旅館設備與維護

陳哲次◎著

序

近年來，製造業西進的結果，造成國內服務業急速成長，尤其餐旅業更在其中扮演了重要的角色。亦因此國內的餐旅相關科系相繼大量的成立，吸引了眾多的學子投入，顯示著此一產業未來的潛在成長性。

筆者曾先後於文化大學觀光系、輔仁大學餐旅系、東海大學餐旅系，以及銘傳大學觀光系任教，在累積的十多年教學經驗中發現，學生往往對旅館的籌劃，包括「市場調查、企劃、設計、監理、施工」很有興趣，但是苦無一本理論與實務並重的書籍可供參考及研讀。有鑑於此，筆者利用在旅館業界近二十年的工作體驗，以及籌備過多間大型旅館的經驗：包括財神大酒店、來來大飯店、高雄霖園大飯店、新竹國賓大飯店等，將親身所累積與經歷的點點滴滴，以平實無華的敘述方式撰著此書。

旅館本身就是一件商品，而襯托這個建築物的內涵，則是旅館的設備，它就好像人體的血管、肌肉、與骨骼。而旅館是否令人覺得舒適、安全、親切、衛生、以及有效率，當然與設備有直接的關係。但是想要探討旅館的設備，就必須要先了解旅館是如何規劃與設計的；要談到旅館的規劃與設計，則必須先知道旅館的特性及種類。然後，根據立地的評估及市場調查，提出一份旅館的企劃專案，而由這一份企劃書，去計算合理的資金及營運計畫，當作給經營者的可行性分析研究報告的基本資料。這個企劃案經過討論決議核可之後，便開始旅館「籌備小組」的成立編組，以及設計者的選定。然後才開始步入興建旅館的四大機能：「企劃、設計、監理、施工」。

另外業主與設計者之間必須在想法上、意見上、密切的配合，否則許多設備在開幕之後，會讓客人感覺華而不實，或讓從業人員覺得動線不對，總而言之，業主與設計者從企劃階段到開幕爲止，是一種長期間的合作與挑戰競賽的夥伴。

　　從上述得知，旅館規模、大小、性質等等的不同，旅館的設施與設備也一定會不同。另外即使旅館的規模、大小、性質相同，但是設計者不同，業主的想法不同，旅館的設施與設備當然也會不同。因此想要了解旅館的設施與設備，也必須先了解，興建旅館的「企劃、設計、監理、施工」流程與實施要點。才能夠深入的了解這些設備及設施的適切性及實用性。就如一家旅館想要電腦化，並不是只要買進硬體「電腦」及軟體「程式」，這家旅館就自動的會變成電腦化的旅館了。

　　希望這一本書，不論在教學或實務的應用上能夠對學生有所幫助，也基於國內餐旅管理書籍對於此方面的領域專業作的相對缺，因此筆者不惴才疏，將它獻給相關科系的師生及業界先進。匆匆脫稿疏漏之處在所難免，尚祈多加指正。

<div align="right">陳招次　謹誌</div>

目錄

旅館的沿革與展望

台灣旅館的概況

旅館的特性與種類

旅館的動向與展望

第一節　台灣旅館的概況

一、旅館的歷史發展

(一) 觀光旅館萌芽時代

　　從民國四十五年到民國五十二年。

　　民國四十五年，政府為了推展觀光事業，成立了台灣觀光協會，其本質是政府與民間重視觀光事業所成立的半官方組織。民國四十五年四月在台北市的紐約飯店開幕，是國內第一家在客房內有衛生設備的旅館。民國四十六年石園飯店也正式獲得政府的許可，繼之有綠園、華府、國際及圓山飯店等接踵成立。民國四十八年有高雄華園，民國五十二年則有中國飯店、台灣飯店等。一時興起本省興建觀光飯店的熱潮，當時總共興建了二十六家。

　　在這期間值得一提的是台灣東西橫貫公路的完成，使太魯閣成為聞名中外的觀光勝地，而政府又宣布民國五十年為觀光年，開始實施七十二小時的免簽證制度（從民國四十九年一月一日起實施，於民國五十四年八月一日取消）。

(二) 邁入國際觀光旅館的時代

　　從民國五十三年至民國六十五年。

　　從民國五十三年東京世運的舉辦，加上日本開放國民出國觀光，我國政府為了吸引更多的外國客人，故將七十二小時的免簽證，延長為一百二十小時，實施到同年的十一月三十日。當年台

北國賓飯店及統一飯店相繼開幕。民國五十四年中華民國旅館事業協會成立。民國五十四年十一月故宮博物院正式開幕。民國五十四年十一月起駐越南美軍來台度假到民國六十一年四月結束，總共有二十一萬名美軍來台，其消費金額高達美金五千多萬元。由於上述的觀光活動，再次促使民間投資觀光飯店的熱潮。

民國五十五年中泰賓館開幕。民國五十六年三月二十九日，中華民國旅館管理學會成立。民國五十七年二月太平洋旅行協會（PATA）第十七屆年會於台北國賓飯店及中泰賓館舉行，提升了我國觀光事業在國際上的地位。民國六十年六月二十四日觀光局成立。民國六十二年希爾頓飯店開幕。民國六十四年十二月十六日，台北市觀光旅館商業同業公會成立。

在這段期間觀光飯店增加了九十五家，到了民國六十五年全省共有一〇一家觀光飯店，也就是從民國五十年到民國六十五年的十五年間，堪稱為我國旅館業的黃金時代。

（三）大型化國際觀光旅館需求的時代

從民國六十二年到民國七十八年。

民國六十二年石油危機後，政府實施禁止新建築物法（民國六十二年六月二十八日至六十三年十一月十四日），因此這段期間沒有新旅館出現。但是到了民國六十五年後，因為經濟復甦，觀光客一批一批的湧進，來台旅客突破了一百萬人次的大關。終於發生了嚴重的旅館荒，致使地下旅館因應而生。因為早期從希爾頓飯店到財神、三普、美麗華等飯店相繼出現的六年中，除了芝麻飯店與康華飯店之外，並沒有大型旅館出現。

自從政府於民國六十六年三月十六日及十八日，相繼公布「都市住宅區內興建國際觀光旅館處理原則」、「興建國際觀光旅館申請貸款要點」。突破了建築基地難求及興建資金籌措不足的兩

大瓶頸後，第三次刺激了民間興建飯店的意願。

民國六十六年開幕的有台北芝麻酒店。民國六十七年開幕的有康華、三普等十三家旅館。民國六十八年開幕的有財神、美麗華、亞都、兄弟、高雄名人等。民國六十九年開幕的有台中全國、國聯等十二家。民國七十年開幕的有來來大飯店及高雄國賓等。民國七十二年開幕的有老爺、環亞、富都等。

其實促使民間投資興趣的另外一個原因是，政府於民國六十六年公布「觀光旅館業管理規則」，使觀光旅館的經營脫離了特定營業的範圍，而且民國六十九年夜總會也劃分出特種營業，無形中提高了飯店的社會地位與形象。隨後在六十九年十一月二十四日修正公布「發展觀光條例」再次認定觀光旅館專業經營的地位與特性。

然而，民國六十九年以後全球不景氣再度來臨，來台灣的觀光旅客直線下降，加上大型旅館的遽增，業者之間的競爭更形惡化。地下旅館的叢生、人事費用的高漲，以及旅館維持費用的高昂，住房率一蹶不振，迫使老舊、經營不良的旅館紛紛停業、轉讓、廢業等，從民國六十二年到七十一年中間共有二十家旅館關門，平均壽命十七年，最短者為十三年。

為了永續經營的目標，業者紛紛尋求各式各樣的途徑。如提高房租、減少開支、爭取政府獎勵、便利融資、建議旅館適用工業用電的電費計價，並且請政府取締地下旅館等等，都一再地顯示業者對當時困境之突破所採取的決心。

政府有鑑於此，訂定各種加強發展觀光事業的方案，完成基本立法，例如：資源及史蹟的保護、稀有動物及森林資源的保護等等，另外對內推廣國內旅遊；對外參加國際性會議及推廣活動，在政府與民間通力合作下，到民國七十五年已有顯著的改進。外匯收入創歷年來最高紀錄達13億以上，來台灣的旅客也高

達160萬人。爲了使國外觀光客便於選擇旅館及鞭策業者致力「設備」的更新及服務管理水準的提升,觀光局於民國七十六年二月二十五日公布辦理國際觀光旅館等級評鑑。

(四) 堂堂進入旅館國際化連鎖的時代

從民國七十九年開始。

在民國七十年代末期,我國經濟成長快速和國民所得提高,促使國內需求和消費水準雙雙提升,凱悅、晶華、遠東、西華、漢來、霖園等飯店相繼開幕。民國八十五年,華國飯店與洲際大飯店開幕,華泰與美麗殿於民國八十八年開幕,六福皇宮也於同一年加入威士丁(Westin)系統,至此台灣的觀光飯店,已經引進大部分著名的歐美旅館,使台灣邁入了國際化連鎖時代。

(五) 本土性飯店連鎖的時代

從民國八十四年開始。

自從台灣實施了周休二日制度之後,刺激了國民旅遊的意願,加上國人消費能力的提升,以致於國際觀光飯店的主要客源已由外國旅客轉變爲本國旅客。也因此興起了旅館連鎖本土化、經營多元化、市場細分化的局面,例如福華、長榮、麗緻、中信……等等。除了本身的業務外,還紛紛設立管理顧問公司,擴展其連鎖的版圖及多元化的經營。諸如經營會館、商務旅館、公寓、客棧、休閒、飯店、酒店、俱樂部、各種餐飲設施,形形色色,應有盡有,充分發揮國人經營與管理飯店的專業才能,對提升我國在飯店業的形象與地位有很大的助益。

飯店業在此時期中,遭受921集集大地震的影響,又遭遇美國911的恐怖攻擊事件、全球經濟不景氣以及SARS的衝擊,喪失了極大的市場與業務。業界與政府應藉此機會,重新再造,同心協

力共同面對新的挑戰，以為我國旅館業帶來新的希望。

二、觀光旅館歷史記要

茲將我國觀光旅館歷年的發展記要列表如**表**1-1。

表1-1　歷年台灣國際觀光旅館建築之記要

民國	重大記事	飯店名稱	來華旅客
45年	台灣觀光協會成立	圓山飯店「舊館」	14,974
46年	台灣建設基本方針，鐵路法		18,159
47年	電信法，勞保條例，823砲戰		16,700
48年	公路法，87水災，國科會成立	華園飯店	19,328
49年	獎勵投資條例，勞保局		23,636
50年	證券商管理辦法	台北圓山招待所	42,205
51年	台灣電視公司成立，遠東觀光年		52,304
52年	水利法，行政院綜合會成立	陽明山中國飯店	72,024
53年	都市平均地權條例，中華民國旅館協會	台北國賓，統一	95,481
54年	電業法，美援中止		133,666
55年	自來水法，觀光事業管理局	中泰賓館	182,948
56年	關稅法，中華民國旅館協會	華國飯店	253,248
57年	中國電視公司，證券交易法	華王飯店	301,770
58年	觀光旅館建築設備標準，發展觀光條例	日月潭飯店	371,473
59年	中華電視公司，信託投資公司管理辦法		472,452
60年	退出聯合國，導遊考試資格，觀光局	圓山飯店「高雄」	539,755
61年	國家公園法，中日斷交，新商標法	華泰飯店	580,033
62年	第一次石油危機，農業發展條例	希爾頓，圓山「新」	824,393
63年	廢棄物清理法，建築技術規則		819,821

（續）表1-1　歷年台灣國際觀光旅館建築之記要

民國	重大記事	飯店名稱	來華旅客
64年	食品衛生管理法，北市觀光旅館公會		852,140
65年	山坡地保育條例，平均地權條例		1,008,126
66年	觀光旅館業管理規則，土地稅法	統帥飯店	1,110,182
67年	國民申請出國觀光原則，中共美國建交	美麗華，三德，	1,270,977
68年	中美斷交，第二次石油危機，開放觀光	兄弟、名人飯店	1,340,382
69年	消基會，殘障福利法，能源管理法	亞都、全國、國聯	1,393,254
70年	高爾夫球場管理規則	來來、國賓「高雄」	1,409,465
71年	勞基法、商標法、觀光旅館等級評鑑	中信「花蓮」嘉南	1,419,178
72年	山坡地開發管理辦法，噪音管制法	環亞、富都飯店	1,457,404
73年	都市垃圾處理法，氣象法	福華、老爺飯店	1,516,138
74年	消防法，噪音管制標準	高山青飯店	1,451,650
75年	新制營業稅實施	墾丁凱撒飯店	1,610,385
76年	台灣解除戒嚴，赴大陸探親辦法		1,760,948
77年	開放海釣、大眾捷運法		1,935,134
78年	台灣人口2,000萬，六四天安門事件	通豪飯店	2,004,126
79年	促進產業升級條例	凱悅、晶華、西華	1,934,081
82年		墾丁福華飯店	1,850,214
83年		花蓮美崙、高雄霖園、遠東飯店	2,127,249
84年		高雄漢來飯店	2,331,934
85年		高雄福華飯店	2,358,221
88年		六福皇宮	2,411,248
89年	921大地震		2,624,037
90年	美國九一一事件	新竹國賓飯店、台北長榮桂冠	2,617,137
91年	九一七大水災	台南大億麗緻	2,977,692
92年	SARS		1,761,086

註：92年資料為1月至10月。

第二節　旅館的特性與種類

　　旅館是提供旅行者安全、休閒、住宿的活動場所。旅館賣的商品是服務、安全、餐飲、環境等特性。利用這些特性去吸引客人，使旅館保持最高的銷售率，但是持續這樣的業績，尚有賴內部的設備及良好的維護。

一、旅館的特殊性質

（一）一般性質

1. 服務性：係屬於第三產業服務業的發展。它不只是人的服務，也是對商品的服務。
2. 綜合性：飯店是文化、資訊、社交的活動中心。也可以稱爲是客人的另一個家。
3. 豪華性：飯店展現的是時尚、舒適、安全、華麗的陳設，讓設備、用品永遠保持嶄新。
4. 公共性：集會、宴會、休閒的公共空間。
5. 持續性：全天候的提供服務，「全年無休」無間斷性。

（二）經濟性質

1. 時間性：旅館的商品不能久存，時間一過，形同廢物。如電影院的戲票，或如飛機的座位，這一班或這一場的座位沒有賣掉，是無法保留到下一班次或下一場次的。
2. 無彈性：供應及需求之日沒有彈性。空間、面積無法增

加，除非觀光大旅館，像賓館一樣，也兼作休息。

3.投資性：資本密集、固定成本高；資產比率大、利息、折舊、維護的負擔重。

4.波動性：受社會、政治、經濟、國際情勢的影響大。如民國92年的SARS風暴。

5.複雜性：比一般的商品複雜、多樣。

二、與都市機能的相關性

上述有關的旅館之特殊性質，可以歸納於營業政策中。因此顧客的需要或吸引客人的手段，可以看出旅館的設備，在都市機能中占有很重要的地位。在此，就旅館的「設備」與都市機能的關連性而言，有下列幾點：

1.生活機能：客房、餐廳、酒吧、夜總會、商店街、結婚宴的相關設施、美容院、洗衣、兌換外幣等。

2.情報機能：門廳、會議設備、會員俱樂部。

3.休閒運動機能：健身房、三溫暖、游泳池、按摩室、迴力球場。

4.文化教育機能：講習座談會、畫廊、文化教室。

5.商務機能：商務中心。

三、旅館的種類

一般旅館如果以立地的條件來分類，大致可以分成下列四種：

（一）都市性旅館

可分為下列幾種：

1. 大都市觀光型：一般的都市旅館幾乎可以稱為大都市觀光型旅館，它具有宴會、結婚場所、會議、酒會等設備，交通方便。專為團體客設立的旅館，例如國賓大飯店、晶華酒店。

2. 都市象徵型：例如圓山大飯店、來來大飯店、君悅（凱悅）大飯店等代表都市，具有迎賓館的型態及國際會議廳場所的旅館均是。

3. 業務商用型：具有展示商品會、商務中心服務顧客的設備，例如福華大飯店。

（二）度假性旅館

可分為：觀光型、保養型、別墅型三種：

1. 觀光型：純觀光地區，或靠近海濱、湖畔、山岳、溫泉等地區內而設立者，它的建築物本身擁有強烈的個性，也具有季節性的觀光地，例如日月潭中信飯店、墾丁凱撒飯店等。

2. 保養型、別墅型：風和日麗的季節性地區或溫泉的療養地區均屬之。兩者都會有簡單的廚房及醫療設備，使利用的住客能夠充分的休息，恢復身心，例如知本老爺飯店。

（三）長期性旅館

具有都市性生活、保養別墅的特質，公私生活之中以私用為目的。停留的時間以週、月、甚至以年為單位。亦可以稱之為公寓型旅館。它除了基本的住宿設備外，比較不重視服務品質。例

如福華的長春店。

（四）特殊性旅館

可分爲汽車型、機場型等旅館。

1. 汽車型：高速公路網完成後，汽車旅行方便，在交流道旁就自然的設立了旅客臨時性的休息場所。
2. 機場型：由於航空事業的發展，縮短了兩地間的距離，因時間性質的不同，在機場等附近爲了方便旅客所設立的休息、住宿的場所。

第三節　旅館的動向與展望

一、旅館的趨勢

在這個經濟起飛的時代，資訊的交換，企業間的接洽交易頻繁，商業出差的數量逐漸增加，未來人們在旅館的餐宿費用也將負擔非常大的經費，所以產生了商業型旅館的構想，提供簡單的餐宿及精簡費用的經營方式。雖然這是配合時代的潮流，但是容易發生服務人手不足及顧客使用上的不滿，因此商業型旅館的經營容易步入中級飯店。而旅館將來的展望，旅館本身將以何種姿態出現，都是極具挑戰的課題。

觀光客的喜好，會隨著年齡的增長而擴展，加上各旅館之間的熱烈競爭，所以必須提供新的企劃與設備，才能博得顧客的信任與使用忠誠度。未來都市型的旅館將偏向大型化、豪華化、國際化。然而旅館的營運並非只重視在客房住宿的問題，其他如餐

飲、宴會、國際會議也是非常重要的。從客房、會議、餐飲、宴會的客群看來，其使用的機能及方法是千變萬化的，配合飯店淡季期間多作有利的促銷，如節目慶典、展示場、新進從業人員的研修班、講習研討會、企業間的集會等多方面的規劃活動，是其重點所在。

　　歐美都市型旅館是具有都市居民社交場所的特性，因為旅館本身代表著都市的形象，在我國大都市裡亦都各有特色，因此要擁有代表性的旅館，必須具備高格調的設備及提升服務品質。提供新鮮的事物或懷舊事物，以及人與人之間的接觸、相互鼓勵安慰等業務行銷的方針與策略，也是今後旅館發展的重心。

　　另外，站在旅館經營者的立場而言，未來將以何種形式來經營管理旅館是其重要的課題，如果以企業永續經營的精神為基礎，未來必定引發員工的待遇及退休金等問題，經營者如果不積極培育第二代接班人，這類旅館的經營方針容易陷入習慣性的迷思中。

二、連鎖或加盟

(一) 現況

　　旅館的人事需要新陳代謝，因此「大量生產、大量販賣、大量旅遊」的概念引導旅館步入另一種經營形態，也就是所謂的旅館連鎖或是加盟店。目前在美國或加拿大的連鎖旅館，小型的約為十家；大型者超過千家連鎖的有二百家連銷系統以上。比較著名的有6, Traveller Lodge, Holiday Inn等。而在國內比較有名的有圓山飯店、國賓飯店、福華飯店、中信飯店等。

(二) 優點

在此簡述飯店連鎖的優點如下：

1. 共同採購旅館的用品、物料、及設備以降低經營成本，健全管理體制。
2. 統一訓練員工，訂定作業規範，提高服務水準，以提供完美的服務。
3. 可以共同合作辦理市場調查，共同開發市場，加強廣告及宣傳的效果。
4. 成立電腦訂房連結網，建立迅速且一貫的訂房制度，以爭取顧客來源。
5. 提高旅館的知名度及樹立良好的形象，使顧客有信賴感與安全感。
6. 共同建立強而有力的推銷網，聯合推廣，以確保共同的利益。

(三) 經營方式

連鎖店的經營方式如下：

1. 一般正規的連鎖旅館：即同一資本關係的公司所擁有的旅館，例如國賓大飯店：目前有台北、新竹、高雄三家。又如福華大飯店：有台北，台中，高雄、墾丁四家。
2. 委託式的連鎖旅館：即販賣經營管理的技術。如台北凱撒（希爾頓）飯店。
3. 加盟式的連鎖旅館：並不參與經營，只把商標授權經營者使用，並指導有關品牌、服務、作業流程等而收取許可費，例如來來大飯店。
4. 共同訂房及聯合推廣：即存在獨自性的宣傳、預約、備品

等，但能有組織性的結合經營管理。如福華飯店與日本京
王大飯店，又如國賓飯店與日本東急飯店的合作模式。

三、複合型的發展

最近出現的傾向是對都市的再開發，以居住空間結合勞動空
間一體化，而發展出來的旅館。以購物、文化、會議、運動的複
合機能，在都市及休閒地鄰接的近郊設立旅館、遊園地、運動設
施的複合狀況，如美國的迪士尼樂園、日本東京灣的飯店群……
等，均顯露出社會、經濟、環境等複合開發。各種設施相互的效
果，將對於生活新型態的創造，產生新的價值。未來對這種發展
的傾向的規劃、高度的複合技術，以及各個專業領域的開發與研
究也將是極為重要的課題。

結合都市與郊區休閒地的環境開發，並非只考量環境保護而
已，而是為了意圖與自然共存，發揮地域的特性，創造有價值的
生活環境。從多樣化的設施中選擇理想的休憩時代，旅館必須要
求硬體與軟體兩方面的個性化。雖然今日國內的旅館，是依照美
式的理想主義、日式的管理方法、西歐的機能效率為背景，但
是，近年來因為旅館業界的現代化設施，已融合了國人的經營哲
學，在國內市場落實生根，此即是經濟、社會內需型導向的根
據。因此可以看出，旅館並非是歐美的專利事業，而是進入以經
營能力的差異來決定生存與勝負的新時代。

在景氣低迷的時候，雖然提高價格可以增加營業額，但是相
對的客源數量的降低，總收入反而可能減少，再加上人事費用及
能源成本的不斷增加，利潤也就相對的減少了。所以擁有不動產
特性的旅館業，對建築物的效率管理關心程度，比一般商業建築
還大。因為旅館業總投資額的80％經費，幾乎固定在建築設備

上，所以建築物的效率亦爲投資效率的準繩。也就是說在飯店的規劃、設計及營業方針決定的同時，也可預測將來的營業額、利益及客層等級。而設計詳圖完成的同時，也可預測何時資金可回收，因爲當旅館已經確定成立時，再回頭可能已經是數十年後的事情了，設計上的錯誤，可以說是旅館計畫的失敗，即使在營業上可以補救，也會受很大的影響。所以旅館計畫的優劣條件，亦是左右旅館經營的安全性，因此最近在旅館業界對設計品質的要求，以精緻及效率化爲主。

② 立地評估及市場調查

立地評估

市場調查

經營一家成功的旅館所需配合的條件非常的多，不過立地與商圈的良好與否卻占了一半以上的決定性因素。透過基本商圈的市場調查與立地的評估，對於旅館座落的地點可能交易範圍內的公司、行號數目、人口數、人口組合的比例、人車的流動量、消費的水準、競爭對手的營業額等都能有大約的認識，並計算出大略的數值，來判斷這個地點是否適合開設旅館，或適合開設何種型態的旅館。

　　隨著旅館業競爭的白熱化，與消費者需求的多樣化，經營者必須擺脫傳統的窠臼，跟上時代的腳步，引用比較科學的、數據的分析模式，來突破以往的主觀判斷，即所謂的「生產者導向」。對預定開設旅館的周邊商圈進行詳細審慎的調查與評估，並計算出合理的投資成本與回收，才能成功地跨入旅館經營的第一步。

第一節　立地評估

對於旅館的立地評估項目，茲略述如下：

一、交通條件

對於交通條件的評估，可約略分為下列幾項：
1. 與主要交通車站的距離、路線。
2. 計程車費用。
3. 新交通路線的建設或舊道路的修復或拓寬。

二、基地用地的條件

對於基地用地的評估，可約略分為下列幾項：
1.入口道路的交通量：分別評估人流與車流狀況。
2.交流道路的條件。
3.引導線路的方法。

三、與繁榮街道的位置關係

與繁榮街道位置關係的評估，約可分為下列幾項：
1.距離、交通方式的種類及所需的時間。
2.政府機關、銀行、辦公大樓街道的位置關係。

四、周邊環境

周邊目前現有設施以及環境調查。

五、未來的發展性

周邊未來可能進行的設施規劃及預定的開發計畫。

第二節　市場調查

　　有關市場調查方面，依照各旅館經營者的作法各有不同，有的委託相關機構或專門調查旅館的公司來進行調查的工作，但是，主要調查的項目還是以下列幾點為主：

一、掌握都市立地的特殊性

（一）廣泛地區位置及特色

1.有關地區的範圍內，該區消費者的消費能力。
2.就全國性的比較下，成長潛力如何。
3.就觀光大飯店的立地條件的要素如何。
4.與大環境經濟商圈的關係及其他相關資訊。

（二）各事業、企業的狀況

1.同區企業公司的數量、規模、業種以及具有300人以上之公司企業狀況。
2.調查從業人員數量增減的理由。

（三）人口

1.該區居住的人口及經濟商圈的人口。
2.該區人口的遷移及增減的理由。

（四）各種業別的構成

　　1.了解各種業種的類別及商店的數量。
　　2.產業種別的就業數量及其遷移或增減的理由。

（五）各政府機關、國有、民營主要事業公司狀況

　　了解既有、現存或新規劃預定開設公司、工廠的狀況。

（六）各業種的營業額及加工製品的出貨量

　　了解各業種大盤商、零售商、餐飲業的營業額，工業出貨量
的遷移、成長率，及增減的理由。

（七）國民所得的水準

　　了解國民所得的收入及消費水準。

（八）交通上的立地條件

　　1.進出的客流數量。
　　2.鐵路、公路、其他乘客進出數量。
　　3.小客車、自用車擁有數量。
　　4.上項數據的遷移及增減的理由。

（九）掌握工商圈的範圍

　　1.預測工商圈內周邊都市的調查。
　　2.從周邊都市的進出動向調查。
　　3.周邊都市設施及住宿狀況的調查。

（十）未來的計畫

　　1.主要輸送系統（包括捷運、機場、港口等）的預定計畫。
　　2.其他預定大規模開發的計畫。

（十一）其他

　　1.地方性的風俗或特性。
　　2.餐飲消費的習性。
　　3.勞動供給力及人事費用的水準。
　　4.食品、備品、布巾供給的狀況。

二、各種市場的調查

（一）住宿市場的狀況

　　1.進出的客數
　　（1）一年之間住宿人數及其進展。
　　（2）住宿的目的及路線。
　　（3）住宿人數的成長率及增長的理由。

　　2.市內及周邊都市住宿設施的概況
　　（1）飯店數量及設施的內容。
　　（2）住宿費用、客層、人力的狀況。
　　（3）季節變動等。

　　3.競爭對象設施的調查
　　（1）營業狀況、特色。
　　（2）新規模計畫飯店的推出。

4.主要事業、企業、公司的住宿狀況調查

（1）預測工商圈內的主要企業公司之住宿需求及住宿場所，
　　　及其他設施的利用名稱。

（2）實際執行徵信測驗的調查。

5.當地的住宿圈調查

到現有既存的住宿設施實地調查取材、其他。

（二）餐飲市場的狀況

1.市內餐飲地區的調查

餐飲種類、特色、營業傾向、客層、單價、營業額。

2.主要餐飲店的調查

（1）立地的條件。

（2）營業規模、特色。

（3）客層、客數。

（4）營業時間狀況及座位周轉率。

（5）消費單價、預測營業額。

（6）菜單、其他。

（三）婚禮、宴會市場狀況

1.每年婚禮的數量及其進展。

2.市內及預測工商圈內婚齡的狀況。

3.市內及周邊都市的婚禮、宴會設施的狀況。

（1）設施內容、規模。

（2）人力狀況、平均消費額。

（3）新的競爭對手的設施計畫等。

4.主要宴會、會議、婚禮設施的調查

（1）立地、設施的內容。

（2）最大宴會場所的容量及規模。

（3）料理的提供是以中式、日式或西式為主。

（4）使用目的的類別、件數及進展。

（5）每月變動及營業額。

（6）宴會的餐飲單價。

（7）使用客層的範圍。

（8）每件或每組的使用人數，包含宴會、會議及婚禮。

5.主要事業、企業、公司會議、宴會的動向。

6.當地舉行的宴會、會議客層的狀況，已有的設施等。

茲將主要企業公司調查表列於**表**2-1，餐飲場所調查表列於**表**2 2，會議、宴會、婚禮場所調查表列於**表**2-3。

表2-1　主要企業公司調查表

公司名稱：
地址：
從業人員：　名
業種：□1.企業 □2.團體 □3.醫院 □4.學校 □5.工廠 □6.其他
舉辦業務推廣的狀況：
1.新產品發表會、展示會等：
每年平均　　次
每次人數　　名
會場名稱：
2.折扣促銷會、大型會議：
每年平均　　次
每次人數　　名
會場名稱：
3.企業、公司關係人常使用會場名稱（含結婚場所）：
來拜訪公司時需要住宿：
每年平均　　名。
1.訪問者的交通工具：
□（1）鐵路 □（2）公路 □（3）自用車 □（4）遊覽車 □（5）其他
2.訪問者的出發地：
□（1）國外 □（2）台北 □（3）台中 □（4）高雄 □（5）其他
3.住宿場所及設施構成比率：
市　　% 　　市　　% 　其他　　%
4.是否有介紹住宿：
□（1）有 □（2）無
由誰介紹：
介紹理由：
5.直接向飯店預約：

表2-2 餐飲場所調查表

項目：	內容：
店名：	
業種：	
地址：	
立地條件：	
營業規模	
營業面積：	
廚房面積：	
總面積：	
小吃座位：	
房間：	
位數：	
吧台位數：	
從業人員：總計　　　人	
廚房人服務人員：　　人	
其他：　　人	
營業時間：AM　：　PM　：　AM　：　PM　：	
尖峰時間：AM　：　PM　：　AM　：　PM　：	
顧客數量：每天平均　　名　　調查時　　名	
主要客層：	
消費單價	
早餐：　　元　午餐：　　元	
晚餐：　　元　宵夜：　　元	
預測營業額	
每日：　　元　每月：　　元	
餐飲內容　菜單　菜價　菜單　菜價	
早	
午	
晚	
夜	
店鋪特性：	
其他：	

表2-3 會議、宴會、婚禮場所調查表

項目：	內容：
店名：	
業種：	
地址：	
立地條件：	
營業規模 大宴會廳　　間 中宴會廳　　間 小宴會廳　　間	
停車場容量：　　輛	
名稱：	
面積：　　平方公尺	
容納人數：　　人	
從業人員：總計　　名 廚房人員：　　名 服務人員：　　名 其他人員：　　名	
主要料理：□1.中式 □2.西式 □3.日式	
主要客層：	
顧客單價：	
每年利用件數：	
每年利用人數：	
顧客團體名稱：	
業務推廣對象：	

3 旅館企劃的提案

企劃提案的考量

企劃者的智識與任務

設計者的選定與設計監工的報酬

企劃報告書的任務及案例

第一節　企劃提案的考量

　　旅館是一種全天候，年中無休，24小時營業的行業，它不像交通機構或航空事業等，可以臨時增加班次來服務客人。因此旅館的經營者一旦決定了計畫，收入及支出的預算也決定了，就難以再事後重新變更，所以籌備期間，企劃者應該有這種觀念及認知。

　　如果最初的規劃是150間客房，將來想要變更為200甚至更多，將需要付出很大的代價。所以必須要在事前就預測客房的間數、大小、餐廳、酒吧、夜總會的數量，以及宴會廳、商店街、停車場等的收入。從客房數量和服務方法，可以預估出需要多少的員工數目，而這些含意，在當初旅館的規模設定時，從平面、立面、斷面等計畫過程中，已經無形的決定了。

　　因此下面的項目，是企劃者必須要了解的：

一、基地條件

1.建設地區的特質。
2.將來的發展計畫，以及每年來店住客的預測。
3.這個地區的消費水準。
4.以這旅館為中心，方圓1,000公尺內，公路、高速公路、到
　飛機場的交通運輸系統。

二、企劃時對立地選定的重點

1. 主要交通運輸機構的類別。
2. 城市、鄉鎮等公共工程設施的投資開發狀況。包括地上、地下的排水、給水的管線設施以及瓦斯、電力、道路。
3. 旅館基地地段前面的道路寬度，以及附近周邊的道路。
4. 旅館基地的地段用途類別，例如屬於工業用地、農業用地、商業區或是住宅區，還有依法規定的建蔽率、容積率。
5. 基地的面積、地價。
6. 其他同業競爭者及其規模、業績、客層等。
7. 店舖的入店設定條件。
8. 其他：例如該地區的風俗、習慣、氣候、過去有無天災等資料的調查均有必要。要設立旅館的種類，分析哪一種旅館的型態最適合哪一塊土地亦是非常重要的課題。

　　僅僅以地區及立地上來決定旅館的特質是很困難的，也是毫無根據，因為受限於旅館的規模。談到規模的問題，必須從設定基地與規模的關係來考量，從設定基地的決定到建蔽率、容積率、地段、用途、方向、周邊道路的寬度等條件，都必須加以調節整合到可推算出建築面積、總樓板面積、高度……等的相互關係。

三、各部門比率規劃

　　旅館的計畫是從客房部門與其他部門的比率開始的。依照客房占50％、餐飲占50％，或者是60對40，或則是40對60的配比

時，已經決定客房部門的規模了。從總樓地板面積對客房數量的數字，可以了解客房部門對其他部門面積的構成比率。因此為了設定旅館規模的大致目標，最好以中間值50％：50％的構成比率為基礎較為合適。

客房的總數量中，依營業方針，單人房、雙人房、套房等之比率來分配，都市型的旅館，單人房較多，別墅型旅館以雙人房為主，而商業型旅館單人房的比率約占70～80％。簡單的說，有關旅館的計畫是依照經營者的需求與協調，以客房部門與其他部門的比率為基準，來企劃各種型別的旅館，並且一方面管理籌備期間的收支預算，並在有限的時間內，呈現有效的最終企劃決定。

旅館的建築物本身就是一件高級的藝術品，在一塊基地上，由不同的人想要蓋相同的旅館，那是不可能的，一定有哪些地方是不同的。旅館企劃就是旅館建築本身的設計企劃，所有旅館的外觀、造形、規模、姿態都由不同的方式來表達，而經營者的理念、方針、方法亦有所不同的關係，所以從觀點上來看，兩個完全相同的旅館是不存在的。另外企劃者必須簡單明確的提出各種提案的數據，供經營者參考而非強制性的要求經營者接受企劃者的理念。而經營者亦需與企劃者依這些數據進行協調、檢討，以期能夠產生完美的作品。

第二節　企劃者的智識與任務

一、企劃者應具備的知識

1. 旅館內提供情報資訊的公共場所是不具收益性的，例如大廳、公共地區的設施。在興建旅館中，隨著巨額的投資，這種非生產性的場所，如果範圍太大的話，旅館相對收益性的營業面積也會縮小，所以在企劃中，應當有限度的應用其他方法來取得收入。例如在角落開一間百貨店。

2. 旅館是提供住宿、餐飲、及販賣服務的行業。客房租金是以日為單位來計算。空房出現時，無法保留至隔日再出售，是有時間性限制的，而且也無法增加既有的客房數量，所以應當切記，量是有限的。

3. 住宿設備的服務、餐飲品質的服務、從業人員的服務，以及其他各方面，軟體與硬體的服務，都是創造旅館整體形象的要素。企劃者必須發揮旅館的建築外觀、大廳、客房、餐飲、宴會及公共地區等場所的創意，更必須完成從結構到照明、空調、給水、排水、隔音、吸音、消防安全等重要設備的企劃任務。

4. 依據世界國際觀光旅館的慣例，旅館建築設備的耐用年限，比其他辦公大樓或住宅大樓的折舊年限還要短，因此旅館經營者必須具備時常進行設備改善，及符合時代需求

之更新計畫的觀念。

5.設計的優劣關係著對客人的服務。客房價格的合理性，與從業人員的作業動線也應列入考量。因為人事費用占了營業收入相當大的份量，如果設計不好，當然會增加從業人員的編制人數，而影響了營業的利益。

二、企劃小組的編制與任務

(一) 旅館企劃小組的編成

一般來說，在台灣的觀光旅館，對所謂的旅館企劃小組，都是找一位在旅館業的資深人員，暫代所謂的「籌備處總經理」，然後依下列兩方面網羅專業人才：

1.營運方面：有關各營業部門開幕前的籌備工作，另外也包括管理部門方面。如財務、人事、安全、客房、房務、餐飲、業務、工程等的籌備工作。

2.設計方面：有關法規上、技術上、成本上的設計，必須仰賴這方面有經驗、有知識的專業人才。

一般情況，相關的營運成員，在企劃小組當初進行時就參與企劃工作了。而設計方面的專家，會一路伴隨著建設階段，一直到竣工、驗收為止。

(二) 企劃階段設計者的任務

因為旅館的設施是重要的商品，企劃時設施條件，並非單純

的文字或數字便可以讓業主完全了解的,所以企劃的內容及對策
處理須多加檢討,否則會造成不必要的浪費。因此設計者必須定
期的、經常的提出有效率的方案,來協助整個旅館建設的企劃。
作業程序上,對預算、收支等數據提供可行性的檢討,並確定何
種設備的條件較為有效。以旅館的立場而言,企劃階段,這些設
計者的任務是非常重要的。

(三) 企劃階段各項意見的決定者

　　在企劃階段,包括旅館的立地開始、旅館的營業目標、設定
的形態,以及事業主的經營方向、設備的構成、資金計畫、營運
計畫、興建的期間、設計者的選定、工程發包的方法、廠商的核
定……等,這些對旅館整體架構的最後決定有非常重要的影響。
如果設計者與營運者意見相左,誰是最後的決定者,是非常重要
的。

三、設計者選用

　　旅館有都市型、商業型、保養型等不同的形態,規模大小,
也有差別,有的大到1,000個房間以上;有的小至40個房間不到。
因此必須仰賴專業的設計師,依上述的旅館型態及旅館規模作適
當的建議。一般國際觀光旅館就會結合建築師、結構計算師、廚
房設計師、照明設計師、室內設計師、電氣設備專家、工程監理
專家、指標專家及機械專家,特別是室內設計及廚房設計等不同
領域的專業能力。此類整合多種不同的設計專家來興建完成旅館
是建築師的工作。設計者的選定基本上,大多由建築師來推薦。
尤其室內設計及廚房設計對旅館整體的營運方向有很大的影響,
所以選擇建築師時必須共同來溝通協調。

第三節　設計者的選定與設計監工的報酬

一、選擇設計者

選擇設計者時可以參照下列幾點：

（一）設計與施工

檢討設計與施工是分開或是一起的。

（二）特別指定

設計者（建築師）的挑選是否根據下列某些特別情況指定的：

1. 選擇有實際作品的設計師。
2. 選擇對旅館的設計有實際經驗的。
3. 選擇有綜合性設計、監理或專業能力的設計者。
4. 選擇對這間旅館的計畫有興趣的設計者。
5. 選擇具有了解旅館事業或經營的設計者。
6. 選擇具有經營上或財務結構上很健全的設計者。

（三）競標

設計者的選擇是採用下列的競標方式：

1. 決定競標設計的方法是採指定或公開。
2. 設定參加競標者的資格。
3. 明確的競標設計的條件。

4.競標時審查委員的選定。
5.以提案的型態、種類與量來決定。
6.以參加競標設計的報酬來決定。

二、設計監理報酬

設計監理報酬的計算方法有下列的幾種：

（一）建築總工程經費百分比

建築設計費以建築總工程經費的百分比來計算。例如旅館的總工程經費是30億，設計監理費為2％，則其費用就是六仟萬。

（二）全部工程必要費用

以全部工程作業所用必要工作人員的人事費用、經費、技術費等，再依某百分比來計算的一種方式。

（三）標準作業計算

以標準作業量及標準日程為基礎的計算方法。

（四）特殊費用

對計畫的內容及提升技術水準而常駐監理者的費用，或申請特殊許可所用的技術實驗之費用，或超出一般業務內容所需要量的作業，皆應在事前作充分的準備或調查，而計算在必要的設計費用上。上述的這些特殊費用明細舉例如下：

1.現場常駐監理者之派遣費。
2.電子、電腦計算機之高度設計解析費。

3. 環境評估費。

4. 建築公會認定的費用。

5. 特殊實驗報告調查費。

6. 開發許可申請關係費。

7. 額外的模型製作費、透視圖製作費。

第四節　企劃報告書的任務及案例

一、企劃報告書的任務

　　企劃報告書是在基本設計及基本計畫開始之前，因為要確認軟體的經營及硬體設備等條件而製作的。一般的情況是不作書面的報告，而以口述得較為多數。報告的內容是有關旅館的人門出入口、大廳、客房、餐廳、酒吧、宴會廳、會議廳、廚房、櫃台、後勤場所等的設計方面，或有關營業的動線、從業人員的動線、物料的動線等等的檢討。

　　另外有關配合軟體作業，應給予設計者必須了解的一些事項如下所述：

1. 旅館的設立方式。

2. 與企業主相關的配合方法。

3. 旅館的經營方針。

4. 企業政策及特色。

5. 連鎖店的形態。

6.有關連鎖店推展的認知。

7.收支及空間的關係。

二、企劃報告書的案例

（一）旅館計畫的概念（concept）

在當地為最高級的旅館，擁有客房數為250間，以及包含一間可以容納60桌酒席的大宴會廳。目標是成為當地最好以及對市民最有親和力的旅館。

（二）客房間數、櫃台等

1.客房間數：目標約為250間。

2.比率：單人房60％、雙人房30％，其餘為套房、大套房、總統套房等。

3.客房面積：單人房約12坪，雙人房約14至15坪。

4.櫃台設置在1樓，頂樓希望設置「瞭望餐廳」，進入旅館的大門玄關後，不用貫穿大廳，且清楚的知道搭乘電梯方向的動線。

5.入口大廳部分，希望天花板能盡量挑高。

（三）餐飲、廚房方面

1.1樓大門入口旁設置酒吧約80個座位，以及咖啡廳約150個座位。酒吧鄰接旅館的大廳入口，在空間上創造給予客人有整體性的感覺。

2.頂樓餐廳約有150個座位，是一家高級西餐廳，有一個可以

演奏用的活動舞台，約5×3公尺。員工後場電梯考慮輸送動線。從1樓到廚房的動線，必須具備良好效率的配置。

3.在2樓有一間中餐廳，約有120個座位及四間房間。另外還有一家日本餐廳，約有100個座位及三間房間。

（四）宴會場所的位置

1.大宴會廳在2樓，但挑高到3樓，從1樓的電扶梯及樓梯連接，酒會可以容納1,000到1,200位客人，亦可以用活動隔屏，分隔使用。

2.中型宴會場所有兩間，可以容納200至220人，小型宴會場所有四間，每間可以容納40至50人。中型宴會場所及小型宴會場所皆設置在2及3樓。

3.衣帽間、新娘更衣室、美容院則設置在3樓。

（五）其他・公共地區

1.地下1樓設置三溫暖、健身房、商店街、員工餐廳、員工休息室、員工更衣室等。

2.停車場是用平面停車的方式，設在地下2及3樓。

3.洗衣房、工程部辦公室、機電控制室、鍋爐房設置在地下4樓。

4.主要的辦公室設置在4樓，包括總經理辦公室、財務部、業務部及公關室等。

5.總樓層地板面積約10,000坪左右。

4 設計規劃

溝通

設計步驟的設定及組織

設計小組的組織

設計企劃報告的製作

第一節　溝通

一、設計者與業主的溝通

(一) 了解對方的語言

　　希望建造什麼樣的旅館，應先由設計者去了解業主的「語言」之後，再以建築的「語言」來解說表現。業主與設計者對旅館某設備或設施的思考基礎無法取得一致時，需要不斷的進行協調，以達到最佳共識。最適切的方法是多提示有關的「專業術語」，例如雙方多開一些說明會，或一起研修有關建築、設計的課程等，這些方法都將有助於兩者之間的溝通。

(二) 提供不同的選擇方案

　　業主的意見需要決定時，設計者必須提出至少2至3種解決的方案與業主溝通確認，因此業主提出意見及條件是必要的。當設計者面對問題難以解釋或說明的時候，邀請業主一起去參觀類似的旅館，也是有效的補助方法。

(三) 佐以數據及實例

　　業主與設計者之間意見上的對立是難以避免的，因此必須適時地提供有關建材診斷工法的分析報告，當設計者呈現提案給業主時，應當避免太過獨斷，而必須提出一些客觀的數據，並佐以實例加以檢討，才能搏取業主的信任。

設計作業分爲許多階段，但不能延宕，必須要順利進展，依每個階段獲得業主的同意與承認。特別是旅館的設計，如果競爭對手，也同時發表新企劃案時，業主或多或少會受到影響，其中因需要變更方針時，設計者亦跟著修正是常有的事。因此，隨時要有不延宕的習慣，依各個階段逐步確認進度是非常重要的。依照設計者的進行狀況及其他報告，可以消弭業主的一些不安及疑慮，也是設計作業是否順利的要點。所以即使設計完成後，政府機構的接洽的報告或是工程施作的進度、報告也必須定期執行。

二、溝通內容

國際觀光大旅館，設計者與業主接洽的內容如下：

（一）從企劃到基本計畫

從初始的企劃到基本計畫成型的內容包含：

1.企劃報告的質疑對答。
2.基本計畫的說明。
3.有關構想。
4.有關商品的構成。
5.有關工程及預算。
6.有關整體建設進度表。
7.有關設計進度表。
8 有關設備、設施等級。

另外還必須提供基地的模型容量、數種模型的透視圖，以及設施的等級表示和比較對照表。

（二）基本設計

包括提出各項提案報告，如計畫案的模型、外觀透視圖、室內透視圖、基本設計圖、商品構成計畫圖。各細項計畫如下：

1.配置的相關計畫。
2.平面的相關計畫。
3.商品的相關計畫。
4.有關設計的方針。
5.外裝的相關計畫。
6.內裝的方針。
7.結構計畫。
8.防災相關計畫。
9.空調相關計畫。
10.宴會廳計畫。
11.餐廳、酒吧計畫。
12.廚房的計畫。
13.客房、洗衣房計畫。

（三）實施設計

1.有關各種商品的設計。
2.有關發包的方法。
3.有關營運的體制。
4.有關工務進度計畫。
5.有關法規上的手續。
6.營業細部的相關事項。
7.後勤部門的相關事項。

8.有關垃圾的處理。

9.有關防災體制。

10.有關建築管理方法。

11.有關環境周圍處理。

12.其他有關工程區分。

　　另外，必須提出報告的相關資料有色彩計畫案、外觀計畫案、內裝計畫案、造景及周邊計畫、模型及透視圖、其他有關的工程區分表。

（四）工程發包

1.有關廠商的決定。

2.有關工程的費用。

3.有關付款的條件。

4.有關施工的工程。

5.有關施工發包區分。

必須提出報告的為現場說明用圖書。

（五）施工監理

1.有關設計變更。

2.有關追加工程。

3.有關施工進度報告。

4.有關簽派（sign）工程。

5.有關家具工程。

6.有關竣工檢查。

7.有關家具配置動線。

8.有關簽派（sign）計畫。

9.有關客房樣品屋。

10.有關建築使用方法。

須提出報告的部分是家具及內裝透視圖、簽派（sign）計畫案、外裝及內裝的樣品、工程進度報告（附照片）、客房實品屋等。

第二節　設計步驟的設定及組織

一、從設計到開業

一般設計的步驟是將業主給與的條件加以分析，整理出設計條件，再加上依實品屋、分析、檢討，作循環性的整合及滿足設計目標所設定的結果，最後才決定作法、預算、圖面製作及配備必要性的設計、圖面、書類等過程。

設計步驟的決定，首先必須計算所投入的必要作業時間、人員、費用等作成綜合性的計畫。而業主對於新開幕旅館所要採用的新進人員，從任用到訓練，直到開幕為止，如何將人力妥為訓練與利用，力求不浪費人力，對於旅館的開幕籌備計畫而言是非常重要的。

因此，整個旅館的籌備計畫是整合企劃、設計、主管機關手續、工程施工等硬體進度與營運管理，所達到的完美搭配。而設計者亦必須體認到旅館建造的進度，有可能會因事故發生而延誤工期，或因採用的計畫無法做彈性改變時，將會造成人事及物料費用上的浪費。因此，事前的縝密的計劃，將有利於後續工事的

進行。由於旅館本身即是商品的呈現，所以各階段的政策決定，如有因情勢上的需要而必須變更時，盡可能不要延宕，並且必須要在每一個階段都取得業主的確認。

就籌劃的初始期時，必須要充分地了解證照許可申請時，主管機關的手續。就設計的步驟而言，一般的許可證是如何申請的？程序如何？特別性質的手續是否需要？例如開發許可、特定區域、複合設計、雜項執照等，以及申請所需的時間都必須確認。

二、實品屋

在旅館的工程進度中，和其他的工程具有比較特殊差異的地方，在於必須執行實品屋的製作及空間的確認。旅館的平面配置、客房標準樓層客房大小的決定，即是旅館整體架構間距的決定。因此客房空間的大小，必須經過充分的研討才可確認。此外，以經營者的立場而言，客房為旅館未來的主力商品，客房的大小的決定，對未來旅館是否具有足夠的競爭力，亦或在現實的環境裡，是否能夠經得起長久的挑戰，這些都需要作綜合性的研判。

實品屋在工程上一定需要的理由如下：

1. 無論如何必須考量基本的空間尺寸是否適當，由於事關整體計畫及全部資金投資是否合理的問題，因此盡可能在早期作決定。
2. 通常都是在工程開工後即開始實品屋的製作。以確認最後商品之客房，再綜合有關各部位的表面材質及收尾，在工程上亦是一種工法上的學習。

3.完成的實品屋包括客房、走廊、室內家具。實品屋的主要
任務，除了在於室內的確認和決定外，對企業的形象行銷
（C. I.）、促進營業販賣用的說明書，及旅行社的個案推銷介
紹簡章，都可利用它。

所以在旅館的整體計畫中，很難亇去執行實品屋的製作。依
照設計的步驟程序，確實考量應當在何時製作實品屋是極爲重要
的工作。

第三節　設計小組的組織

若將旅館建築與百貨公司、辦公大樓一同比較，旅館的設計
範圍及接觸對象繁多，又因旅館具獨立的特性，所以除了一般的
設計小組之外，另外還必須考慮其他相關的附屬組織。以下就不
同型態的旅館，提出不同的組織編制。

一、小型旅館

小規模而且沒有什麼特殊條件的旅館，大都由建築師全責擔
當。並對業主所要購買的備品類及器皿布巾類等方面之知識加以
參與意見，或有關繪畫藝品等購買時之協商。因此這種情況的設
計小組，如同一般辦公大樓的組織。

二、中型旅館

此種規模的旅館，與其全部委託建築師來負責，不如採取部

分委由專家協助較為理想。有關室內設計的範圍由室內、家具、照明、指標、染織等分別擔當。也就是編制小組相互間所負責的範圍，具有其專業又對建築的非常了解；專業範圍如洗衣房、廚房的平面設備配置……等等，對旅館而言是非常重要的，必須委託專業洗衣房、廚房的工程師來規劃設計。如果只交由廚師及廚具廠商負責，可能會造成廚房設計的動線不良，甚至於造成資金的浪費。

三、大型旅館

旅館規模愈大，所需要不同部門設備的專家愈多，每一視界所及的範圍均需要透過專家來檢視。為了要營造出一流的大型旅館，所以需要委託各領域的專家規劃，然後交由建築師作綜合性的控制與整合。

「視界所及」所指的是：從業人員的制服委由專業服裝設計師設計製作；標誌、看板、指示牌，則委託商業設計師執行；商標、說明書、菜單、火柴、包裝紙、紙袋、廣告等印刷物則交由商業設計師設計；室內、家具等則交付於室內設計師；燈具照明則由照明設計師規劃；旅館周圍由造景設計師實施整體造景；廚房由廚房規劃師；宴會場所則委由舞台設計師……等等。除了這些以外，亦有可能採用其他相關領域的專家。

但是，並非依賴這些專家就一定有良好的結果。如前所述，建築師的存在，是必須考量對旅館整體的調和及均衡，建築師的角色就如同管弦樂團的指揮者一樣，必須透過設計小組內的會議，來達成最佳的組合。

各種不同設計小組的會議種類如**表**4-1。

表4-1　設計小組內部的接洽會議種類

接洽名稱	組成人員	主要的機能	開會頻率
小組全體會議	總負責人 實務設計負責人 部門別負責人 設計員全體	1.確認及通知整體計畫的進度狀況及今後整體時間表。 2.確認業主方面的計畫報告及質疑對策。 3.確認及決定有關基本計畫案及基本樣式。 4.確認及通知有關設計方針，設計目標等基本問題。	依工程設計項目或每月一次
負責人會議	總負責人 實務設計負責人 各部門別負責人 各附組別負責人	1.各附組別、部門別之進度狀況之報告及短期時程調整。 2.設計計畫的調整，各附組別的編制、設計成本的管理、設計計畫的確認修正，計畫案的營運管理。 3.檢討有關技術管理、情報管理的共通問題。 4.調整各領域、範圍的問題。	每周一次或二周一次
各部門別協議	各部門別負責人 各部門內部的設計員全體	1.有關小組的進度狀況或短時期時程表的確認或人員的調整。 2.研討有關設計上的問題或設計方法。 3.有關專門技術的教育或新情報的交換。	每月1 -2次或視需要召開

接洽名稱	組成人員	主要的機能	開會頻率
各附組別協議	各附組負責人 各部門內部的 設計員全體	1.研討有關設計的主題及 　檢討作業內容。 2.小組的進度狀況及短期 　時程表的調整或人員的 　調整。全體的主體及小 　組的調整之確認。	視需要而定

註：總負責人（Project manager）。實務設計負責人（Job captain）
　　部門別負責人（Section cheef）。設計員（Staff）。
　　附組別：（Sub-team）當設計分擔時所產生的小組。如餐飲宴會小組、
　　　　　　建築管理小組、外裝小組、營運小組、客房樓層小組等。

第四節　設計企劃報告的製作

一、企劃報告製作

（一）設計條件的確認

　　設計者綜合業主的構想及企劃報告所給與的條件，經過多方的考量，重新分析組合整理出設計，但是務必取得當事人（業主或決策者）的確認。

　　業主所給與的條件，大多數是由整體的營業方針、構想或具體的營業設施之必要條件等而得來的。因此從構想到具體條件是必須經過多次的重複接洽，所以基本上，必定在開始時，就歸納

出可以確認的設計條件。

（二）設計者內部的確認

設計企劃報告除了確認業主方面所給與的條件外，在設計者內部方面，亦必須把設計條件會知有關的工作部門。另外有關設計小組的組織、具體的進展方式、設計人員的投入方式及整體的進度開始時，內部作業者均必須作好確認的工作。這些項目若負責人提出意見反應時，也必須作慎重適當的處理。

二、設計作業的具體展開

（一）小組的作業流程製作

設計小組想要順利執行作業流程應先檢查確認何者為目標，是否會有脫節的現象產生，並確認下次檢討的事項等。各小組製作接洽的步驟，依各個項目類別來追蹤亦很重要。另外有關小組整體健康管理或精神衛生管理，需考量是否要採輪班休假或考慮舉辦團體旅遊，以鼓舞士氣，增進工作效率。

（二）業主的意見決定方式

以會議接洽及實際的溝通，更進一步了解業主意見，對設計作業的順暢進展是非常重要的。例如：定期的例會，通常是以業主方面的一般性會議方式來決定；或是舉行專案的會議，抑或臨時的特別會議均為可行的方法。

（三）協商外圍的專業者

與外圍的專業者「造形家、藝術家」之工作上的圓滿整合，

對設計作業的進展非常重要。因為專業者同時擁有其他不同的業務較多，對整體有關計畫案的方向或情況等資訊不易掌握，因此要以建築負責人為中心，給予情報，製作出設計作業流程的進度。

（四）設計變更或計畫變更

旅館要比一般的辦公大樓或住宅大樓等，在設計變更或計畫變更的機會多。其主要的理由是，旅館是以建築物為商品又是道具的一種商業設施。從企劃到設計、施工到開業為止，至少需要2～3年，而大型的旅館有時更需要4～5年；這期間整個社會需求的變化，立地環境的變化等等的應對處理，業主方面無論如何，皆會提出變更。有關這點設計者必須要有所認知，重要的是與業主方面事先確認對策的方案。一般常有以室內裝修或設備安裝等，從完工逆算進度再開始也是一種方法。

（五）設計小組內部的溝通

特別重要的是設計小組內部的負責範圍，亦必須明確使各個部門小組了解，不同的專業領域部門小組容易區別，相同部門所擔當的的範圍，如果沒有用心或互相彌補時，會產生真空的狀態成為三不管地帶。另外從業主方面的正確情報，傳達小組內部再溝通是非常重要的。與業主方面的接洽亦是有程度的限制。例如除了負責人外，各部門負責人各一名，以正確的情報對小組內部確實指示及傳達規定。

（六）接洽方式的決定

小組內部的接洽基準和頻率，是依企劃案整體規模及進度來決定。若非很大的計畫案，平常不需要很嚴格的規定也能很順暢

的運轉；但大計畫案就要視察整體進展而作好設定。首先需要設定或配合業主方面的接洽進度，因唯有適當頻率或基準的接洽例會，才能對設計小組在計畫案進行中有所幫助。初期時，一般是事務階段的接洽，以兩周舉行一次，計畫進行時，業主方面的意見執行會議每月一次，事務階段的接洽每周一次。

設計小組內部接洽方法，小組全體的會議每月一次，以便確認整體的進度狀況，以及業主方面意見的傳達和設計目標的確認。另外，計畫小組的各負責人與各部門負責人的意見溝通，確認各部門的進度，協調對整體的營運管理極為重要，每周應舉行一次會議。

因此決定各接洽或會議的主辦單位，經協調彙集成紀錄，決定事項，連絡事項及通知有關人員極為重要。

(七) 變更設計

變更設計的主要原因如下列所述：

1.設計期間進行中情勢的變化。
(1) 國內外經濟的變動。
(2) 資金、基地的確保有困難。
(3) 同業競爭對手的出現。
(4) 鄰近居民的反對與要求。

2.與業主間的意見想法傳達不夠。
(1) 對業主方面的設計內容不夠理解。
(2) 對圖面和完成的建築印象不同。

3.業主方面內部的意見想法傳達不夠。
(1) 意見或見解無法一致。

（2）規劃、企劃內容的不當、不安定。

（3）因人事異動而變更方針。

（4）從事務基層向高層決策解說不明。

4.設計方面的問題。

（1）投標價格超過預算。

（2）監理時發現設計上的錯誤。

5.其他

（1）施工階段時，業主指示對整體的目標水準提高或降低。

（2）施工階段時，發現競爭對手的內容，指示對策處理。

5 旅館外圍及樓層計畫

旅館面積的構成

外圍外界計畫

外裝計畫

消防與樓層計畫

電梯設備計畫

第一節　旅館面積的構成

一、營業部門

　　製作一般旅館的計畫時，在平面地區規劃階段前，事先設定各部門的大略規模，對於確認此規劃是否適合旅館的要求，的確是一種有效的方法。旅館企劃時，關於面積的構成比率亦必須考量將來收支的平衡。在美國的旅館，客房收入約占總收入的一半以上，餐飲其他部門則占不到一半。而日本都市型的旅館，一般客房的收入為總收入的三分之一，餐飲為總收入的三分之一，宴會場所的收入亦占總收的三分之一。

　　面積的構成如前述，分為營業面積與非營業面積，企劃時可考量各占一半。這是一般的常識。客房部門的淨面積約為客房總面積的65％～70％。例如平均客房的淨面積每間為30平方公尺時，300間客房的旅館淨面積為9,000平方公尺，客房部門的總面積則為約13,000～14,000平方公尺。餐飲部門不含廚房，每一座位以1.5～3.0平方公尺的面積來計算。咖啡廳有200座位，高級餐廳有100座位，可提供良好的服務品質。宴會部門以每一座位為1.5～1.8平方公尺設定為原則。

二、非營業部門

　　其他非營業部門的面積，可分為下列六個部門，以比率來計算。

1. 顧客的動線包括門廳、電梯、電扶梯間、客用廁所等約18～23％。
2. 客房部門、布巾倉庫、洗衣房等約3～5％。
3. 廚房、驗收、倉庫等約4～7％。
4. 管理部門辦公室等約3～5％。
5. 從業人員、餐廳、更衣室、休息室等約3～5％。
6. 機械室、水槽、工作室等約8～12％。

以上是簡略的概估，不以客室為主導，亦不以餐飲為主導，依旅館的規模設施及型別而變動。

茲將國內觀光旅館的面積分配表列於**表**5-1。

表5-1　**國內觀光旅館的面積分配比較表**　　　　　單位：％

旅館	客房	餐飲	商店	客房公共	一般公共	櫃台	廚房	管理	機械
來來	34.13	11.48	1.78	13.57	15.97	0.42	2.50	9.60	10.35
國賓	44.22	11.79	0.56	14.42	11.17	0.32	2.58	4.21	10.72
福華	43.85	9.63	9.74	11.78	9.67	0.43	3.16	6.54	5.20
晶華	42.83	5.65	15.14	8.08	8.35	0.22	2.32	7.50	9.80
老爺	42.52	4.92	0	13.93	10.18	0.44	2.03	13.46	12.52
中信	48.05	8.2	0	15.85	10.45	0.48	3.67	6.07	7.23

第二節　外圍外界計畫

　　旅館的外圍計畫，依旅館的立地及規模特質、計畫的方法有很大的區別。如高密度的市中心地區，在有限的基地上，要如何計劃，才能滿足旅館的複雜動線，又能擁有高格調的旅館外圍，就是其重點。另外，如果基地或原有的綠地比較完整，大多會以此為外圍的基本條件。無論在何種條件下，都要考慮到與市街地區周邊環境，或衡量公共性及私密性兩點相對的調和問題，茲將動線的分類與處理對策列於**表**5-2。

表5-2　**動線的分類及處理的對策**

	注意事項內容	處理對策
營業動線	住宿顧客出入口 宴會場所出入口 停車場出入口 商店街出入口	人的活動：引導道路、人行道、疏散道路。車子的流動：停車場的指揮、計程車招呼站的設立、遊覽車等待位置、雨庇高度與車子高度的關係、道路寬度與迴轉半徑的關係、車道與步道階梯的區分要明確、VIP的處理。
服務動線	服務車的出入口	送貨車、補給車、垃圾車、服務車的重量、車的高度、迴轉半徑、卸貨地區、等待地區、特別展示搬運出入口。
	從業人員出入口	從業人員動線的出入口。
其他		確保緊急時車子的進出路線、防火水槽、供水口、送水口、給油口的位置、確保防災時操作的空間、避難動線停留空間、屋上庭園及積載的重量。

旅館的外圍設施有游泳池、造景、運動設施、雕刻、旗桿等，以及上述設施必要的設備、道具等收藏空間。另外，規劃適切的庭園，配合各公共地區及客房，提升旅館的等級，也是決定旅館格調的要素。

第三節　外裝計畫

　　有些旅館為什麼在當地，成為此地區的地標，除了立地之外，不外乎是在指它的高、大或是特殊的形狀，茲將旅館外表與形狀種類及性能作一些陳述：

一、形狀

(一) 與平面的關係

1.只作表面的處理。
2.把平面構成形狀表現出來。

(二) 與結構體的關係

1.與結構體沒有關係，只作表面處理。
2.把結構體表現出來。
3.作成帷幕牆。

(三) 壁面的圖案

1.強調垂直線的表現。
2.強調水平線的表現。

3.強調格柵式（Grid）的表現。

4.設定圖案重覆的表現。

（四）開窗部分的處理方法

1.外形的表現：

（1）附陽台。

（2）獨立窗型。

（3）整面玻璃窗。

2.開閉部分：依目的的不同，尺寸及開關方式各異。

（1）為了換氣。

（2）為了清掃。

（3）為了排煙。

（4）為了避難。

（5）為了消防的進出。

（五）屋頂方面

1.屋頂處理：

（1）結構及建材。

（2）形狀。

2.屋外平台：即陽台部分。

（1）用途：依照用途的不同、樓地板的強度、防水程度、表
面處理的種類不同。

（2）與外壁的關係：如防水層、墜落物防止等。

（3）屋頂上設備的設置，如外窗清潔時的機械。

（六）屋頂突出建築物

　　用途多爲機器室、倉庫、清潔工具室。其形狀可分爲：

1.顯露式：
（1）與建築物相同的外觀。
（2）與建築物不同的外觀。

2.隱密式：必須要檢查有關建築法規斜線的限制，結構及法
　　定的高度（航線高度）。

（七）廣告塔、招牌架。

（八）航空障礙燈、消防警示燈。

二、外裝的性能

（一）耐風壓

　　尤其是超高層建築的旅館，以及建築物的外表是玻璃帷幕的
旅館。必須要有基準速度壓力的設定；局部風壓係數的設定；彎
曲壓力的計算，與容許彎曲壓力的比較，及玻璃厚度的計算。

（二）對雨水的處理

　　注意建築物的水泥裂縫，雨水將會從此滲入，並需作兩次以
上的防水措施。留意排水天溝、排水洞及排水的功能；另外開關
插座的防水性能都必須要檢查。

（三）變形的追蹤

建築物由於地震或其他因素牆壁造成移位時，應追蹤建築物外表的框材，防止玻璃或面板的脫落。

（四）隔熱及防止結露

必須使用有隔熱的鋁窗或隔熱的帷幕窗。另外對結露生銹的對策處理，以及玻璃窗結露水時如何將之蒸發或排水的處理。

（五）耐火性

梁柱間的耐火性，延燒時每一層如何阻隔的處理，以及火災時帷幕窗的開啟方式。

（六）熱變形

注意建材的膨脹、收縮變形量的差異值數。

（七）隔音

牆壁、玻璃、開關部位的隔音力。

（八）音源防止

因為熱或風壓力的變化，伴隨而來的音源。

（九）耐衝擊

對飛來物品撞擊的強度。

（十）氣密

開關部位的氣密性、排水管道及空氣的流通，與建築物煙囪

的關係。

（十一）避雷

外裝加設避雷針並接地線。

（十二）耐久性及耐候性

對於表面材料的老化及凍害的處理。

（十三）維護與清潔

必須確保客房的私密性。

（十四）生產及施工性

無特殊技術時，玻璃或其他面材破損的更換處理。

（十五）成本

成本與性能是否符合。

三、旅館外牆處理方法

（一）原建材處理

1.原建材的處理。
2.塗油處理。
3.木紋處理。
4.立體模樣處理。

（二）骨材露出處理

1.高熱火燒的處理方式。

2.研磨的處理方式。

3.噴砂的處理方式。

4.水洗的處理方式。

5.敲打的處理方式。

6.Shot Blast的處理方式。

（三）磁磚處理

1.磁器磁磚。

2.馬賽克磁磚。

3.窯變磁磚。

4.半磁器磁磚。

5.硬陶器磁磚。

6.模樣磁磚。

7.美術磁磚。

8.玻璃磁磚。

9.Ceramica 磁磚。

（四）玻璃

1.玻璃板

（1）透明玻璃。

（2）熱反射玻璃。

（3）熱吸收玻璃。

（4）絲網玻璃。

2.強化玻璃

3.安全玻璃。

4.玻璃磚。

5.結晶化玻璃板。

（五）磚塊或磚瓦

1.普通磚塊。

2.耐火磚塊。

3.磚瓦磁磚。

（六）天然石材或人造石材

1.花崗石。

2.大理石。

3.安山石。

4.人造石（Terrazzo）。

5.擬石。

（七）油漆處理

1.優麗旦系。

2.壓克力系。

3.VP樹脂油漆。

4.OP油性油漆。

（八）水泥處理

防水粉刷。

（九）無機質

石灰乳劑。

（十）有機質

1.壓克力乳劑。
2.合成樹脂乳劑。

（十一）鐵板（Panel）

1.素面鐵板。
2.琺瑯鐵板。
3.鹽化（Vinyl）化粧鐵板。
4.烤漆鐵板。
5.不繡鋼鐵板。

（十二）鋁板（Pancl）

1.鋁合金板。
2.合成形板。
3.烤漆鋁板。
4.鹽化（Vinyl）化粧鋁板。
5.鑄鋁板。

（十三）複合板

茲將旅館帷幕牆（Curtain Wall）的主要材料分析如**表**5-3。

表5-3 帷幕牆的主要材料比較

材料重量	（Kg／平方公尺）	處理的種類	特徵
PC混凝土	200～300	砸進磁磚	牆壁可作複雜性的凹凸面處理
		噴著磁磚	可在現場施作，造價較便宜
		塗裝油漆	太重會影響到結構體的設計
鋁鑄板	60～100	銀色防腐	牆壁可作複雜性的凹凸面處理
		電解著色	結構體設計上可用比PC混凝土輕的一般金屬CW處理
		烤漆著色	造價較高
鋁板	40～60	銀色防腐	依沖壓成型，可作部分複雜性斷面處理
		電解著色	優良的耐候性
		烤漆著色	
不鏽鋼板	50～80	HL處理	優良的耐候性
		銅腐蝕	要求光澤時，有表面的平滑性問題
		BUFF處理	只因加工彎曲部分斷面處理
		烤漆著色	造價較高
耐候性鋼板	50～80	表面不處理	表面不處理，生鏽性安定時，維修容易
		塗裝著色	限於黑鉛、石墨質之油漆，色彩無法發揮
青銅			價格最高

第四節　消防與樓層計畫

一、消防計畫

　　台灣處在地震帶，地震頻繁，921大地震讓人們記憶猶新，因此在法規上對旅館有嚴格的規定。隨著時代的進步及社會的繁榮，旅館亦邁向大型化、高層化。顧客對安全的要求，防災設備系統的提升更加的嚴格。早期火災發現、初期的滅火，以及如何引導顧客到避難場所等，在訓練上必須正確的執行。依法規每隔幾平方公尺就必須設置一個感知器「定溫式、差動式、煙感知器」，依照綜合受信盤所表示的災區位置及廣播指示顧客避難。因為常有誤報，在機器的使用上，操作人員均須對機器的運作、手動的方法全盤了解。

(一) 旅館建築設備的特殊性

　　旅館的建築，並非只要符合建築法、消防法的法令規定，就以為可以安枕無憂。經營者及營運者更應當對旅館建築的特性有更深一層的認識，才能在旅館的建築計畫中作好綜合性的消防安全計畫。而旅館建築的特性有下列幾點：

　　1.旅館的房客有許多是老人、小孩、婦女、病人、殘障等體弱者。
　　2.房客因為是短暫的住宿，對旅館的構造、動線不熟悉。
　　3.旅館的設施中有高密度人群的宴會場所。

4. 占了全旅館至少一半面積的客房，如同沒有監視的密室。

5. 必須以房客飲酒後，就寢之無防備動態等不利的條件為前提。

（二）消防安全中心的功能

茲將消防安全中心的監控項目詳述如**表5-4**。

表5-4　消防設備消防安全中心監控項目

消防設備	消防安全中心監控項目
灑水頭	泵的起動、停止、警鈴的動作表示。
室內消防箱	泵的起動、停止、按鈕之操作表示。
連結送水管	補助泵起動、停止、運轉的表示。
消防用水設備	用水泵起動、停止、運轉的表示。
鹵素化物滅火設備	瓦斯放出完成表示，自動、手動放出變換閥。
排煙設備	馬達氣節閘的動作表示，排氣煙扇起動、停止表示。
自動火警受信報知設備	在接受信號盤監視，全館感知器的設備。
緊急廣播設備	全館一起或設定樓層廣播，與感知器及緊急電話連線。
緊急插座設備	11層樓以上必須裝置。
緊急警報設備	與消防大隊有專用電話連線。
緊急照明設備	誘導燈的裝置。
緊急消防電梯設備	依電梯指示盤監視，緊急時運轉起動與關閉裝置。
發電機	起動、停止、異常指示、計測器的監視。
防盜防難設備	依監視機警戒。
內線附機設備	在機械室裝置電話內線。

二、樓層高度計畫

一般旅館客房樓層的高度，必須先設定客房內的天花板高度，以及電梯及客房外走廊等天花板的高度，然後再加上結構體中梁的厚度，及一些設備系統，如「空調、配管、撒水頭、音響、感知器」等。並且還需要考量天花板、地板、耐火層「鋼骨結構」等表面材料的尺寸及施作方法後，才可以決定樓層的高度。

目前的觀光大旅館，在客房室內的基本消防設備有「灑水頭」及「煙感知器」，天花板為雙層式並以防火材料來處理。客房內的天花板高度，最低限度為240公分，太低則會產生壓迫感的關係。當然亦不要是客房很小但是天花板很高的設計，這樣讓住客會有孤單、恐懼的感覺。梁柱及管線露出時要注意如何美化裝飾，以及收尾的方法。

客房外走廊天花板的高度，最低以210～220公分為限度，一般旅館都以門框的高度相同。

走廊的長度，半面的形狀或突出的部分，除了加設一些採光照明，避難照明以及動線誘導的逃生口外，還必須注意廣播系統、監視系統等在配置上與專家檢討後再決定高度。

各類型觀光旅館的標準樓層及窗台高度比較表如**表**5-5所示。

表5-5　各類型觀光旅館的標準樓層樓板、天花板及窗台高度比較表

單位：公分

旅館類型 高度別	都市型飯店	商業型飯店	別墅型飯店
樓板高度	280～330	260～325	280～320
天花板高度	220～280	210～265	240～280
窗台高度	100～210	93～140	115～160

第五節　電梯設備計畫

依照國際觀光旅館建築及設備標準，自營業樓層之最下層算起四層樓以上的建築物，應設置客用電梯至客房樓層，其數量應當照下列**表**5-6規定：

表5-6　**國際觀光旅館電梯設置標準表**

客房間數	客用電梯座數（每座以12人計算）
150間以內	2座
151至250間	3座
251至375間	4座
376至500間	5座
501至625間	6座
626至750間	7座
751至900間	8座
901間以上	每增加200間增設一座，不足200間以200間計算。

國際觀光旅館應設服務專用電梯，客房200間以下者至少一座，201間以上者，每增加200間加一座，不足200間者以200間計算。服務專用電梯的載重量每座不得少於450公斤，如採用較小或較大容量者，其座數可依照比例增減之。

一、電梯的位置

依照旅館的行銷方向、房間數量、容納人數、樓層數量、餐

飲場所、宴會場所、停車場等立體組合，來決定電梯的位置及動線。一般都市型的旅館電梯利用率在傍晚時分爲最高峰，餐飲及房客進出混雜。而商業型的旅館在早上的利用率爲最高，約在30分鐘內旅館內80至90％的房客同時的進出餐廳及大廳。所以今後大型旅館的主要課題，在團體客及巴士等同時到達或出發的處理。一般而言，電梯的配置可分爲直線配置及面對配置兩種，如圖5-1所示。依照用途可將電梯分爲下列三種：

（一）客用

部分旅館還分客房專用與餐飲專用，其目的是提高或加強客人的安全感。

（二）服務用

即是所謂的送貨電梯。

（三）緊急用

這種電梯一般稱爲「消防專用電梯」。在法規上的規定，凡是在避難樓層四層樓以上的均必須設置。此類電梯的設定標準如下：

1.有火災的安全對策處理。
2.有排煙的安全對策處理。
3.停電時有緊急電源可以運轉。
4.附近有相關連的消防設備。
5.有獨立的排煙系統。
6.在避難樓層有簡易的逃生口逃出車廂外。
7.火災時可適當的操作運轉。

8.與中央控制台的連絡不會中斷。

9.車門開啓時，仍然可以操作。

　　一般旅館這種緊急電梯均設在後場區域，平常亦可讓一般的員工利用作服務性的電梯。有較寬廣的門扉，通常表面處理及內部均須保持乾淨，並符合消防安全的規定。

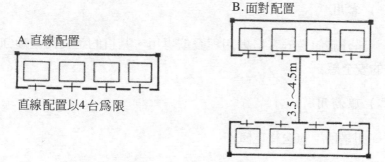

圖5-1　電梯配置圖

二、設置電梯及電扶梯的要點

(一) 設置電梯要點

1.集中在一個地方設置，以求負載容量均等化。

2.應當平均、平衡的疏散客人，以求設置適切的電梯台數。

3.依照觀光法及消防法等，六樓以上的樓層必須設置電梯或手扶梯。

4.客用及服務用電梯的台數，除了法規有規定之外，要以計算公式及實際案例的勘察，酌量計算之。依照統計資料得

知，客用：客房數目在100至200間為一台；服務用：客房間數200至400間為一台。但小規模商業型旅館，也有兼併客用及服務用的案例。

5.電梯頂部高度及底部深度，機械室的天花板高度依電梯的速度不同要注意。

6.升降時避免鄰接客房或宴會場所，必須考慮隔音的處理。

7.客房服務用、布巾用、消防用之電梯最好能夠分開。注意餐車、布巾車等操作範圍尺寸，以及大型物料、床舖、地毯等更換時搬運。

8.旅館若有大宴會廳，設置宴會廳專用的電梯，可以提升服務品質及效率。

(二) 設置手扶梯要點

1.設置在大廳的樓層，一般均計算連同宴會廳客人的疏散。有W＝800型（5,000人／時）的，以及W＝1,200型（9,000／時）等，皆有不同的疏散能力。

2.電扶梯的安裝位置，動線上原則在入口及電梯的中間位置。

3.各樓層電扶梯的乘座位置必須考量乘客的流通及動線。

4.樓高超過5.0米至5.7米的情況時，必須要有中間支持的梁柱。

(三) 電梯機能配備

電梯機能配備隨著科技的進步，從三十年前的台北希爾頓大飯店的電梯到二十年前的來來大飯店的電梯，十年前的漢來及霖園大飯店的電梯，以及兩年前才開幕的新竹國賓大飯店，電梯內外的配備及功能都有大幅度的改變與進步。茲將最近新竹國賓大

飯店所使用的電梯功能及配備詳述如下：

1. 自動通過裝置：車廂載重超過80％時，中間樓叫車不停，僅車廂內的叫車才有效。

2. 專人操作：車廂內要有專人操作運轉的裝置。通常是有重要客人如政府官員等來訪時，安全人員所操作的。

3. 到樓預報電子音響：車廂到樓前，車廂上下裝有電子音響設備，例如：「8樓已到，電梯門要開了」，或者「電梯向上，電梯門要關了。」

4. 雙側安全門檔：車廂兩側前緣均裝有敏感的安全門檔，若碰到乘客或物體時，門會立刻反轉開啓，以避免夾到人或物體。

5. 空轉時限：當馬達空轉達20秒以上時，電源會自動切掉。

6. 車廂電扇自動停止：在無人叫車一段時間約15分鐘，就會自動停止電扇的運轉。

7. 車廂照明自動熄燈：在無人叫車後一段時間約15分鐘，照明就會自的切掉。

8. 自動應急處理：當電梯異常無法應答乘場（搭乘電梯的地方）的呼叫時，系統會指派同群之其他電梯前往服務。

9. 調整開門時限：依叫車情況，各樓層之開門時間自動調整長短，以提升交通效率。

10. 緊急照明：在停電時，車廂內附有緊急照明設備，可達30分鐘。

11.地震管制運轉：車廂在運轉時，若地震發生，設置於機房的感知器會檢驗出信號，電梯就會於最近的電梯樓層停止，讓乘客離開確保安全。

12.緊急停止開關：若電梯運轉時，碰到緊急狀況，按車廂操作盤上的紅色按鈕，車廂即可停止，但不開門。

13.消防人員運轉：火災時，由消防人員操作之運轉方式。

14.火災回歸運轉：火災時，按此按鈕後，所有的叫車全部取消，車廂運轉至最近樓層停止後，再反轉至避難樓讓乘客離開後，開門待機。

15.廳燈閃爍功能：車廂到樓前，乘場指示方向燈閃爍提醒客人。

16.獨立轉運：有專人操作，只有車廂內叫車才有效，乘場叫車無效，並且脫離電梯群的管理。

17.強制關門：在一定時間內，有阻止關門之動作時，將會發出警報後，強制促進關門。

18.延遲關門：延遲關門的時間，以利貨物的搬運。

19.次層樓停靠：車廂停靠樓層，如果乘場的門檻有異物而無法開門時，車廂將會行駛至次層樓再停靠開門。

20.緊急電源管制運轉：停電後，由發電機供電時，仍可控制電梯的運轉，可手動或自動，自由選擇。

21.防止超載裝置：車廂乘載超過負荷110％時車廂不會關閉，而且會發出電鈴聲響，等乘客退出車廂無超過負荷，

車門才會關門後運轉。

22.復歸運轉開關：設置於監視盤之開關啓動後，電梯脫離群管理並回到指定樓。

23.殘障（含盲人）設備：有輪椅用車廂正副操作盤（包括位置指示器、對講機），另外還有輪椅用乘場按鈕、點字板等裝置，以利殘障人士使用。

24.監視盤：裝設於大樓監控室，監視電梯的運轉情況。

25.副操作盤：車廂內除了主操作盤外，在其相反的側壁上，裝有副操作盤，以便主操作盤失控時之用。

26.安全到樓機能：電梯因控制系統失靈時而停在樓與樓之間，在自動檢測出安全回路正常時，以低速自動向最近樓層行駛至正常位置時，車廂門會自動開啓讓乘客離開。

27.車廂錯誤呼叫取消：當誤按車廂操作盤按鈕時，在原按鈕輕按兩次即可取消原有的錯誤呼叫。

28.密碼式叫車：在指定樓層，限制一般人員使用。例如在辦公室，私人住宅樓層設定三位數密碼，有此密碼者才可以進入該樓層，以確保該樓層的私密性。

29.重複關門動作：當車廂內關閉途中，如因門檻溝內有雜物卡住，使無法關閉時，門會自動執行反覆的關閉動作，以便清除溝內的雜物。

30.光電裝置：在車廂的出入口，投射橫貫的光線，此光線被乘客等遮斷時，關閉動作中的門將反轉再開。

31.不滴水冷氣：裝於車廂頂上，不需要加裝排水裝置。

32.避難廣播喇叭：於停電、地震、火災時，大樓的廣播系
統。透過裝於車廂頂上的喇叭通知車廂內乘客避難疏散。

電梯升降路線的坑底部，頂部機械室高度尺寸如**表**5-7。

國內各觀光大飯店房間與電梯台數比較如**表**5-8。

表5-7　**電梯升降路線的坑底部，頂部機械室高度尺寸表**

速度 （M/MIN）	機坑深度 （P/M）	頂部間隙 （TC/M）	頂部 （OH/M）	機械室高度 （MH/M）
30	1.2	1.2	4.6（3.2～4.6）	2.0
45	1.2	1.2	4.6（3.2～4.6）	2.0
60	1.5	1.4	4.8（3.2～4.8）	2.0
90	1.8	1.6	5.2	2.3
120	2.1	1.8	5.5	2.3
150	2.4	2.0	5.7	2.3
180	2.7	2.3	6.0	2.6
210	3.2	2.7	6.4	2.6
240	3.8	3.3	7.1	3.0
300	4.0	4.0	7.5	3.0

資料來源：建築設計資料集成。

註：ＯＨ表示油壓間接式。

表5-8　國內各觀光大旅館房間與電梯台數比較表

飯店	房間數	層數	台　數		1,000間換算台數	
			客用	服務用	客用	服務用
來來大飯店	705	B4 −16F	7	5	9.9	5.7
國賓大飯店	457	B2 −21F	6	3	13.1	6.5
福華大飯店	606	B2 −13F	4	3	6.6	4.9
老爺大飯店	203	B3 −12F	3	1	14.7	4.9
中信大飯店	237	B1 −10F	2	1	8.4	4.2
全國大飯店	404	B2 −14F	5	3	12.4	7.4
凱撒大飯店	250	B1 −3F	4	4	16	16
西華大飯店	349	B5 −20F	4	2	11.5	5.7
晶華大飯店	570	B5 −20F	6	4	10.5	7
君悅大飯店	873	B3 −25F	8	5	9.2	5.7

6 旅館內部基本計畫

電腦化的計畫

給水、排水設備計畫

空調設備與計畫

電氣設備與規劃

視聽設備與隔音

節約能源計畫

第一節　電腦化的計畫

　　旅行者的數量愈來愈多的結果，旅館的規模亦愈蓋愈大，營運效率也必須隨著提升，因此就需要借助許多科技力量的導入。客房的顯示器、製表機、電話計數器等就是其中的代表。

　　雖然旅館的營運基本上是人對人的服務，但是這些機器的操作，還是有賴從業人員的運作，而讓服務範圍更為寬廣且豐富。另一方面，自從台灣勞工意識抬頭之後，人事費用快速的提高，為了旅館的「永續經營」亦為了公司的營利，不得不實施人力精簡。在工作量沒有減少的情況下，為了作業上的合理化、效率化，旅館電腦化就勢在必行了。

一、電腦普及化

旅館使用電腦普及化的原因如下列所述：

1. 旅館規模愈來愈大的結果，行政事務量亦隨之增加，需要快速而且有效率的作業處理，因此電腦就被旅館業廣泛的採用。
2. 因為旅館的人事費用大幅度的上升，經營利潤相對的減少，在這種壓力下，以電腦來代替人力的聲音就出現了。
3. 觀光大旅館連鎖性的發展，促使對預約網路的效率化，因此電腦的需求增加了。
4. 因新技術的開發與進步，電腦硬體的價格顯著的降低，以前無法購買電腦的旅館經營者，也開始考量是否該電腦化了。

5.旅館營務用的軟體及機器，因技術的革新，而加速的重置又更新。

6.軟體語言的進步與普及，電腦公司研發了非專業人員亦可以簡單操作的電腦。

二、電腦處理的業務

旅館內用電腦處理的業務簡述如下：

1.客房的預約管理、客房指示管理、空房管理。

2.櫃台出納作業的相關業務。

3.餐廳出納作業的相關業務。

4.應收帳款作業管理。

5.電話費用及Morning call管理。

6.營業管理分析作業管理。

7.付費電視的管理。

8.消防、安全等監視管理。

9.機械設備運轉的控制管理。

10.人力資源及薪資作業管理。

11.固定資產的管理。

12.總帳及財務作業的管理。

13.採購、驗收、倉庫作業的管。

從上述得知，旅館在無形中強化了預約管理的品質。例如，在一星期或兩星期內，經常性的空房的間數，在電腦上的房間別作記號來表示，設置在客房的訂房組中，對於有預約客人的詢問時，即可立即答覆。

三、提高成功率

選擇旅館專用的套裝軟體，可以提高電腦化的成功率：

（一）容易操作，容易學習

一般旅館的套裝軟體，都是為了廣大的旅館業使用者而設計的，所以在操作的方便性上下了很多的工夫，使得從業人員可以在接受短時間的訓練後，就可以上陣，而且運用自如了。而且旅館也不需要培養許多的電腦專業人員來操作電腦，因此可以節省許多人事費用。

（二）投資成本低

旅館的套裝軟體係以大量銷售為目標而設計的，也就是由所有的使用者來分攤研究開發費用，所以成本當然比自己開發的軟體，或對特定對象開發的軟體來得低。以一般管理用的套裝軟體比較，大約只要不到一半的價格。

（三）可立即獲得電腦化的目的與效益

由旅館本身開發設計的軟體，由規劃、設計、驗收、試行作業到正式作業，最短一年，最長數年；在經驗上上這樣的期間是正常。而套裝軟體可以馬上導入，短期間內就可以上線，並且加速投資的回收。

（四）投資風險小

套裝軟體是一種已測試過的完整產品，使用者可以在購買

前，先了解它的功能是否符合本旅館的需要，所以幾乎沒有風險。

(五) 售後服務

由旅館的電腦人員自行開發的軟體，常會因為原設計人員離職而無法修改。而套裝軟體通常係由一小組共同開發，文件資料保留比較完整，並且可隨時依照市場的需求而增加新功能，因此售後服務更有保障。

四、電腦硬體的選購原則

就資訊產業的整體發展而言，硬體的發展速度，通常比軟體提早二到五年左右。近年來的發展更是令人無法置信，一項新產品才剛剛上市不久，下一個更新產品已經準備在一年後推出，令消費者無所適從。

即使電腦業者本身，也不太敢像以前一樣，很有自信的建議旅館的經營者選購何種硬體設備。不過選擇電腦的硬體設備，仍然有些原則是可以遵循的。

(一) 不要追求太新的產品

任何一項新產品的推出，總是難免會有一些小瑕疵，而且新產品的價格一定偏高，依照以往的經驗，在短期間之內可能就會有比較大的降幅，例如手機。所以除非該項產品確實太好了，可能立刻可以解決目前所遭遇的難題，否則不要貿然購買太新的產品。

（二） 選購目前需要的電腦設備

由於這幾年的電腦設備日新月異，價格下降的速度非常的快速，因此選擇硬體設備，最好是近期內需要的設備就可以了。也許兩年後，想要擴充設備時，其價格可能是現在的一半不到。

（三） 應當考慮軟體廠商的售後服務以及產品的穩定性

對於旅館業而言，一旦實施了電腦化，萬一當機了，或有嚴重的故障，必須在修復期間改用以前的人工作業，有經驗者都知道那是非常痛苦的一件事情。因為許多旅館的從業人員不見得會人工作業的操作。例如旅館的出納，當電腦故障時，竟然不知如何開立人工發票。

所以應該特別考慮採用穩定性比較高的、故障率比較低的軟體，同時亦應當特別注意廠商售後服務的時間問題。因為旅館業是年中無休，每日24小時營業的行業，軟體廠商能否配合旅館的營業時間，適時的服務，這是非常重要的。

五、電腦軟體公司應提供的服務項目

旅館電腦化管理系統的導入，就像引進一套新的管理制度一樣，其導入的過程是此旅館電腦化的成敗關鍵因素之一。電腦公司在顧客實施電腦化的過程中，可以依照每位顧客的的需求，提供特別的服務與支援，以確保旅館電腦化的順利與成功。

（一） 顧客需求的調查

在旅館有意購買套裝軟體之前，電腦公司的專業工程師會先與旅館的相關人員作一次詳細介紹，並且接受詢問有關的問題，

以確定這一套軟體是否可以滿足旅館的需求？還是需要增加或修改那些功能，或是另外得特別的用套表的方式設計才可以達到顧客的需求。當然也要同時提出軟體和硬體配備的具體建議。

為了落實這樣的服務，並針對每一種軟體設計出「顧客需求調查表」，作為工程師與旅館相關人員溝通、討論的依據。

(二) 對軟體使用者的訓練

作定期與不定期的軟體使用訓練課程，必要的時候，並且可以依照客戶的需求，提供一系列相關的訓練課程，其內容包括：

1.各種電腦管理系統簡介。
2.電腦化導入流程。
3.電腦作業流程。
4.軟體的使用與實習。

(三) 軟體的安裝與設定

為了減少旅館操作人員摸索的時間，並且加快電腦化上線的速度，工程師會在旅館購買後，在指定的地點提供軟體的安裝與功能設定的服務。

(四) 電話諮詢服務

是一種最具時效性，也是最方便的一種服務方式，系統工程師都具有豐富的旅館電腦化的經驗，因此旅館在軟體上有任何問題時，可以透過電話諮詢，一般都能得到滿意的答案。

(五) 軟體維護服務

當電話諮詢服務無法解決問題的時候，可以盡快安排工程師

到達旅館，實際了解問題的所在，並提出可行性的解決方案。

（六）軟體的更新服務

軟體廠商的研發工程師，根據客戶的意見，以及新技術的引進，不斷的提升各項軟體的功能，並且不定期的推出新的版本。只要有任何新的資訊，都會主動的提供給客戶，客戶可以依照本身的需求，決定是否更新版本。功能的更新不收取任何安裝及訓練服務的費用，但是系統的更新則將酌收一些差價。

（七）軟體功能的修改與增刪

不論是購買之前，或是在購買後，同時也使用了一段時間，當所提供的軟體無法完全符合顧客的需要時，或顧客的管理制度改變了，而需要修改軟體時，為了配合新的管理制度的運作，均可要求軟體公司提供修改或增刪功能的服務。軟體公司會將修改的幅度及修改的可行性向顧客提出建議書，經過雙方正式確認後，立即提供必要的修改。

以往，一般的軟體公司均不提供套裝軟體的修改服務，因為它是套裝軟體的關係。但是有些軟體公司考慮到同業競爭，以及亦考慮到顧客的管理制度會因旅館的成長而不斷的改變，所以軟體勢必配合修改，否則必將因不適用而遭到淘汰的命運。

（八）電腦化專案服務

目前有許多旅館，已經不再延聘電腦的專業人員，而由專業的電腦公司，由電腦作業制度的規劃開始，人員的訓練計畫、資料的登錄建檔、輔導上線計畫的規劃、執行到電腦化效益評估，電腦公司可以根據顧客的個別需求，提供專案輔導的服務。如此，不但可以精簡人事費用，而且可以讓旅館的電腦化隨時跟上

時代的腳步。

(九) 整體系統規劃設計服務

當顧客的需求無法只以修改功能的方式就能滿足時，電腦公司也可以提供特殊的「規劃設計服務」需求。尤其是在某些系統能符合，但某些系統不能符合的時候。例如國賓大飯店想將台北、新竹、高雄三館連線時。

六、旅館業電腦化成功的關鍵

(一) 避免重蹈失敗的腳步

旅館電腦化失敗的原因，事實上不難避免。例如，事前與軟體公司詳細的溝通，或是與較有旅館業經驗的軟體廠商配合，並且由旅館的各相關部門共同參與旅館的電腦化導入的溝通與協調，都有助於電腦化的順利成功。

旅館的套裝軟體在功能方面，不可能十全十美，因此選擇一家有旅館經驗，而且專業、配合度良好的公司，應當可以解決未來系統功能修改與增刪的問題。

(二) 主其事者必須要有強烈的企圖心與必定成功的決心

旅館的電腦化，不是買進軟、硬體就可馬到成功。這是一項長期性的工作，而且在導入的期間，除了軟、硬體設備的投資外，還有許多內部配合的工作，因此，主其事者必須要有強烈的企圖心與必定成功的決心，要求相關單位及人員充分的配合，才能成功。這裡面包括人工作業流程到電腦化作業流程的轉換、人員的操作訓練、系統使用的熟悉、忍受初期因為不熟練而造成的

一些損失，以及大量基本資料的建檔等等。必須要度過這些困難、緊張的時期，才能享受電腦化後所帶來的甜美果實。

（三）循序漸進，不能操之過急

　　旅館整體電腦化的作業實施，是經營者及營運者所共同企盼的，但是必須要循序漸進。從最容易的部門著手，從最能發揮效益的部門開始，等運作順利了，再進行下一階段的系統導入。絕對不能同時上線，操之過急反而是電腦化失敗的關鍵。

（四）不要對電腦化有過高的期待

　　電腦並非萬能，過高的期待往往是不切實際的。電腦不可能解決所有經營者的問題，例如現金收入的內部控制，或是存貨實際盤點的內部控制。所以電腦化之前應該先評估預期的效益，有些作業不適合電腦化的就不要勉強，否則會大失所望，而導致對電腦化的全盤否定。

（五）善用資訊發揮電腦化應有的效益

　　有些電腦化的作業，並不能節省人力，但是卻能夠作到以前人力所作不到的事情，例如，利用電腦累積了大量的資訊及資料，而以這些資料製作各種管理營運的分析報表，作為決策者改進經營管理績效的參考，這些都是旅館業在未電腦化之前所作不到的。

七、旅館業電腦化失敗的原因

(一) 軟體設計師的經驗不足

　　旅館賣的是服務、環境、安全、餐飲。因此它並不是單純的餐飲業，也不是單純的零售業，更不是製造業。所提供的任何一項商品，在市場上可能就是一種行業。例如旅館的收入有客房、餐飲、電話、洗衣、商店街、三溫暖、健身房等，有的有服務費，有的是合併在客房價格。如住宿一晚附早餐，或是招待的。另外客人付帳時，分為現金、信用卡及簽帳支付。其中的流程非常的複雜，因此由沒有旅館經驗的人員來設計軟體，是很容易導致失敗的。

(二) 軟體的功能不夠周嚴

　　旅館的經營型態經常改變，軟體系統規劃時，若僅僅依照旅館目前的需求來設計，可能不用多久，這套系統就必須因應旅館的經營形態改變而作調整。例如旅館目前沒有付費電視的收入項目，不見得將來就沒有，因此軟體設計跟不上經營改變的需求是導致失敗的另一個原因。

(三) 經營者與系統設計者的溝通不良

　　一般的旅館經營者都不懂電腦，相同的電腦公司的系統設計師也不見得會經營旅館。而且一般旅館的經營者除了旅館之外，還可能有其他的事業，因此非常的忙，所以也就很難將其有關旅館經營細節向系統設計者說明清楚，僅僅根據片片斷斷的一些訊息，所設計出來的旅館軟體，當然無法符合實際的需求，是可想

而知的。

（四）相關部門配合不足

　　旅館電腦化，最常見失敗的原因是，在電腦化的實施過程中，未能得到相關部門人員的協助及配合。因為實施電腦化除了應對相關部門員工作好教育訓練外，尚需經營者強力的支持與所有相關部門員工的共同推動，才能成功。

第二節　給水、排水設備計畫

　　給水及排水的設備，就像人的動脈及靜脈。尤其在旅館裡，包括客房、餐廳、廚房都需要有良好的給水及排水設備，才可能提供優良的服務品質。

一、給水設備

（一）給水系統設計

　　自來水，係來自「自來水廠」，經自來水廠妥善的消毒處理後，經由水幹管送入各使用戶，如果是旅館，則是先送入旅館的地下蓄水池後，再抽至屋頂水塔，分供全樓各系統使用。雖然水質已由自來水廠妥善消毒處理過，但由於輸送管道過程非常的遙遠，以及旅館本身自備蓄水池之間接用水，頗易受外界的污染的關係，所以應另作加強消毒處理的設備。另外，如果是在南部的旅館，應當設置軟水設備，因為南部自來水的水質非常的硬，甚至水中的石灰質含量很高，所以設置軟水設備有其必要。目前高

雄的自來水用戶，他們所飲用的水都是買整桶的蒸餾水，而不是用自來水當作飲用水。

　　基本上給水系統的策劃與設計是分開設立的。茲分別說明如下：

1. 客房部分：包括客房、服務台、洗衣房。
2. 公共區域：包括客用廁所、餐廳、宴會廳、夜總會、酒吧、商店街、大廳等。
3. 管理部分：包括櫃台、辦公室、員工餐廳、員工更衣室。
4. 機械部分：包括發電機室、各機械室、總機室、鍋爐室等。
5. 廚房部分：包括各餐廳的廚房。

　　在基本設計的階段時，對各餐廳的器具必要數量、客房的住宿人數、宴會廳的規模、各餐廳廚房種類，以及健身房、三溫暖、游泳池等設施要有明確的調查。因為，這些商品的空調所需要的水量也必須加算進去，並確認將來可能的增建。更特別要注意客室部分的水壓，會因為配管及機器種類過大時，產生損傷及噪音。

　　水壓系統必須分開設立，依照減壓水槽，減壓閥最少設計在 4kg／cm2 以下。客室的熱水是採用中央系統來供應的，與餐廳廚房的熱水系統要分開設立。而且因為國內供水品質的考量，因此可能會提早更換配管的年限，所以在設計上有必要考慮將來更換時的空間及方法。

（二）給水方式

　　給水設備是採用重力給水的方式，給水量的計算是依照人員

數量及器具、設備數量的多少而定，在計畫階段大部分是以人員的數量來設定，茲說明如下：

1. 依人員設定給水量：即每人每天的用水量

 住客數「床數」×250～300公升。

 員工數×100～150公升。商務型及都市型旅館的比例為1：2。

 宴會場所、會議場所的客人數×15公升。

 餐廳、酒吧、夜總會等依照容納人數×30公升。

 商店街依照來客數×5公升。

 店舖的員工數×100～150公升。

 另外必須加算空調設備冷卻水塔的補給量，以1噸冷凍人約每小時需要16公升的水量來設定。

2. 每小時的平均給水量

 每小時的平均給水量＝建築物1天的使用量÷1天的平均時間（以10小時來計算）。

3. 每小時最大的給水量

 每天平均給水量×2倍。

4. 蓄水槽：也就是所謂的蓄水池

給水量最好要有旅館1天的使用量，最少也要有半天的使用量。依照建築用地的不同，儲存兩天用水的用量，以免直接影響旅館本身的營運作業。另外，事前必須要有充分的調查，將蓄水槽、高處蓄水槽分開兩個位置，連通閥、揚水泵也最少設置兩台，以免發生意外事故或清掃時無法處理。

二、熱水設備

　　熱水通常是由鍋爐產生蒸氣以後，再將蒸氣通到蒸水爐中的管道中，以便加溫周圍的水，然後利用循環抽水機輸送到各部門使用，管尾再接回熱水爐作循環，使其時常保持固定的溫度。

　　一般而言，觀光旅館均採用中央系統來供給熱水的方式。然而，客房及廚房，因為使用的溫度，使用的時間均為不同，所以熱水供應系統上必須分開設立。每天每一位住客的使用量，大約為100～150公升，餐飲每一席位約20公升。儲存熱槽的容量：最低限度為使用量的五分之一，在團體住客比較多時，則必須是五分之二。

三、飲水

　　旅館飲用的水，一般使用自來水，再經過濾及活性碳脫臭。各客房內所使用的飲用冰水，則是使用冰水機。製造過程如下：

　　由自來水經紫外線殺菌後過濾，再經活性碳脫臭，再進入冰水機降溫至4到6度（攝氏），再由循環抽水機送至各客房或各單位使用。

四、井水

　　井水乃是由地下水資源採取，必須向有關當局合法申請，經核准後，始可引取。應鑿引下層水源方為上策，因為比較不會受到污染。當然，下層的水源隨著地質地層而有所不同。目前台北地區一帶約距地面180呎之深度引取。深井抽取的原水，亦必須經

過消毒處理之後方可使用，以保持良好的水質，並且可以避免給水管的堵塞或腐蝕情形發生。一般地下水僅供應洗滌、冷卻、馬桶沖水，不得作爲飲用之途。但是，「用戶如果是屬於自來水供應範圍外，得專案申請准予飲用。」

一般井水處理設備主要的過程如下：

1. 原水（深井水）。
2. 沉沙池。
3. 氣爆裝置。
4. 快速過濾設備。
5. 消毒處理。
6. 清水池。
7. 抽取至各系統及各單位使用。

由於地層下陷非常的嚴重，早在二十年前，台北市就嚴格的規定有關鑿深水井的問題。在民國四十年代左右，各學校的游泳池，都是取之於井水，包括東門游泳池、成功中學的游泳池。

五、排水及通氣設備

旅館中的排水系統，必須於設計與施工時嚴格的劃分清楚，千萬不可混淆使用。一般的排水系統可分作兩大類：

1. 雨水排水系統：專供屋頂、陽台等雨水排水之用。
2. 雜水排水系統：污物槽、廁所、客房的浴室、員工更衣室的浴室等的排水等。

另外必須作化糞池及污水處理設備，以免造成環境之污染。尤其，廚房排水時常被阻塞，為防止被阻塞，應設置油水分離槽。

廚房的排水系統亦應當另外設立獨立系統，一般為了確保排水的流通，在排水支管上以通氣的方式，採用迴路通氣加設通氣管。有污水處理設施的都市，污水及雜廢水是一併處理，普通採用一根一管的排水方法。然而，旅館建築物內的污水處理及排放，其污水及雜廢水是分開配管，並且採用分離式的系統，排導至屋外。

十年前開始，台灣的環保意識逐漸抬頭，觀光旅館的條例亦配合著修定，即觀光旅館必須要設有污水處理的設備，在規定的期限內，必須完成。而新旅館，必須有污水處理的設備，或其面對的道路，已經鋪設污水幹管，則飯店可將其污水及雜廢水直接排放至其幹管，否則政府的相關單位，可以依法拒發營業執照給旅館。圖6-1為一般觀光旅館新建工程污水及雜廢水處理流圖。

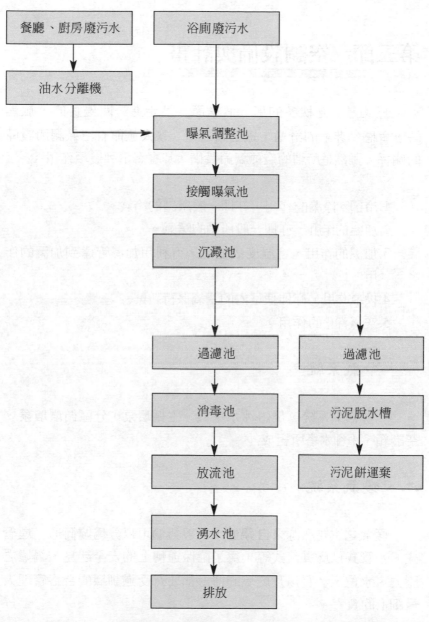

圖6-1　一般觀光旅館新建工程污水及雜廢水處理流圖

第三節　空調設備與計畫

無論是春夏秋冬的那一個季節，當走進一間優良的大旅館時，會感到非常的舒適，這是因為這一家大旅館有空氣調節設備的關係。雖然是所謂的空氣調節設備，其實有下列幾項作用：

1.冷卻、除濕的作用，亦即一般所謂的冷氣。
2.加溫的作用，亦即一般所謂的暖氣。
3.加濕的作用，當溫度太低時，可利用加濕管達到加濕的作用。
4.換氣作用，亦即使室內的空氣保持新鮮。
5.空氣淨化的作用。

一、冷氣系統

一般冷氣系統，是由冰水主機、主循環泵、分區循環環泵、空調箱、冷卻水塔所組成。

二、暖氣系統

暖氣之主要熱源來自鍋爐，一般鍋爐可以分為爐筒形、煙管式、水管式以及貫流式等，為了確保運轉上的安全起見，鍋爐之壓力、水位、水質以及燃燒的情形都要有受過訓練的合格管理人員細心的負責。

三、空調系統理想化

如果希望旅館的顧客對旅館的空調系統皆滿意，必須注意下列幾個原則：

1. 必須知道，每一位客人對溫度濕度的感覺，因人而異。例如，有一位客人是來自北歐，另外一位客人是來自印尼，現在外頭溫度是18度℃，那麼，可能北歐的這一位客人會覺得這種溫度很舒適，但是那一位來自印尼的客人，則可能要求開暖氣。
2. 空調箱的鰭片以及空氣過濾器必須常保持清潔。一般鰭片及空氣過濾器應當每兩個月清洗一次，以保持空調機的效果。
3. 不得將障礙物放置在回風口、出風口或調溫器的旁邊。如同電冰箱的冷凍室，把東西都塞滿出風口，則冷凍的循環效果就會變得很差。

四、通風裝置

通風裝置的設備在旅館中也是非常重要的設備。諸如浴室、廚房、洗衣房等場所，均必須要有這設備，一般這種設備，就是採用抽風機及送風機，以促進通風及換氣的效果。

空調與通風系統設備的建立，其本意在使人們感覺舒適，但是往往由於機器與風管帶來很大的噪音，有些客人就是沒有辦法忍受這種噪音，因此在設計上及施工上對於防止噪音的措施，就成為非常重要的課題。

五、中央空調系統

一般高級的辦公大樓或觀光大旅館，爲了整個大樓的美觀，均採用所謂的中央空調系統，而大部也採用冷水循環式中央控制系統。然而，基於場所及功能方面的不同，又分有下列兩種：

1. 每間客房或辦公室、餐廳的個別房間等則使用小型的空調機亦即所謂的（Fan coil）。它們的好處是可以有獨立的開關，以便調節自己所需的溫度。或則沒有客人使用時，可以把它關閉。

2. 門廳、公共地區、宴會廳、餐廳等則採用大型空調機，亦即所謂的（Air handling）。由於空間大必須用大的噸數空調機，才足以達到空調的效果。

六、空調設備與各相關單位

（一）客房部門的客房

任何一間大旅館，客房內的空調是終年不停的，絕對不會這陣子這間房間沒有賣出，就把空調關掉。如果這麼做的話，這些被關掉空調的房間，有可能會有很多百分比的房間賣不出去，因爲，當客房的空調被關掉了一陣子後，地毯就有可能長霉、生蟲，甚至房間就會產生異味，尤其是在亞熱帶的台灣。

而因爲終年無休的提供冷暖氣的關係，所以必須計劃24小時運轉的客房獨立系統，再依照建築的方位考慮適當的配置。一般是以住客本身就能操作調節的「Fan coil Unit」方式、可變風量方

式等為主。其他也有以外氣來調節送風到客室或浴室，再從天花板排氣等方式。Fan coil方式的設置方法，有從天花板埋入式、風管式、立地式等。

1. 天花板埋入式：可以增加室內的面積是其最大的優點。但是依照地域，住寒冷的地帶如華北、東北，面向窗戶暖氣會受影響。
2. 立地式：設置在靠窗牆的位置，雖然可能會占用一些客室內的面積，但是在寒冬時設立在窗邊的暖氣，可以防止窗面的結霜或結露的問題。

然而，無論何種方式，夜間就寢時牆外的噪音或機器、風管等聲音，是造成住客抱怨的主要原因。另外，客房內的出風口位置，應避免直接吹向客人的顏面、頭部，並且也應當考慮床舖的位置。其他給、排氣風管鄰接或貫穿其他客房時，要有消音箱，而達到隔音的效果。

(二) 餐廳、酒吧、夜總會、宴會廳等場所

許多在旅館業很多年的同仁都有過顧客抱怨空調問題的經驗。例如冷氣怎麼不冷、為什麼這麼熱、天氣這麼冷還開冷氣呀？以上的問題，常見於各大旅館的餐廳裡。

甚至不是顧客抱怨，而是旅館本身的員工，也會問工程部：「為何客人只有租宴會廳的一半，但是另外的一半的冷氣照樣開著？」或是有六間貴賓室，只有兩間有客人，其他的四間沒有客人，但是冷氣沒有辦法關掉，的確非常的浪費。

所以，因營業時間的使用及住客人數的變動，餐飲場所及宴會廳等，應當設置獨立的空調設備。

有大集會的營業機會，也必須考慮排煙及換氣的次數，一般應當有一小時換氣兩次的設備。

另外，如果有直接從戶外送新鮮空氣進入室內的設備，亦可以幫助減少空調機器運轉的時間，降低能源的成本。

（三）廚房

二十年前在籌備來來大飯店時，雖然有考慮到廚師們在攝氏38度高溫下工作的辛苦，但是基於成本與當時整個市場，包括旅館業在內，並沒有人重視這種問題。

時過境遷，目前的旅館業，勞工意識抬頭的影響，為了照顧員工，讓廚師有良好的作業環境，在夏季時，必須裝置部分的投射式冷氣設備，而且換氣次數應當一小時達10到15次才適當。

單獨的外氣引進，空氣要經過濾器送到廚房；排氣時，由於需要消除油污，所以必須在風管內加設防油性的過濾網。因為排氣風管內附著含油性的污垢，是導致火災的主要原因。講求安全第一的旅館，在排油煙罩處加設半自動灑水消防設備。在環保意識抬頭的今日，排煙處理與排氣關係的設備標準檢查作業流程是不可或缺，也是人人有責。其他一些對設備的拆裝方法及異味問題的解決處理，亦需要事前考慮能夠以簡易清理為主。

（四）電腦室

如果電腦的規模龐大，需要一間獨立空間，則要補強冷氣，最好能保持在攝氏18度以下。必要時另設一獨立系統的空調設備。由於旅館的業務是終年無休，所以絕對不能讓電腦當機，否則櫃合的客人要結帳就會產生問題。因此應當配置一部「不斷電」設備，以防萬一。另外，電腦室的空氣清潔要求的品質特別高，必須購置一部空氣清淨機。

（五）電話總機室

　　與第一線的櫃台相同，要有良好的空間環境，一般總機室是在密閉室的作業場所。所以應當從外頭引進新鮮空氣，並且加設小型空調機（Fan coil）來補強冷氣。對出風口、排氣口的噪音，也要有充分的隔音、吸音效果的設備處理。

（六）洗衣房

　　為了客人衣物的洗滌，在時間上的配合，在台灣的一般觀光大飯店，原則上都設有洗衣設備，亦即洗衣房。原則上，在旅館的洗衣功能分有三類：水洗、乾洗、平燙。與廚房一樣，會產生高溫，而且潮濕，在夏天更會高達攝氏38度以上。另外，乾洗時所用的洗劑還會產生三氯乙稀是有毒性的氣體，因此有必要設立獨立的空調設備，對外排氣。排氣時應注意方向，不要對著鄰房。因為那是有毒氣體，因此必要時應加購可以吸收四氯乙稀的乾洗機。

　　最後，與廚房一樣，在配置上，應當注意室內所產生的高溫，可能會影響上、下層樓的地板，如果上、下層樓是客房的話。如高雄霖園大飯店的洗衣房就是設置在10樓，11樓就是客房。

（七）後勤的辦公室

　　後勤的辦公室，包括財務部、採購、人事、業務部、總經理室、董事長室、安全室、工程部等同客室一樣，必須24小時獨立作業的空調設備系統。才不致於，只有某部門加班時，全部的後場辦公室的冷氣都開著。

第四節　電氣設備與規劃

如果說旅館的排水、給水系統像人體的動脈和靜脈，那麼電力就像人的心臟，沒有它，所有機器設備，都會形同虛設，包括電視、電話、電燈、電腦、廣播等。都無法運作了。

我們都知道，一家旅館的籌備到完成，如果沒有遵照政府的規定，旅館將無法拿到使用執照，也就是有關單位就不會送水也不會送電，當然旅館就無法營運了。因此可想而知，「電力」的重要。

一般在旅館，利用電力，投資了許多相關的設備，茲說明如下：

一、變電設備

一般電力設備的容量超過100KW（瓩）就要加設變電設備，有時也要依電力公司的規定，加設變電設備。旅館電力的消耗，一般在使用冷氣時以50～55W／M平方，或其他時期以30～35W／M平方來設定。也有依照旅館的規模及附屬設施加些餘力以80～90W／M平方變電設備來計算。而年間所消耗的電力，如果用電力來作冷氣的動力計算時約為170～200KWH／M平方。

變電設備由於年中無休，24小時營運的關係，希望有複式系統的設備，如變電容量是350KVA可考慮用200KVA×2台的設計。理由是：

1.負載輕微時，單台運作，另外一台可以備用。

2.故障、意外時也可以當作臨時的對應處理。

3.利用發電機單項的配合作業。

二、發電機設備

　　旅館的所有設備，許多是要靠電力才可以運轉的，但是大颱風、大洪水、甚至於大地震，都會停電如民國88年9月21日的「集集大地震」。為了房客的安全，也為了旅館可以正常的營運，勢必要購置發電機，而利用發電機起動的設備有消防設備、電梯、排水、揚水泵、緊急照明、排煙管、播送系統等。在館內亦必須考慮到房客正在使用浴廁時，或餐飲場所，停電時至少有一處可以引導賓客到安全的地區，暫時安置。

　　發電機的回轉數率，常被採用的設備容量平均約15VA／M平方，起動所需的時間，規定在40秒以內，並且考慮有耐震的裝置。

三、蓄電池設備

　　上節已經提到，為了停電的關係，所以必須有發電機設備，但是在發電機起動之前，短時間緊急照明及變電控制用的都必須要有「蓄電池設備」。其他如消防用的火災警報機、緊急廣播設備、電腦室、總機室、電器時鐘等，亦必須另外加設蓄電池設備。原則，蓄電池的蓄電能力，一般在有發電機設備的旅館，其容量約10分鐘，沒有發電機設備的旅館，容量則必須有30分鐘之久為標準，而蓄電池用負載容量約1.5VA／M平方為標準設備設置時，也一定要考慮到避震的處理問題。

四、幹線設備

在80年代，台北辦公大樓的新名詞「智慧型」大樓，近年也在飯店業流行起來。所謂的智慧型大樓，簡言之，就是整棟大樓的垂直路線，架設了一條光纖，透過這一條光纖，使整棟大樓連結成網狀。以往，不同設備必須用不同的線路，但是透過這種光纖網路，任何一個末端的插座都能夠使用不同的機器設備，如檯燈、電話、電腦、傳真等。幹線雖有垂直與水平路線之分，重點是設置在接近電力、監控中心的位置，參與旅館的籌備建築設計時，必須借助專家的協助。科技一直在進步，當旅館以後需要更新或將來有新的科技新產品要購置更換時，都應當一併的考慮在內。

特別是垂直管道間，必須預留足夠的空間讓技術者使用。另外，幹線尺寸變電容量及負載的平衡，應該保有至少20％的容量增設空間。

五、照明設備

照明設備一般區分為「氣氛照明」及「前場照明」有時又稱「職場照明」。照明是表面的光度及燈具亮度的調合，空間的大小，視線的變化，對視野展開亮度及反射對比的均衡，最初一瞬間，讓人感覺到有美好氣氛的表現。因為空間的使用及機能上的不同，各種照明設備的規範必須多加以注意。從旅館的正門到櫃台、大廳到電梯、樓層的走廊到客房，不同的地點，不同的場合，這種連續的照明呈現，必須非常的調和。另外，如餐廳及廚房是極端明顯不同的照明方式，依人服務的移動影響到其他房

間。在建築的平面計畫及實施設計階段時，必須要考慮防止燈光的外漏，也就是不能讓客人感覺到燈光的直接照射。

雖然在設計上有比較複雜的照明方法，然而，最後效果的決定是在現場執行調光設備的裝置，及其微妙的變化，能夠直接用眼光來判斷。後場周邊的事務辦公部門、廚房等地方，可以考慮利用自然光源來區別人工照明的場所。

茲將觀光旅館照明度規格列如**表**6-1，各國燈光照明度比較如**表**6-2。

表6-1　**觀光旅館各區域照明度一覽表**　　　　　　　　　單位：1X

	測定位置	東京	台北	香港	推薦值
單人房	房間中間	50	50	45	50
雙人房	房間中間	42	50	45	50
套房	房間中間	36	40	40	40
客房走道	燈具之間	50	10	40	50
電梯間	中間	100	60	100	100
櫃台	櫃台上方	920	630	600	500
大廳	中間	280	160	250	160
宴會廳	中間、角落	350-180	200-160	400-200	300
餐廳	中間、角落	600-400	780-360	750-350	300
辦公室	中間、角落	1000-600	780-360	600-300	500
廚房	走道通路間	520-780	360-780	300-600	500

表6-2 　各國燈光照明度比較表　　　　　　　　　　　　　　　單位：1X

適用標準	中華民國	日本	美國	推薦值
櫃台	750	1,000	500	500
車道入口	500	500	300	300
辦公室	500	500	500	500
客房	100	100	100	100
客房桌上	600	500	300	300
宴會廳	300	300	300-500	300
餐廳	200	300	300-500	200
走道樓梯	100	100	200	50-100
娛樂室	100	100	100	100
浴室	100	70	100	100
大廳	150	150	100	100
廚房	500	500	300	500

六、總機設備

在現代的觀光大飯店裡，總機設備是不可或缺的，不管是商務客，或是觀光客，都需要電話來作生意或報平安。在二十多年前，當籌備來來飯店時，總機的機器非常的龐大，幾乎占了整個房間，甚至於功能上跟目前的總機比較起來，真是不可同日而語。來來飯店剛開幕的時候，一天三班需要接線生約二十二位，所有的外線都必須經過總機的接線生，所有房客或辦公室需要打國際電話的，也需要透過總機的接線生，所以可以想像總機忙碌的情形。一直到約十五年前，旅館從美國購進國際電話直撥的設備，在當時這種設備還非常先進，包括當時的中華電信也還沒有這種設備。來來飯店會花費巨資購買這種設備，有兩大目的：

1. 為了方便客人：來來飯店的房客中約有50％以上是來自日本，大部分的日本人英語都不是很好。而旅館的總機接線生日本話也不見得流暢，因此當旅館購進這種設備後，總機被抱怨事件就相對的降低了。

2. 人員可以減少：由於購進國際電話直撥的設備，透過總機打國際電話的數量就減少了，因此來來飯店的總機人員從22位縮減到14位。

　　有了上述的經驗，約十年前，因為員工的薪資越來越高，公司又面臨必須裁員的壓力，客房部正在煩惱如何減少員工。在一個偶然的機會，得知有一種機器叫做「語音信箱」亦就是（Voice mail），有了這種設備，外面的客人不需要透過總機，直接撥分機號碼或房號，就可以和希望聯絡的人通話了。目前這種設備在各大公司行號已經非常的普遍，但在當時可是很先進的設備。也因為購置了這種設備，來來的總機人員又從14位降到8位，由此可見先進設備的可貴。

　　目前的總機交換機，幾乎都是數位的，體積小、重量輕、速度快、功能多，是和傳統最不同的地方。

（一）線路

　　以往電信只有中華電信公司一家，沒得選擇，但目前已經有許多競爭者出現，不論配線、材料、工錢都可以議價。線路可以分成下三種：1.內線。2.外線。3.公用電話專用線。

（二）電話機

　　電話的話機有許多種，茲詳述如下：

1.館內用：這種話機一般在大旅館的大廳旁角落桌上，均設有一至二台。只可以透過總機和房間裡的房客連絡。沒有按鍵，所以不能撥打外線。

2.公共電話：一般在觀光旅館的大廳或餐廳的公共地區都設有提供給外客用的公共電話。但是，隨著手機的普遍，公共電話的功能就越來越低了。

3.辦公用：在旅館的辦公用電話機與一般公司行號所用的並無不同，如果有不同，可能是數量上或地區遠近的不同。因為旅館的辦公地點隨著商品「客房、餐廳、廚房、酒吧、夜總會、洗衣部、三溫暖、健身房等」分散各處，所以不是一般公司的小總機可以承擔。例如，新竹國賓大飯店的交換總機，其內線就有1,000對，外線為100對，另外中華電信局公共電話專用線路為6對。

4.客房用：在客房裡的話機，為了外國房客的方便，因此具備了許多功能。茲分別說明如下：

（1）總機：有總機鍵，可以透過總機發外線，或問總機要打電話到美國或日本，國碼及地區碼為多少，因為一般旅客只知道電話號碼，並不知道國碼及地區碼。另外如果房客需要「早晨叫醒」也就是所謂的（Morning call），當然就要找總機。

（2）客房餐飲服務：也就是Room Service。一般觀光大旅館，24小時均有服務，不論早餐、午餐、晚餐或宵夜。只要房客按此鍵，客房服務辦公室的電話就會出現房客的房間號碼，然後會問房客，有什麼事需要幫忙的嗎？

（3）房務部：也就是House Keeping，如果房間內沒有吹風機，房客可以按此鍵，直接連絡房務部，請求協助。甚至房客有小嬰兒，奶瓶需要用熱水燙過，亦可以按此鍵請房務部幫忙。

（4）櫃台：例如房客希望展延住宿或是帳上的問題，可以按話機上的櫃台鍵，就可以直接與櫃台連絡。

（5）房間對房間：亦就是不用透過總機，直接撥號，就可以跟住在同一旅館的朋友連絡。

　　旅館的預約行為幾乎是利用電話來接洽，所以跟客人最初的接觸是電話。在計畫上電話室要設置在大廳櫃台附近，及隨時注意應答．小規模的旅館並沒有編制夜間的接線生，而是由夜間的從業人員受理夜間電話交換服務。中大型的旅館總機接線生，直接處理以交換方式良好的機械式「脈衝式」話機。另外避免總機服務人員的過度負擔。目前多數的旅館都採用電子式「複頻式」話機，這種話機，可以讓房客，不用透過總機的接線生，而直接撥號，直通國際網線。因為附設有自動的計數器與電腦連線記帳的關係。

第五節　視聽設備與隔音

一、廣播設備

　　音響設備的進步，一日千里，一般賓客的聽覺對音感、音質的要求，其水準也日漸提高。所以，播送系統雖可以採用一般業務用的，但是仍然必須慎選具有背景音樂（BGM）的音響效果。因此宴會場所的音響，需要專業的技術者協助。

　　播送的範圍及呼叫系統等，亦必須徵得管理部門的意見；機器操作人員亦必須具有執照的從業人員來運作，一般多採用固定頻道的觸控方式。以往宴會、會議廳等場所，是以餐飲為中心作平面設計的，而在音響效果上，比較不受重視。今後音響方面也必須考慮空間的處理及表面的材料，所以在基本設計時，就必須依照使用的機能來設定。

　　另外，天花板上如果要裝置音響、照明器具、空調設備、灑水頭、感知器等，則在設計上、色調上以及表面的處理，都必須作妥善的安排。

二、電視公共天線設備

　　雖然在100年前就有旅館的出現，但是自從發明了電視之後，尤其是彩色電視機問世之後，在旅館的客房內裝置彩色電視機，已經是一般的共識了。而在各客房分別裝設的過程是利用增頻器，或分歧器，在各室以75「亞米加」同軸電纜線傳導，電視信

號輸入有70～80DB的電解強度。強度區域從外壁窗口射入,電波造成電視映像不良時,電視頻律器就必須要作保護處理,或同軸電纜線直接聯結調律器等方法亦可以考慮。如果旅館設有獨立的節目要播放鮮明的畫面,則必須要加小規模的播放信號室,管理方式稱為C.C.T.V（CLOSE CIRCUIT TELEVISION）操作時,必須要有專門技術者來配合。

在設置的初期計畫時,要有充分的準備與協調。與客室的家具配置一樣,在製作實品屋時,電視的位置就必須作決定。以免電纜線的浪費或從床底貫穿,都是將來造成問題的根本,應該以最短的距離來處理。另外衛星轉播設備（D.B.S）直接播放國外節目,可以節省碟式雷射光碟的租金費用,以及機器的費用,並且可以與國外同步服務客人。在初期計畫,應該一併考慮規劃。

三、防震、防音的對策

聲音的來源,是從機械室的震動,通過鄰接房間的傳導。所以機房、停車塔、機械室如果是在客房的鄰近時,也要雙層的牆壁來隔絕聲音的來源或用吸音材料來作適當的處理。

有關樓地板間的聲音傳達,並非只有計算機器的重量以及樓地板的厚度,更重要的是,必須計劃如何達到隔音及耐震的處理。機械室的音源並不是把客房遠離機械室就能解決,還是要去解決機器本身的防震方法,如使用「鉛或橡膠」來防止傳導到牆壁及樓地板的振動,而機器本身的配管亦必須加以妥善的處理。圖6-2為機械防震圖示。

(一) 對策

1.選擇平衡性良好、震動性小的機器。

溝型鋼製共通架台
（上部）

防震橡皮

防震橡皮

山型鋼製受架台（下部）

共通架台

溝型鋼製架台

防震橡皮

山型鋼製受台

溝型鋼製架台

防震橡皮

溝型鋼製架台

圖6-2　機械防震圖

2.減少機器震動傳導到建築結構體。

3.用某些材料增加機器的重量，減少機器的震動力。

4.機器本身震動的防震及斷震的處理。

以上幾點，必須在初期計畫階段，就作好周詳的防備。

（二）防音設計

有關防音方面在設計上應注意的要點如下：

1.相關的送風機的部分，應採用平衡性好的、噪音低的機
　器。

2.必須作機器風管配管的處理。

3.有傳導音源的機器，在裝置時，應該有消音的處理。

4.在風管內加設濾音處理。

5.客房內採用有防音、吸音的材料。

6.送氣口及換氣口加設消音的處理。

7.注意浴室的排氣聲音，它可能會影響鄰房。

8.慎選有音源的設備如：KTV、音響、吹風機。

9.管線貫穿磚牆時必須補洞，不可以留有空隙。

第六節　節約能源計畫

旅館內部計畫時，亦需要考慮節約能源計畫，考量重點包括：

1.遮避直射日光

2.窗及玻璃

3.自然光線的利用

4.減少從外壁來的負載

5.室內照明計畫

6.屋外環境計畫

7.防止間隙風

8.減少屋頂熱負載

9.配電系統

10.受變電

11.減少FAN動力

12.外氣冷房

13.排熱回收

14.減少泵動力

15.蓄熱槽

16.熱源系統

17.降低對建物的外氣量

18.減少使用水量

19.設計條件

20.室內空調方式

21.平面計畫

22.減少電梯使用率

23.雜排水的再利用

24.減少熱水負載

25.冷卻水、冷卻法

　　上述計畫的細則如圖6-3所示。

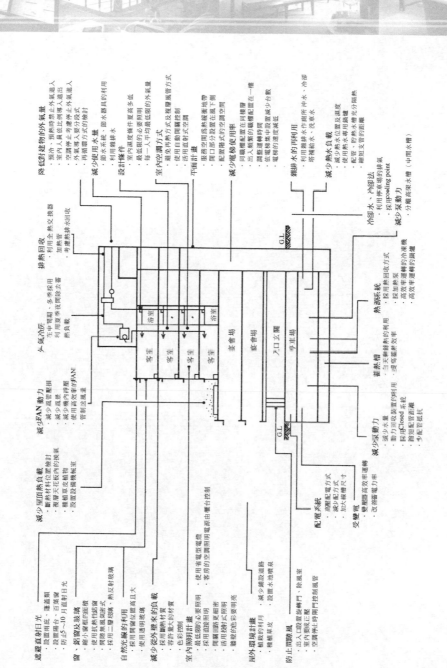

圖6-3 節約能源計畫的體系圖

客房設計

客房標準樓層

客房設計

櫃台與門廳設計

客房部門

從業人員

「旅館經營的成功或失敗，取決於建築的平面計畫」，這句話對於旅館的室內設計師、經營者或投資者而言，並不為過，因為巨額的投資及設備是旅館設立的基本要件。旅館業是全年無休，如果在籌備期間及基本設計階段沒有做好準備工作，那麼當旅館開業後，客房的地毯、窗帘、壁紙及家具等覺得不適當，想要修改或變更時，可能花費更大的代價及更長的暫時歇業。因此，在基本設計的階段，需要設計師、顧問群與經營者共同仔細地作好事前的分析和調查，並以此作為基礎，加以研討旅館的「平面計畫」。

　　尤其觀光旅館的主要商品為「客房」，客房部門的「客房」，亦即房客所住的房間，一定要反覆的檢討評點。一個錯誤的決策或判斷，會造成非常深遠的影響，其代價有可能超過房間造價的十倍以上。所以客房樓層的基本型房間亦即所謂的（Typical Room），必須在施作前先製作一間實品屋，亦就是俗稱的「樣品屋」，以利徹底地研究改善。盡量地蒐集各方的意見，再搭配本身設定的行銷方向，一直協商到各方覺得已經沒有缺點了，才可以開始發包施作。

第一節　客房標準樓層

一、平面與構造計畫

　　客房標準樓層（Typical Level）可分為1.正規型2.變形型3.交叉型4.並列型5.鎖閉型6.複合型。圖7-1為客房標準樓層平面圖，其構造計畫要點如下：

（一）正規型

　　1.構造上由格式構成，以骨架組合形成外觀，簡潔。

　　2.房間數量增加時，平面細長注意。

　　3.高層建築物幅高瘦長，地震變形注意。

　　4.A、B型核心易成單面偏心。

（二）變形型

　　1.正規的變形，構造複雜要慎重。

　　2.A型曲折或核心突出，地震注意。

　　3.B型因偏心，不適高層建築物。

（三）交叉型

　　1.比一般構造更複雜，不適高層建築物。

　　2.A、B型易偏心，耐震壁及重心要重心檢討。

　　3.C型，三方向有均衡，彈性時無偏心，但大地震時要注意。

（四）並列型

　　1.夾著核心配置客房，建築物深度加大，平面寬幅，立面高
　　　度比構造有利。

　　2.適合高層建築物平面。

　　3.A、B型無偏心，安定的平面。

（五）鎖閉型

　　1.同並列型一樣，建築物寬幅、高度比構造上有利。

　　2.A、B、C、D型對稱軸心，平面形無偏心現象。

　　3.建築物內外周立柱或承軸壁構造。

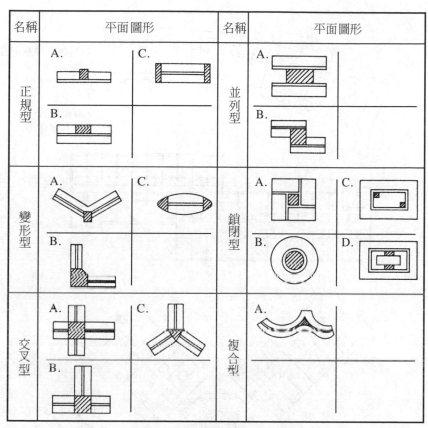

名稱	平面圖形		名稱	平面圖形	
正規型	A.	C.	並列型	A.	
	B.			B.	
變形型	A.	C.	鎖閉型	A.	C.
	B.			B.	D.
交叉型	A.	C.	複合型	A.	
	B.				

圖7-1　客房標準樓層平面圖

（六）複合型

　　最複雜的構造，不適合高層建築物。

　　除此之外，客房標準樓層配置，亦可分為：1.單面走道型2.中間走道型3.交叉走道型4.圓盤走道型5.三角走道型，如圖7-2所示。

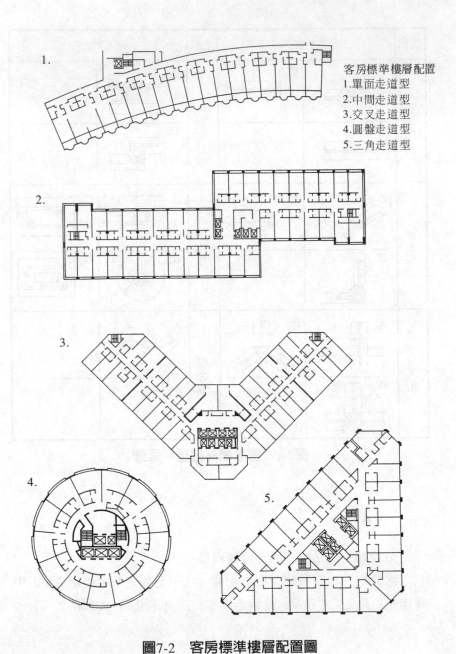

客房標準樓層配置
1.單面走道型
2.中間走道型
3.交叉走道型
4.圓盤走道型
5.三角走道型

圖7-2　客房標準樓層配置圖

二、設計重點

　　客房的簡圖完成後，即可作出客房的樓層斷面計畫。然而，客房的標準樓層以及如何組合客房的平面計畫，必須注意下列幾個重點：

1. 房間的室內面積和公共面積的比率約為70：30，如**圖**7-3為客房及公共部分比率圖。

2. 決定客房的營運服務以及標準樓層的有效客房數。（在標準樓層設置幾間客房，這個數量應當依照客房的清潔整理內容、房務人員的能力以及客房販賣銷售率等因素來決定。）

3. 客房的房型種類與整體比率必須加以配合。

4. 應考慮客房的動線及步行的距離。例如：客用電梯與客房的距離，最大及最長以不超過60公尺為原則。

5. 電梯的位置：應考慮下列幾點：
 （1）如果電梯間的隔壁要設置客房，必須先考慮噪音的對策處理。
 （2）考慮將來要擴建時，有無預留空間可供利用。
 （3）客房的出入口應避免設置在電梯間的正對面。
 （4）對各客房來講，它的位置應該是適中的、合理的。

6. 設定地的形狀必須與法令配合。

7. 考慮從客房看出去的景觀及環境周邊的視野。

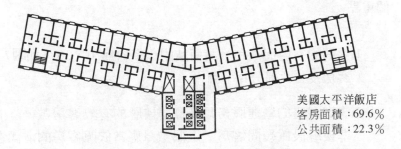

紐約希爾頓飯店
客房面積：84.3％
公共面積：14.3％

美國太平洋飯店
客房面積：69.6％
公共面積：22.3％

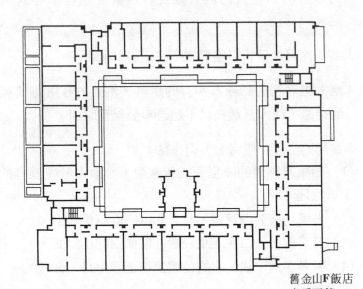

舊金山F飯店
客房面積：76.2％
公共面積：22.7％

圖7-3　客房及公共部分比率圖

8.設置兼具安全與避難的太平梯位置，最好採雙向避難，應設置在走廊的盡頭兩端。

9.左右對稱的鄰房，同牆使用回轉軸（Shift）時，應注意電氣開關、插座的位置，必須要有適當的距離。

10.考慮客房標準樓層及主要公共樓層的銜接位置，特別是客用電梯的位置及出入口的方向要加重點來處理。

11.宴會樓層及客房的配置，應考慮宴會樓層的屋簷及客房的視界有無問題。

12.考慮排煙、管道間及浴室的配置。另外客房相鄰間的視線及防音、遮光的問題。

13.客房的隔鄰房避免設置煙囪及排煙管道，避免導致房間冷氣溫度不夠。

以上幾點，在有關客房的設備、結構的細部尺寸，必須用十分之一以上詳圖作斷面、平面的檢討及收尾來處理。

三、相關法規規定

基本上，一般旅館的設計，是以二百分之一的平面圖，以及二十分之一或十分之一的客房詳細圖面等，由各相關單位來檢討。客房平面的基本型是以旅館基地的條件來設計。建築的規模有大有小，建築的樣式也有很多種，大致上可分為中間走廊式或單邊走廊式，基於效率上、成本上甚至於動線上的考量，大都採用中間走廊式。一般單邊走廊式的使用，是由於旅館基地位置的

特別限制，如休閒旅館有景觀方向的問題，例如日月潭的許多大旅館，爲了讓每一間房間都能面對湖，因此不得不設計爲單邊走廊式。

　　客房是旅館的基本商品，而客房的設計以必須配合許多的有關法律的規定。如消防法、觀光局旅館法、建築標準技術規則、都市計畫法、食品衛生法、地下排水法、空氣及水質污染防止法、停車場法等相關法令。爲了取得政府的營業許可證，在企劃設計的同時，必須要對上述的有關法令充分的了解。有一些較具規模的大旅館，在企劃時，就設計了具備國際觀光旅館及觀光旅館的相關法令。每年觀光局將會同各有關單位對全省各所屬的旅館，作定期檢查。所以在企劃階段時，平面圖、客房詳圖、公共區域、樓梯間、廚房、停車場等設施，必須經過建築師或精通法律的顧問群，作出合乎法規的基本指導。以免開幕後，當每年觀光局會同相關單位來檢查時，如果被通知並指示哪些部分或設備需要變更時，將無法即時有效的反應及提出因應對策。

　　根據以上所述的相關法規的重要性，因此在設計時，應特別注意下列的幾個要點：

1.客房的內部所具備的基本家具。
2.客房的有效面積測定的方法。因爲客房最小需要多少平方公尺的面積，是依此旅館歸屬觀光旅館或是國際觀光旅館而有所不同，所以要注意不同的法令規定。
3.馬桶前方有效距離爲40公分。
4.雙向避難動線及避難樓梯的位置。
5.住客所利用的設備及電梯的位置，必須爲同一樓層，或同一樓層有相通的走廊連結。
6.旅館大廳面積的計算，是不含通道部分及提供餐飲用途的

公共部分。

7. 招牌指示等必須以中英文對照表示之。

8. 客房標準樓層的房間數，每層樓以45間至60間爲限，除了加設服務台一處以外，並需要考慮客房備品、用品等的儲存空間。

第二節　客房設計

一、空間組成

　　客房基本上分爲單人房、雙人房、套房、總統套房、殘障房等種類。其他的特殊房型是依照幾個基本單元的設計所組成的。

　　一般旅館的房間是依據下列的幾個必要空間與機能所組成：

1. 臥室（Bed Room）：睡覺或休息的地方。

2. 客廳（Living Room）：看電視、觀景、會客、用餐等。

3. 化妝室（Dressing Room）：化妝、更衣、洗臉、刷牙、剃鬍等。

4. 浴廁間（Bath Room）：沖洗、沐浴、入廁、簡單的洗滌。

　　客房基本配置圖如圖7-4所示。

　　結合以上的功能充分發揮配置，然後提供住宿的房客有簡潔、快適的平面動線。雖然考量建築費用及客房出租房價的收入，但是，也要考慮到有效的約制及利用空間的面積。一般的旅館，單人房的面積約爲25平方公尺以上；比較豪華寬廣的雙人房

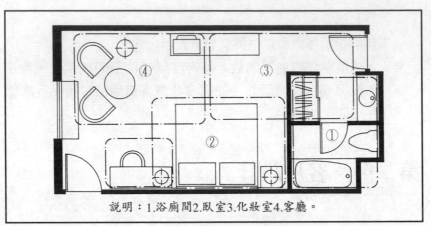

說明：1.浴廁間2.臥室3.化妝室4.客廳。

圖7-4　客房基本配置圖

則約為45平方公尺以上；套房約有55平方公尺以上；也有家具方面比較豪華的套房，其面積約為60平方公尺以上；如果還附有書房、餐廳、兩套化妝室等的大套房，則約100到120平方公尺以上的為主。

客房設計的次序是浴室、臥室、床舖等關係位置。一般浴室間的位置設計是靠走廊側，其通路最小寬度為80公分。客房、浴廁排列的情況，如**圖**7-5所示。

另外結構柱及結構牆的位置、尺寸，特別是耐震牆壁的厚度，設備用管道間的位置，各器具、配備間的連接配置和室內裝修表面處理的材料厚度等等的這些問題，都必須考慮以極小的厘米單位來檢討。

當要考慮床舖的配置，是單人床或雙人床時，一定要考慮到服務員在作床時，兩側所預留的空間是否足夠。行動時，牆壁與床舖之間的有效距離是60公分。其他家具的配置、外壁側的開窗位置、空調的出風口、電話、電視、電器開關、插座等標準客房

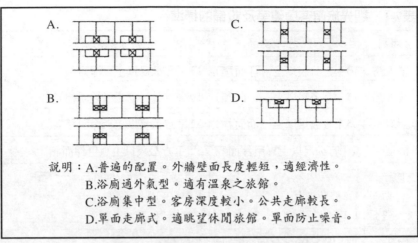

說明：A.普遍的配置。外牆壁面長度輕短，適經濟性。
　　　B.浴廁通外氣型。適有溫泉之旅館。
　　　C.浴廁集中型。客房深度較小。公共走廊較長。
　　　D.單面走廊式。適眺望休閒旅館。單面防止噪音。

圖7-5　客房、浴廁排列的情況圖

的面積決定時，房間的寬度及長度就可以決定了。

　　法規上的走廊寬度，中間走廊式的是1.6公尺至1.8公尺以上，單面走廊式的寬度是1.2公尺至1.3公尺以上。如果客房的面積加大時，相對的走廊的面積也會減少，在效率及良好動線為主的旅館，會加深客房的長度，這是一般商業旅館的傾向。

　　茲將觀光旅館客房建築及設備的標準列如**表**7-1，客房組合比率於**表**7-2。**圖**7-6、**圖**7-7及**圖**7-8分別為單人房、雙人房及套房客房面積圖。

表7-1　觀光旅館客房建築及設備的標準

類別	觀光旅館	國際觀光旅館
單人房	10平方公尺以上（淨面積）	13平方公尺以上（淨面積）
雙人房	15平方公尺以上（淨面積）	19平方公尺以上（淨面積）
套房	25平方公尺以上（淨面積）	32平方公尺以上（淨面積）
浴室	3平方公尺以上專用淨面積	3.5平方公尺以上專用淨面積
走廊 　單面 　雙面	1.2公尺以上 1.3公尺以上	1.6公尺以上 1.8公尺以上
備註	1.每間客房應有向外開的窗戶。 2.直轄市100間以上，省轄市80間以上，其他地區40間以。 3.各客房室內的正面寬度應達3公尺以上。	1.同左。 2.直轄市200間以上，省轄市120間以上，風景特定區40間以上，其他地區60間以上。 3.各客房室內正面寬度應達3.5公尺以上。 4.門廳最低淨高度，不得低於3.5公尺。

表7-2　國內觀光大旅館客房的組合比率　　　　　　　　單位：%

旅館名稱	單人房	雙人房	套房	合計
來來飯店	23	70	7	705
凱悅飯店	49	36	15	872
晶華酒店	81	15	4	570
福華飯店	40	52	8	606
國賓飯店	32	64	4	458
圓山飯店	4	81	15	530
西華飯店	64	23	13	349

・客室面積9.0M²～19.5M²（Single Rm.單人房）・S：1/100

圖7-6　單人房客室面積圖

・客室面積17.1M^2〜33.2M^2（TWIN Rm.雙人房）・S：1/100

圖7-7　雙人房客室面積圖

・客室面積55M^2～76M^2（SUITE Rm. 套房）・S：1/100

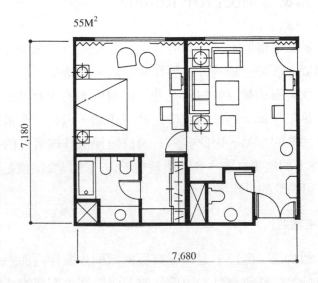

55M^2

7,180

7,680

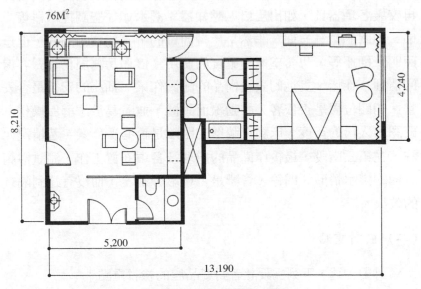

76M^2

8,210

4,240

5,200

13,190

圖7-8　套房客室面積圖

二、實品屋（Mock-Up Room）

　　客房的標準樓層：「單人房」及「雙人房」，一般都是在旅館的籌備期間先依照行銷的方向製作實品屋。然後從設計、施工及營運各方面詳細的檢討並加以改進。整個旅館的大廳及公共地區的設計、施工是單一的、高水準的藝術作品，但是，客房的設備則是大量生產的成品，因此客房必須依照樣品作綜合性的檢討到「近乎苛求」的地步之後才會開始發包施作。所以實品屋是在籌備期間，不可或缺的步驟之一。

(一) 實施階段

　　實品屋的第一階段，是以三夾板簡單的先製作內部的各項尺寸，然後於第二階段再以木作為骨架，作成將來販賣的房間後，再安裝各項器具，如出風口、感知器、灑水頭、空調控制器等設備。相關的電氣方面，雖然是比較簡單的，不需要修飾的，但是照明、插座等，也希望能夠確實的使用。依照房務服務員對客房的清理、作床、實地的表演備品的配置作業。插座的安裝是否妥當，開關位置是否依客人的動線而設置，並且易於了解與操作。確認出入口的寬度，床舖與牆壁的距離是否有礙作業。若情況允許，在第三階段，最後作備品的處理及各項布置工作，測試浴廁設備的排水情形、門鈴、音響是否會影響鄰室，而沒有達到隔音的效果。

(二) 檢討重點

　　針對上述，下列為設計者對實品屋的檢討重點：

1. 室內的比例、深度、寬度、天花板的高度、出入口的寬度、通道的寬幅、梁、窗帘等的壓迫感。

2. 內裝材質、色調、窗帘、床罩之調和。

3. 外牆壁窗的大小、操作性、清潔性、隔音性；窗台的高度、結露的防止，靠窗冷氣與床舖的相關位置；窗帘如何整理與收藏。

4. 空調出風口與枕頭方向的調和；下降天花板的底端、柱子、牆壁的陽角等之處理。防災器材及照明器具的配置；表面材料將來要更換時的範圍、次序、施作處理。

5. 床頭板的安裝、床舖的高低調整、床舖與家具的配置。

6. 窗紗、窗帘的遮光性能。

7. 備品的配置、大小尺寸、使用方法。

8. 開關、插座的位置、使用方法、隔音的施工檢點。

9. 電視、立燈、熱水壺的連接配線、供電的位置。

10. 空調開關、控制器的位置及操作。

11. 房號、房門、鎖、防盜鏈、窺視孔的位置。

12. 房門、浴室門的操作性及使用時的防音對策。

13. 建築表面的處理材料、家具、備品、設備、內裝的平衡。

14. 依照房客的使用，或者房務服務員的打掃、配備所容易發生污損的部位，要作預防、補強、或更換時的施作方法的

確認。

依照以上的這些檢查重點及同時預先演練住宿者的實際行動情況，從營運到實際清掃作業、作床、備品的配備、客房服務車的出入也需要測試。歸納各部門綜合的意見，對設計的內容提出具體的結論檢討後，實品屋經過再三的修正改善，才能決定最後的方案。

實品屋的製作及場所必定會有相當的費用發生，如果省略製作或節省經費的話，將來旅館竣工完成後，恐怕損失比這些費用更為嚴重。因此，客房的裝備，在設計上的重點，要以最小的東西，發揮最大的功效。使用的方法必須明確，才不致於產生照明、家具、備品等的過剩現象，造成經營者、負責人等在建設費用上的浪費和損失。另外也有在結構體完成後，再製作實品屋的案例，但在企業形象、行銷及促進販賣計畫上並非是很有效率的。

第三節　櫃台與門廳設計

一、櫃台（Front Desk）的設計規劃

櫃台是旅館的門面，也是客房部門的中樞。櫃台就是客房部門的前檯，直接與房客接洽及資訊交換的場所。也是房客對旅館的第一印象的地方，因此對房客特別具有意義，所以對於櫃台的配置、動線、設計裝修、材質、各種指示牌、照明都必須加以細心的處理。到旅館住宿的房客或訪客，從玄關入口處，就一眼看

到櫃台，當然是很好的配置。但是如果櫃台是在玄關的正對面位置上，從櫃台內的從業人員，對出入的客人，在視線上，正好是逆光，對從業人員而言反而是難以分辨客人的面貌。另一方面，住客在玄關出入時，好像也有被監視的感覺。所以在車輛到達位置的主要玄關的附近，或客人行走動線的平行線上，或面對玄關出入口的左右兩側，設置櫃台是一般旅館的要求。

櫃台是房客登記、留言、寄信、兌換外幣、出納、貴重物品寄放處等業務處理的場所。依照上述的作業程序，配置必要的人員及機器設備，才能決定櫃台的長度及櫃台內必要的寬度和斷面。同時要考慮與門僮、行李員、值勤經理等位置的併用。特別是當房客辦妥住宿手續後到電梯的動線，或房客要離開時的動線，與訪客的動線等不可以混亂，並且要留意從大廳的視覺來看，不要太過集中注視櫃台。

如果這一家旅館是和辦公大樓或百貨公司或車站等複合的建築，如高雄的漢來大飯店，新竹的國賓大飯店都是和百貨公司在一起。這些旅館的櫃台，最好設置在一樓。若有困難時，可以用電梯、樓梯等連續空間處理。從玄關到櫃台的動線的位置要明確，提著行李上電梯到樓層的櫃台，或是客滿時婉謝來客投宿等，立即可以了解櫃台的位置，對旅館的立場是非常的重要。

櫃台的業務中，預約訂房是在後檯的「訂房組」處理所有相關的行政作業。預約作業，一般以傳真、電話、書信來申請，所以櫃台常常必須備妥全年度每天訂房表，表示從當天到數月後的空房數，以此為基礎受理預約。在預約卡上記載住客姓名、國籍、人數、年齡、及房間的類別等輸入電腦或轉到鎖架櫃，以便房客來臨時使用。

空房就是庫存的商品，而調整庫存的商品數量對客房部門來講是非常的重要。旅館調整空房是訂房組的業務。預約大多是以

電話、傳眞來接洽，雖然看不到對方的面貌，但與客人是第一步的接觸。語言的對答要簡單、明確、流利、避免回答困難的問題，主管必須經常注意。

「訂房組」設置在櫃台辦公室的附近較多。一般小規模的旅館，夜間經理在櫃台必須兼作電話連絡及預約業務的工作，通常在辦公室內設置電話交換機。

櫃台的另一項業務是會計，除了特別的情況下，大部分房客的房租、電話、餐飲、洗衣等費用，當客人尚未離開旅館時，通常都是用簽字掛帳的，所以在辦理離開旅館的手續時，櫃台出納必須很愼重的處理帳目。

旅館櫃台內的機器設備如下：

（一）帳單製表機（Hotel Machine）

尚未電腦化之前，客人結帳都是利用這部機器，來計算房客的房租、電話、洗衣、餐飲等費用。每台機器可供都市型的旅館約300間，商業型的約200間。以往旅館使用的廠牌幾乎都用NCR。

（二）房間指示器（Room Indicator）

顯示旅館所有客房的狀況，有住客或空房、保養中、已清潔可販售等，一目瞭然的一種顯示器設備；有掛壁式以及與事務櫃內組合兩種。掛壁式應設置在住客看不到的位置，大小依照廠牌及表示方法而有所不同。每間客房的表示約三項比較適當，三項以上的顯示器容易引發錯誤及故障，使用這機器時必須與各樓層的服務站的顯示器連線。

(三) 其他機器

房間棚架（Room Rack），有掛壁式、迴轉式、卷宗式，預約住客的卡紙資料以ＡＢＣ來整理，設在接待櫃的附近。鎖架（Key Rack）設在櫃台的後面及檯下的方式比較多。鎖架除了放置房鎖外，可兼作放置留言、備忘箋等用途，也可利用鎖架櫃來作櫃台及事務辦公室的隔間。因為是客人經常注意的焦點，所以在設計上要留意整體櫃台及大廳氣氛的營造。

以上簡單的介紹有關櫃台的機能，一般的旅館櫃台還兼作處理酒會訂席的業務，但是，在國際觀光大旅館是分別設立宴會部訂席中心，專門與客人接洽宴席、會議、展示等事宜。

提供櫃台能夠順利完成任務，照明也是重要的因素。櫃台的照明度約在500LX以上，利用直接、間接照明盡量避免影響大廳的氣氛。而辦理訂席櫃台的高度，必須注意與客人座椅高度的相對性。能夠與客人面對面的洽談宴會、訂席的處理事務是對客人禮貌的表示。

目前，新的旅館櫃台機器設備都是採用電腦作業，包括一些老舊的旅館也都採用了電腦作業，如中泰賓館、來來大飯店。旅館的電腦化設備，詳閱第六章「電腦化的計畫」部分。

二、門廳（Lobby）的設計規劃

在國外有許多人習慣在旅館的門廳酒吧或門廳的咖啡廳，與初見面的人約會，或與朋友暢談。在國內的民眾生活中雖然對旅館的利用尚未普及，但是最近一些中上家庭或公司的職員利用旅館，接洽事務的情況有顯著的提升。門廳是客人資訊交流的場所，依照建築師的設計表現出旅館的特質，也是給客人第一個印

象的地方。在台灣有一些旅館的中庭，令人留下強烈的印象，例如圓山大旅館，挑高五層樓的中庭；台北君悅大飯店也是挑高四層的中庭，中間的樓梯還有流水。另外桂林灕江大旅館的門廳連結挑高12層樓高的中庭，顯得非常的氣派。

　　一般門廳是連結玄關可供自由進出，並且依照規模的大小，以及收容人多寡而來決定面積的，是除了住客外也可免費利用的開放空間。雖然是旅館的門面，但是並非沒有秩序、無警惕的。在建築的平面計畫上，是提供客人自由遊覽的空間以及高雅氣氛的場所，同時必須考慮在可以環視整個門廳而不顯眼的地方，設置一張值勤經理的桌子，以便接待貴賓及處理一些緊急的事務。門廳是代表該地區社會風氣、民族風情的地方，也是旅館可以造勢的場所。爲了營造門廳的氣氛，必須選用耐看耐久色調較少的材質，如花崗石或大理石，來裝飾地坪、牆壁、甚至於天花板。如台北晶華酒店的門廳，以黑白爲基本的色調，配上純黑的大理石櫃台，令人感覺非常的高雅且耐看。如果在門廳內附設點心飲料的服務，或作有收益性的空間場所時，亦希望在客人輕鬆的談笑聲中，仍然保持著大廳高貴氣氛的設計。

　　門廳是各個動線的中繼點，常配置有咖啡廳、酒吧、花店、藥店、禮品店、西點麵包店、旅行社、航空公司等。門廳是24小時年中無休的營業場所，不希望在各店鋪打烊之後影響了門廳的氣氛，所以在平面配置計畫上加以慎重的考慮出入動線位置。旅館的主要銷售對象雖然是房客，但是仍然有許多的外來品嚐旅館餐飲的客人，所以門廳的面積比率雖然要參照相關法令的規定，但其規模不能只有考慮到房客而已。

　　客用公共廁所、停車場、消防安全等指示牌引導，或詢問從業人員即知道地方的設置。門廳的椅子配置，兩人座不如四人座來得恰當，對客人也較方便。有些觀光旅館在大廳還設置訪客的

等候區，讓房客利用大廳當作接洽或會面的場所。觀光旅館的門廳及會客房的淨面積標準如**表**7-3所示。

表7-3 **觀光旅館的門廳及會客室的淨面積標準**

	客房間數	門廳、會客室等淨面積
觀光旅館	60間以下	客房間數 ×1.0平方公尺
	60～350間	客房間數 ×0.7再加18平方公尺
	351～600間	客房間數 ×0.6再加53平方公尺
	601間以上	客房間數 ×0.4再加173平方公尺
國際觀光旅館	100間以下	客房間數 ×1.2平方公尺
	101～350間	客房間數 ×1.0再加20平方公尺
	351～600間	客房間數 ×0.7再加125平方公尺
	600間以上	客房間數 ×0.5再加245平方公尺

資料來源：觀光局（民國78年12月）。觀光旅館業管理規則之附表一、附表二。

第四節　客房部門

一、客房指示管制系統

一般客房超過200間以上的旅館，在短時間內對客房的營運狀況不容易掌握。因此就加設了「客房指示管制設備」來正確的管理客房與住客間的動向，並且能夠迅速的把商品保持在販賣線上。這種設備（Room Indicator）有以下的三種功能：

1.住宿的指示：表示客人已經（Check In）。

2.清潔的指示：表示客人已經（Check Out）。

3.清潔的完成：表示這間客房可以再賣出去。

　　這種信號交替在櫃台與客房之間，用一種發光器分色點滅指示。例如旅館可以用紅色表示這間客房已經有客人住，綠色表示這間空房已經打掃完畢，可以再賣給將要住進的客人。黃色表示這間空房還不能賣，因為客人才剛剛遷出，尚未清掃完畢。但是在第一、二種燈光故障時，是有可能一間二賣的情形。所以新型的管理系統，對各客房的Check In、Check Out、清潔狀況、室內溫度、空調動作、照明的狀態等全部集中在櫃台，並且可以由櫃台自由的控制各種設備。如客人不在房間時，或者已經遷出時，室內的電視、音響、照明、空調都可以自動關閉，可以節省30％以上的能源費用。以中央控制的系統結合電腦系統，更可以節省人力，最終達到節約能源，促進防災系統的安全與改善。

二、電訊指示設備

　　客人外出時，如有客人來訪或來電，在櫃台對這些留言，必須設鎖架來保管，依照鎖架裝置指示器連結各客房的話機上，然後，以點滅指示指燈來作電訊連絡通報的設備。

三、呼叫遙控

　　旅館的員工通常散置在館內的各處。例如來來大飯店的財務部：餐廳出納當然是在各餐廳執勤，櫃台出納在櫃台執勤，但是成本控制在地下二樓，驗收也在地下二樓的另一端，倉庫則分布

在地下二、三、四樓，會計、財務辦公室則設在三樓。由此可見，當緊急事件發生時或需要時，這種設備就能夠在旅館的各個角落通知員工。為了達到確實可以收到信息呼叫的目的，每人必須攜帶小型的受信器，依發音器及特定的周波數信號的反應，可就近利用電話取得連絡，並增加營運的效率。

近年來「手機」的普及，各電信公司基地台的密集設立，因此，如各員工攜帶「手機」時，甚至在地下室四層及電梯內等都可以接到訊息了。

第五節　從業人員

很多人都說，旅館賣的是「服務」。那「服務」是什麼？有形的是指清潔舒適的客房、頗受好評的餐飲、具有特色的建築、豪華的設備以及萬無一失的消防安全措施；無形的是指訓練有素的從業人員之「親切感」和令人忘憂的微笑、敏捷的事務處理和適切的電話對答。所以即使旅館提供了充分的設備，但是沒有訓練有素的從業人員，亦是枉然。所以為了熱忱工作的從業人員，需要有適當的服務環境及設備來提高作業效率。

一、員工宿舍

在台北市的各國際觀光旅館，幾乎都沒有足夠的員工宿舍提供給想要住宿的員工。原因是在台北大都會區，招募員工比較容易以及寸土寸金，想要蓋一間200位員工可住宿的宿舍，至少要3,000萬以上的資金，來來大飯店的員工宿舍就是最好的例子。座落在林森北路和市民大道交叉口的一間五層樓的老房子，來來飯

店買了最上面的一層，分成男及女兩邊，連購買及隔間、裝修總共花費了約3,000萬元以上。當時來來大飯店作這麼一個重大的決定，是因為自從民國七十八年股市狂飆之後很多員工都跳槽去證券公司，許多行業的從業人員的流動率突然加速，就是一再的調薪，也留不住員工。因此在不得已的情況下，來來大飯店的人力資源部的員工，只好南下台南及高雄等地，作各個餐飲學校的招募演說。但是，當時招募所碰到的最大難題是旅館必須提供宿舍，為了能夠招募到員工，公司只能下此決定。

來來大飯店的員工，總共有1,240位，在15年前，仍然不夠所有想住入宿舍的同仁；所以規定只有住在大台北以外的同仁才可以申請宿舍。

一般在台北市的國際觀光旅館如君悅、晶華、六福皇宮等都沒有提供宿舍，而有提供宿舍的如國賓、福華等也都是只提供女生以及半夜才下班的一些女員工過夜之用。

新竹國賓大飯店，在民國90年元月一日開幕，有254間豪華套房，六間大餐廳，以及一間可以納80桌酒席的大宴會廳。預計年營業額約新台幣7億，約350位員工，當然隨著營業額淡旺季，員工的人數會多多少少有所變化。不過，公司為了穩定服務水準，特別在旅館的後面購買了一塊地，在基地上，蓋了一棟六層樓的住宅兼辦公。一樓、二樓、三樓作為旅館財務部、業務部、採購部、人力資源部等後場單位的辦公室。四樓為男生宿舍，五樓及六樓則為女生宿舍。宿舍的樓層，每一層樓有11間房間，除了一間給主管住之外，其餘每一間房間都設計給四位同仁住。房間內的設備有：四張單人床、四張書桌、四個衣櫃、四把椅子，簡單、整齊而且溫馨。每一層樓還設有自助洗衣機，脫水機，以及廁所和曬衣場，並且在樓梯間的角落，設了一個小廚房，有烤麵包機、烤箱、單水槽、電冰箱。在大樓的旁邊一塊小空地，劃有

摩托車的停車位。地下一樓也設有12個汽車停車位供給主管的座車停放。新竹國賓是座落在新竹，稍微遠離台北，許多主管都是從台北調任，因此在員工宿舍的設備上也考慮到主管的一些居家問題。

二、員工餐廳

在台灣，不論大小旅館或餐廳，一定會提供員工伙食。可能是一餐或兩餐，在國際觀光大旅館，由於全年無休，因此，不只提供午餐及晚餐，甚至於早餐及宵夜都有提供給當班的員工。提供員工伙食的方式有許多種，可以購買便當、很多旅館曾經這樣試過，但是反應都不是很好，因為天天吃便當、餐餐吃便當，的確會吃膩。也有的旅館或餐廳請廚房與廚師，順便作餐給同仁，一般的餐廳，尤其是單一餐廳往往是如此作業。

但是由於旅館的商品不單單是餐廳而已，還有旅館、洗衣、電話、俱樂部等，因此員工的數量以及服務的方式，甚至是工作的時間，均不是一般獨立餐廳所能比較的。所以許多旅館就提供了員工餐廳的用餐場所，以及員工廚房的設備。近年來，由於勞工意識的抬頭，員工薪資的上升，許多的旅館，也將員工餐廳及廚房設備出租給外面的廠商。

但是不管用什麼方式提供員工伙食給員工用餐，考慮旅館的各種設備的同時，不要忘記了員工餐廳及員工廚房設備的規劃。

(一) 員工餐廳設備

1.餐桌：依照餐廳空間的大小，以及長度、寬度的不同，就必須配備各種不同的桌面，如長方形、正方形或圓形。

（1）長方形：一般長方形的桌面，它的長度為180公分，寬度為60公分，可以坐6個人。目前這種桌面很多的旅館在使用，包括新竹國賓、來來、高雄霖園等。

（2）正方形：一般正方形的桌面，每邊的寬度約為80公分，可以坐4個人。使用這種桌面的旅館不多，有君悅……等。君悅飯店人力資源部表示，為了落實員工福利，希望員工餐廳像咖啡廳一樣用餐交誼都適合。

（3）圓形：一般圓形的桌面都是配置在餐廳面積不大的地方，為了動線上的方便，才不得不使用圓形的小桌子。台北國賓大飯店就是因為場地不大，所以就用小圓桌來代替長方桌。

2.餐椅：員工餐廳的餐椅以實用、耐用為主。支架採用的材料，一般都為金屬製品如鋁合金之類。有些旅館將員工餐廳的椅子，和宴會廳的椅子，不管是樣式或是材質皆一致，萬一在宴會廳如有大宴會而不夠椅子，可以暫時借用員工餐廳的椅子，來來飯店就是用這種方式。另外這種餐椅還必須能夠疊起來，以利搬運以及打掃的方便。椅子的樣式一般有兩種：

（1）有靠背：為大部分的旅館採用，如上述，也可以用在宴會廳。

（2）無靠背：如果員工餐廳的面積不大，又用小圓桌，那麼所用的椅子可能是小的而且是無靠背的。

3.員工廚房設備儲藏的部分：不論是生鮮的食品或是南北什

貨，當領到廚房時，總是先設法找到適當的地方擺放。因此需要有適當的儲藏設備，貯存這些食品。

(1) 壁架：在適當的地方，依照所需要的量，裝設一些壁架，以便擺放一些南北什貨。

(2) 四半門立式冷藏冰箱：它是為了儲藏一些蔬菜、水果以及一些半製品。這些半製品擺放時，必須用保鮮膜包好，以免散發異味，或是將本身的味道散播給別的食品。

(3) 四半門立式冷凍冰箱：它是為了儲藏一些肉類，或是海鮮，以便保持其鮮度。

(4) 工作台冷藏冰箱：為了工作上的方便，所以先把今天所需使用的食品，擺在這個冰箱。

(5) 四層組合棚架：如果廚房的空間夠大，廚房的壁架不夠擺放南北什貨，可以多設置這樣的棚架。它是落地的，比較占空間。但是一定要遵守比較重的放下面，比較輕的放上面。這樣重心才比較穩，地震時也較不會傾倒。

(二) 準備的部分

由於烹調前的食品總是需要一些準備的動作，如肉類的切割，或蔬菜的切頭切尾，海鮮的去殼或除去內臟，因此必須購買一些有關的設備如下：

1. 水槽工作台：一般分有兩種，一種為單水槽，一種為雙水

槽。它們之間的不同在於大小上的不同。例如：

	高度	寬度	深度
單水槽	85／100公分	150公分	75公分
雙水槽	85／100公分	150公分	75公分

2.碗盤壁架：一般寬150公分，深度50分，高度50公分。

3.工作台／下層板：一般寬約180公分，深約75公分，高約85／100公分。

(三) 烹調的部分

一般員工餐廳的廚房，都是煮大鍋菜，不像一般餐廳的慢燉細火，所以烹調設備也有所不一樣。

1.三層立式蒸箱：快速、容量大是其特色。高度約為190公分，寬度約為90公分，深度約為80公分。

2.三層瓦斯煮飯鍋：不同於家庭式的電子鍋或大同電鍋，其特色就是燃料是用瓦斯，快速，而且一次可煮約150人份以上。高度約140公分，寬度約80公分，深度約70公分，可依實際作調整。

3.雙口平頭湯爐：寬度約100公分，深度約60公分，高度約50公分。發熱量高達206,000BTU／HR。

4.單口蒸灶：燃料為瓦斯，蒸汽量為「3/4"～120LB／HR」，電源是220V。

5.雙口鼓風大炒灶：燃料為瓦斯。瓦斯的口徑為1～1/2"。發熱量為356,000BTU／HR。

6.油煙罩：此罩含蓋了上述五個設備，所以長度約為7.2公尺以上，深度則約140公分，高度約60公分。排氣量（C.F.M.）為9,440，電源為110V，用電量為0.8KW。

（四）服務的部分

不論是服務客人或是服務同仁，當烹調好之後，一般會在員工餐廳的適當位置，擺好讓員工取菜的設備。茲詳述如下：

1.餐盤車：寬度約100公分，深度約45公分，高度約160公分，至於需要幾部，視員工的數目而定。餐盤車上的餐盤材質一般在台灣的觀光旅館，均使用不鏽鋼。但是在日本也有材質是木質或是塑膠的。

2.碗筷存放車：寬度約90公分，深度約60公分，高度約80公分。

3.保溫配膳台：一般深度約70公分，高度約80公分，寬度則依照有幾樣菜而有所不同，一般如果需要300公分，則可以分成兩部，每部各為150公分，或一部為180公分一部為120公分，可依實際的情況作調整。

4.餐盤滑道：寬度配合保溫配台，必需360公分以上，深度約30公分，高度約80公分。它的材質，一般是用不銹鋼。

5.洗碗區：盡可能每一個餐廳有獨立的洗碗設備，與別的餐廳共用洗碗區，在動線上、分類上、儲存上都會變得複雜而且沒有效率。因此為了提高效率，節省人力，亦為了破損率的降低，在可能的情況下，建議每一個餐廳應配屬獨立的洗碗區及設備。茲將員工餐廳的洗碗區設備詳述如

下：

(1) 洗碗機及增溫器：兩者是一組，許多旅館都使用一種品牌「HOBART」包括新竹國賓、來來、高雄霖園、台北凱撒等旅館。可能是特別耐用，因此風評一直不錯。寬度約110公分，深度約70公分，高度約180公分。電源為220／380V，負載是3匹馬力。

(2) 碗盤清潔工作台：在洗碗機之前，一定有一個工作平台，以便從前台餐廳收回的餐盤有地方放置，而且必須將用過的器皿先泡置在稀釋的清潔液裡，然後用菜瓜布擦拭殘留的菜餚，再送進洗碗機清洗才可能達到清潔的效果。從上述，可以知道這個工作台的重要。

(3) 排氣罩：因為洗碗機及增溫器會排放許多的水蒸氣，所以在這兩個的機器設備的上方就必需架設排氣罩，以免廚房的空氣溼氣太重，廚師的工作效率將會下降，整個廚房的視覺及感覺也將變差。

(4) 碗籃壁架及四層組合棚架：碗盤經過洗碗機清洗、烘乾後就依照大小的不同，置放於壁架或組合的棚架上，當再需要使用時才再取用。如此可以保持廚房空間及視覺上的整齊。

6.殘菜垃圾及清潔的部分：員工餐廳每天都會有一大堆殘菜及垃圾，這些既不能久放又會產生惡臭，因此每天必須處理乾靜，以免滋生蟑螂及老鼠。處理這些殘菜及垃圾的設備詳述如下：

（1）殘菜處理台：視旅館的員工而定，如果350位到400位員工的旅館，處理台寬約280到300公分，深約75公分，高約85到105公分，並且要連結給水與排水，以便清理。

（2）殘菜桶車：員工廚房的一些廚餘，雖然目前台北近郊已經沒有養豬戶，用不上廚餘，但是也不能直接排放到水溝，造成污染。因此建議廚房的廚餘，應到在殘菜桶車，集中處理掉。

（3）噴槍：廚房作業結束之後，每天必須清理乾靜，一般都用洗衣粉灑在地面，再用熱水輕灑，最後用刷子清理。缺點是費時費力而且死角不易清理乾淨。所以最近許多餐廳業者，都購買噴槍來清理，既快又乾淨。

8 客房設備

浴室

床舖

家具

鎖與鍵

隔音與遮光

第一節　浴室

一、衛浴設備

　　浴室是結合給水、排水、排氣等人體工學的機能場所，僅僅靠草圖、透視圖等圖面來表現是不足也不夠的。必須要靠實品屋的現場，其所施作的尺寸來加以檢討並改進之。旅館浴廁可分為：1.簡易型2.標準型3.豪華型，其平面圖如**圖8-1**、**圖8-2**及**圖8-3**所示。

　　浴缸有陶瓷、鑄鐵琺瑯製品、玻璃纖維預作之成品。施作時，除了要配合現場外，並且需要顧及防水、防音、備品、配件等複雜的工程問題。目前許多新的觀光旅館，為了節省建築及設備裝潢的費用，以及為了縮短工時、工期，幾乎所有的成品都在工廠製作完成，然後再運送到現場，在現場只負責連通配管，配線等的工作就可以完成了。日本王子旅館系統的各旅館幾乎都使用這種一體成形的組合式整套玻璃纖的衛浴設備。為了節省經費及節省工期在，設計上，浴室的管道間一般都與鄰房共同使用。另一方面，當浴室有普通故障時或配管方面的調整修理時，為了不讓客房停止使用，因此管道門總是設計在走廊側，以便住客在時也可以修理。還有，因客房臥室與客廳需要充足的光線及良好的景觀，所以一般旅館的浴室總是設計在走廊側。基本上，在浴室內有洗臉盆或洗臉台、浴缸、馬桶、下身盆、沖洗器或沖洗間、捲紙器、鏡、放大鏡、吹風機、浴巾架、曬衣器、電話、排氣口、音響、肥皂器、照明器具等設備。

簡易型浴廁：S：1／30　　　單位：公分

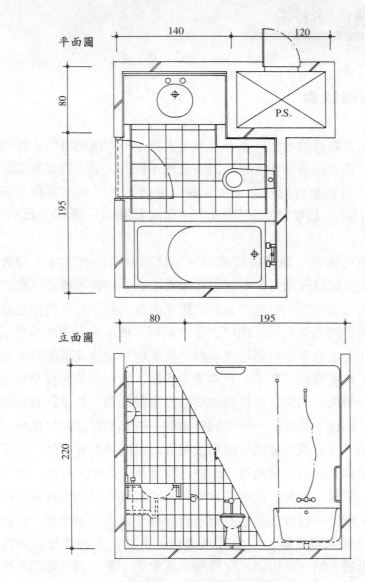

圖8-1　簡易型浴廁圖

標準型浴廁：S：1／30　　　單位：公分

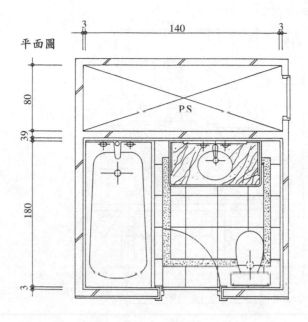

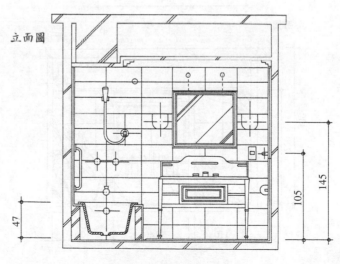

圖8-2　標準型浴廁圖

豪華型型浴廁：S：1／50　　　單位：公分

平面圖

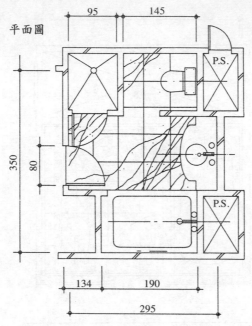

立面圖

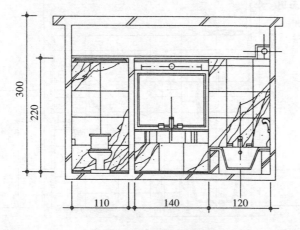

圖8-3　豪華型浴廁圖

沖洗或入浴時，一定要考慮到安全性，例如防止跌倒、撞傷、尖銳的角落刺傷身體等。還有對房務員來講，如果有簡單的加長沖洗管線，可以便利浴室的清潔。要美化洗臉檯下的配管，避免當房客橫臥浴缸時有礙視覺觀瞻。安裝鏡子時，鏡子的大小及位置與照明器具的高度必須適當，否則依照角度的不同，有時化妝時的顏面太暗無法使用。最後，在狹窄的空間裡，要設計適合人體工學、安全性、以及潔淨的衛浴設備時，除了利用十分之一或二十分之一的平面、立面、斷面圖等來檢討改進外，還必須採用實際的全套設備，在現場的實品屋裡，把熱水放入浴缸及測試才是正確的方法。國內觀光旅館的衛浴設備如**表**8-1所示。

表8-1　國內觀光旅館衛浴設備一覽表

	客房部門	公共部門	管理部門
來來飯店	A.S.	A.S.	HCG
圓山飯店	A.S.	HCG	HCG
君悅飯店	KOHLER	KOHLER	HCG
西華飯店	JACOB	JACOB	HCG
晶華酒店	TOTO	TOTO	HCG
亞都飯店	A.S.	A.S.	HCG
福華飯店	JACOB	JACOB	HCG
國賓飯店	TOTO	TOTO	HCG

註：AMERICAN STANDARD 係美國品牌。
　　TOTO係日本品牌。
　　JACOB係法國品牌。
　　KOHLER係美國品牌。
　　HCG係國產品牌。

二、備品

　　備品上依各國旅館的習慣或等級有所不同，但是一般都會有水杯、毛巾、洗臉巾、手巾、腳墊布、肥皂、牙刷、牙膏、衛生袋、垃圾筒、花瓶、煙灰缸、浴簾、鬍刀盒等。在美國有一些汽車旅館，甚至牙刷、牙膏都沒有提供。台灣的一些國際觀光旅館，為了提升競爭力，還會提供名牌的沐浴乳、洗髮精等用品。另外也必須考慮到，住宿者實際使用時，可能會攜帶化妝品或是其他用具等，所以必須預留一些空間在洗臉台的台面上，或設計棚架來放置。茲將放置於客房內的消耗備品整理於**表8-2**。

表8-2　消耗備品一覽表

備品		消耗品		
浴巾	煙灰缸	水洗單	面皂	茶包
面巾	小花瓶	乾洗單	浴皂	棉花球
小方巾	資料夾	燙衣單	VIP皂	備品襯紙
擦腳布	防滑浴墊	垃圾袋	浴帽及盒	水杯襯紙
餐飲簡介	吹風機	原子筆	洗髮精及盒	年曆卡
電視節目表	早安卡	中式信封	沐浴精及盒	晚報封套
水杯盤	水杯	西式信封	乳液及盒	保險箱說明
早餐卡	聖經	中式信紙	擦鞋布	小冰箱帳單
套房簡介	男衣架	西式信紙	面紙	花果植栽
客房餐飲菜單	女衣架	旅館明信片	衛生紙	其他
文具夾	睡袍	梳子	生理衛生袋	
請勿打擾牌	冰桶	刮鬍刀盒	水杯套	
棉花球容器	肥皂缸	牙膏及牙刷	火柴	
國際電話說明	便條紙	男拖鞋	便條紙	

（續）表8-2　消耗備品一覽表

備品		消耗品		
急用手電筒	毛毯	女拖鞋	小鉛筆	
電話簿說明	飾畫	衣刷	針線盒	
床墊、床舖	其他	鞋拔	顧客意見書	
床單、床罩		擦鞋盒	購物袋	
IDD封套套房用				
浴袍				

第二節　床舖

　　家具配置的基本，乃是以床舖的位置開始。旅館營業的主要商品，是提供住客安全舒適的休息及睡眠，睡姿的是否適切，適當也可以左右旅館的評價，所以床舖的性能必須細心的注意選擇。

一、分類

　　床舖的大小可分作下列三種：

1.單人床（Single Bed）。
2.雙人床（Double Bed）。
3.半雙人床（Semi-Double Bed）。

　　以上只是床墊的尺寸。如果在設計床單、床罩、毛毯或床座時，兩側必須各加2公分，床尾腳側加3公分，頭側床頭板亦加3公分。最近一些國際觀光旅館，在單人房也使用雙人房的大床，亦

即所謂（Singel Room , Double Bed），這是目前許多觀光大旅館房間大型化的最好證明。因為一般健康的人，他們的睡眠狀態，在半夜裡至少有30次以上的反覆動作，為了能夠有舒適的睡眠以便恢復體力，所以就把單人床改為雙人床的尺寸。

二、構造與尺寸

(一) 床舖依照構造可以分為：

 1.好萊塢（Hollywood）。

 2.雙人床（Twin Bed）。

 3.工作坊床（Studio Bed），如圖8-4所示。

 4.活動床（Extra Bed），如圖8-5所示。

 5.嬰兒床（Baby Bed）。

(二) 床舖依照尺寸分類如下：

 1.Small-Single：91～100公分寬×195～200公分長。

圖8-4　工作坊床（Studio Bed）圖　　　單位：公釐

圖8-5　活動床（Extra Bed）圖　　　　　單位：公釐

2.Regular-Double：121~135公分寬×195~200公分長。

3.Semi-Double：121~150公分寬×195~200公分長。

4.Double：137~150公分寬×195~200公分長。

5.Queen-Size Double：150~160公分寬×195~200公分長。

6.KING-Size Double：180~200公分寬×195~200公分長。

　　床墊的內部材料分為金屬彈簧及發泡棉墊兩種。一般旅館都是使用金屬彈簧為主，除了能支撐身體外亦合乎人體工學的性能，背部骨骼的正確支撐，振動性、柔軟度、輾轉性也是選擇床舖的要素。單人房在狹小的空間裡床舖的大小被限制，床頭板也固定在牆壁，而且有效的兼作家具，常常在一些旅館中看見。為了強化效率，目前許多旅館的工程施作，在客房隔間時，慣用乾式的結構，所以為了避免作床時損傷壁面，床頭板安裝在壁面，常以固定的方式處理。

第三節　家具

　　依照各大旅館的個性、銷售方向、客房種類等其所配備的家具、備品多多少少的有所不同。基本上，以要求堅固，不易損傷，不易污染的材料與結構及比較耐看的設計爲原則。

　　關於客房內的桌、椅尺寸、數量，以及客房的使用和房務員的服務方式及動線，事前都應該與營運單位取得協調才能決定，避免配置一些特殊的、特別鐘愛的物品或使用方法不明的家具。旅館也應當減少不必要的裝飾，讓整個房間容易清潔，容易保養，不積灰塵，並考慮到人體的活動。另外家具有稜角的部分，必須盡量磨圓，並且兼顧使用的安全性及家具的本身維護的設計。

　　除非是國際觀光旅館，否則一般的商業或都市型的旅館房間都不會太大。因此家具的配置，一般是結合幾種機能而設計。從床頭櫃、寫字桌、茶几、衣櫥、沙發、床組等家具，來配合客房的型狀、平面及使用方法。除了家具的配置外，其他如桌燈、立燈、檯燈、床頭燈、天花板的嵌燈、插座、窗台的高度、窗簾長度等相關連的尺寸關係及使用方法，必須要與家具、室內、建築、設備等設計者小心謹愼的協調與檢討。雖然在實品屋的施作時，已經充分的溝通檢討過有關電視、電話、各種燈飾、音響、時鐘、空調開關、冰箱等的確定位置，但是家具設計所附屬的裝置或必要的配線、預埋挖洞等，都需要預先明確的標示尺寸與位置，並且補強結構。

　　標準樓層的客房規格完全一致，並且左右對稱，因此即使用了非常昂貴的壁紙、地毯、窗簾、家具等，但是如果在客房內配

置了明顯或規格不對的插座，均會讓人覺得這個旅館的設計很奇怪。家具的色調，家具的材質及其細部，都必須配合客房的整個設計。從天花板到牆壁的壁紙，到窗帘、窗台、門框、門扉、踢腳板等使用的材料也必須與家具的尺寸色調互相配合。例如，客房內的踢腳板用的是柳安木上油漆，家具用的是紅木，門框、門扉用的是檜木，那麼可想而知這客房的色調及氣氛會如何了。所以將來提升家具水準更換時，不能破壞整體的氣氛、格調及均衡，必須要考慮到簡單的更新方法，這在初期設計時就應該留意及準備的。

　　一般衣櫥棚架，設置在靠近客房的出入口處，必須注意，不能影響門扇的開關，以及天花板下的照明、灑水頭、空調檢點口的位置。活動家具的配置，依現場丈量尺寸在施工期間，必須要確認客房的寬度、窗子的寬度等尺寸來施作。特別要注意，場外製作，現場安裝家具與建築結構尺寸要相符。

　　客房的衣櫥，除了讓房客放置衣物外，房內的床罩、枕頭亦可放在裡面。所以從客房的整體的備品，使用方法再決定衣櫥的尺寸。依門扉的開啟動作自動點滅衣櫥內的燈具，必須考慮到配線及零件更換時維修的問題。

一、床頭櫃

　　設置在床頭側的矮櫃，可以放置檯燈、電話、煙灰缸、備忘簿、原子筆、聖經等，為了讓房客在即將要睡覺時，不用下床就可以關燈，因此可以在此矮櫃安裝音響、空調、夜燈、立燈、天花板燈、走廊燈、電視、鬧鐘等開關控制設備。配線時應該注意接線盒挖洞或鄰室及將來維修的問題。

　　矮櫃的高度最好高於作完床之後3公分，以避免睡覺時無意識

的輾轉拂落物品。鬧鐘可以設定在必要的時間內,與音響、電視、電話連線可代替起床的信號。有些旅館,利用矮櫃的下半部空間,放置保險箱,除了提升旅館的服務水準外,也給房客不用到大櫃台存放貴重物品的麻煩。不過這種保險箱的使用方法,必須至少用三種文字敘述,如中、英、日三種文字。並且使用方法的說明必須簡單明白,否則房務部或客房部將會「遇到很多不必要的麻煩」。床頭櫃的設計圖,如圖8-6所示。

二、寫字桌

它是給房客簡便的事務處理或書寫作業之用,一般旅館兼用作「化妝桌」,在抽屜內放置有關旅館的所有餐廳、運動方面、夜總會等的介紹,以及市內各名勝古蹟或觀光景點的介紹。另外也放置有一些簡單的文具用品,如信紙、信封、名信片、鉛筆或原子筆等備品。

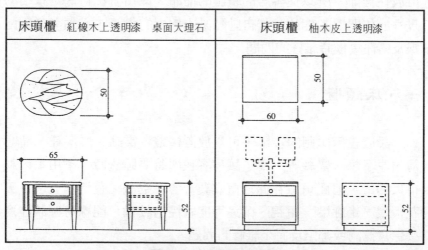

圖8-6　床頭櫃設計圖　　　　　　單位:公分

桌上也備有一盞適切的桌燈，有時也用壁燈或吊燈來代替。桌面的材料以不反射半霧面處理。如果此桌兼作化妝桌使用時，則其桌面的材質，應該注意「酒精系列」的化妝品餘漬會浸蝕桌面材質的問題。如果是商務旅館，依目前的趨勢，會備有許多事務機器，所以應考慮桌子的大小，以及插座的問題。為了配合商務客的需要，十年來，客房內的事務機器設備不斷的翻新，以前每一間客房只會配備一線電話，後來增加到兩線。最近新竹國賓的客房更加一些功能，除了電話線增加為兩線之外，另外還有一線可以用來發「傳真」，還有一線（T1）可以讓客人上網用。而在傳真的設備上，甚至用了三合一的事務機器，所謂「三合一」的意思，就是可以傳真、複印，也可以掃描。也許這些設備不是旅館的標準客房的基本設備，但是隨著科技的進步，客人的需求不斷的提高，在不久的將來，這些設備都會變成基本的配備。就像汽車的（ABS）剎車系統，以往這種剎車系統，只會在頂級的百萬名車才可能看見，但是，目前連一般的國民車都將這種剎車系統的配備，列為標準配備了。圖8-7為寫字桌設計圖。

三、茶几

　　一般旅館總會提供咖啡或是茶，即使是用茶包或是三合一的咖啡。因此為讓房客喝咖啡或喝茶，必須準備一張桌子，就是所謂的「茶几」，由於熱度的關係，因此其表面的材質應該具有耐熱、耐藥的性質，如美耐板、優麗坦系列的合成樹脂漆、大理石等建材。圖8-8為茶几設計圖。

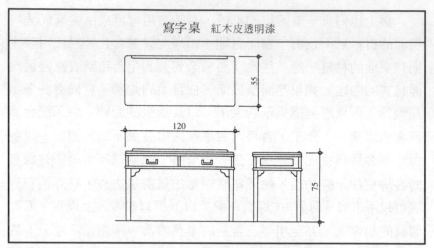

圖8-7　寫字桌設計圖　　　　　　　單位：公分

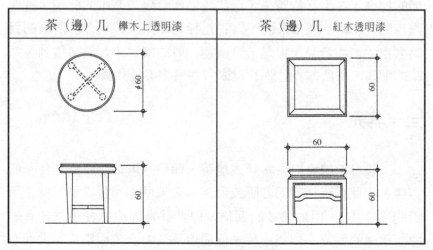

圖8-8　茶几設計圖　　　　　　　單位：公分

四、衣櫥及衣櫃

　　外國人或長期住客較多的旅館，客人的衣物，大多有使用有抽屜櫃子來整理的習慣。所以必須考慮到襯衫或其他衣類尺寸的收納，折疊後襯衫的尺寸，寬約24公分，長約36公分。

　　衣櫃的上方，會放置枕頭與床罩的關係，因此也必須考慮它的深度，看看是否足夠，否則衣櫃的門將很容易損傷。以上是有關活動家具的基本知識，希望依照各型各類別的客房之組合，能夠互相共通的使用，維修保養時不影響住客，及提供敏捷且經濟的服務，家具的主要材料，以及表面材料處理應該要求品質統一。衣櫃設計圖如**圖**8-9所示。**表**8-3為客房之木製家具及相關設備。

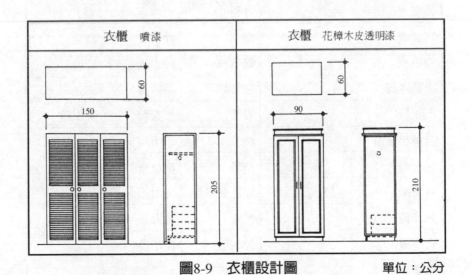

圖8-9　衣櫃設計圖　　　　　　單位：公分

表8-3 客房之木製家具及相關設備一覽表

木製家具		電器	浴室	空調／其他
入口門扇	床頭櫃	門鈴	馬桶	F／C 機
衣櫃	床頭板	總開關	洗臉盆	過濾網
浴室門扇	電視櫃	吹風機	水龍頭	回風口
門框	化妝鏡框	浴室燈	水塞	出風口
避難指示圖	寫字桌	壁燈	浴缸	門外回風口
房門號碼	辦公椅	落地燈	球塞	風速開關
房門鉸鏈	沙發組	檯燈	龍頭組	恒溫器
窺視孔	沙發椅	衣櫥燈	蓮蓬頭	地毯
安全扣	化妝椅	夜燈	下身盆	壁紙
門鎖	餐椅	電視機	飲水器	感知器
浴室天花板	其他	冰箱	毛巾架	灑水頭
踢腳板		電話	扶手架	窗簾
窗簾盒		傳真機	曬衣繩	窗紗
天花線板		留言燈	浴簾桿	遮光簾
天花板		音響	掛衣勾	穿衣鏡
百葉出風口		喇叭	紙巾架	浴室鏡
窗台板		時鐘	肥皂盒	體重器
行李架		緊急廣播	面巾盒	保險箱
冰箱櫃		插座	放大鏡	其他
化妝桌		控制盤	開瓶器	
茶桌		電茶壺	沖洗間	
餐桌		電腦	其他	

第四節　鎖與鍵

　　旅館銷售的是「環境」、「餐飲」、「服務」及「安全」。對住宿的房客來說，是以時間「每晚」單位來計算，提供健康及安全的服務場所。而鎖、鍵則是確保房客安全為目的的措施。在客房出入口的門扉上，安裝開關的器具。

　　雖然旅館有各式各樣的安全設備系統，包括外圍警衛、內部警衛、閉路電視監視系統、緊急廣播等，但不特定的許多來往客人的進出，在安全上要作到滴水不漏，的確非常的困難。更何況客房的外面就是走廊，是一個公共空間，也可以說，是館外市街道路的延長線，所以客房的「鎖與鍵」的配置就更形重要了。

　　鑰匙是住客在入店時向櫃台領取，在安全的理論上來說，客房除了鑰匙外房門是無法開啟的，這是絕對的要件。單純來看，鑰匙本身沒什麼特殊的互換性，而且符號已刻在鑰匙上。如果，有客人遺失及帶來時，為了每日營業的持續及住客的安全，必須急早的更換。旅館的鎖、鍵一般多採用圓筒式的鎖心，所以不需要整組更換，只需要更換鎖心就可以了。

一、分類

　　鎖心依照構造形式的不同茲分類如下：

1. 箱盒式鎖心（Case Lock）。
2. 圓筒式鎖心（Cylinderical Lock, Mono Lock）。
3. 管狀式鎖心（Tubuelar Lock）。

4.單一式鎖心（Unit type cylinder Lock）。

5.上榫式鎖心（Mortiseintegral type Lock）。

6.單一式鎖心（Unit integral type Lock）。

7.其他刷卡式鎖（Card Lock System）。

　　一般傳統式的鑰匙的鎖鍵常用金屬或壓克力等，然後在上刻上房間號碼，以防止房客遺失或無意間就帶回家，甚至於不小心掉入馬桶。原則上，鑰匙的鎖鍵愈作愈大或是愈作愈重，其目的，無非是為了上述的這些情事不要發生得太頻繁。現在有些旅館也有住客外出時不再將鑰匙寄存櫃台，而以較輕巧的鑰棒或刷卡式讓客人方便帶出。在美國有些超大型旅館，由於房間非常多，住客當然也多，出入旅館時鑰匙在櫃台寄存及領取不易辨別，因此另設卡片向櫃台提示領取，雖然繁雜但是安全。

　　依據經驗，旅館每天平均會遺失或客人帶走3支到5支的鑰匙，大如來來飯店有705房間，1個月下來就有上百支以上的鑰匙不見，所以來來飯店的工程部，至少每兩個月至三個月，一定需要把不同樓層的鎖心互相的調換，那麼如果外人撿到那把旅館掉的鑰匙，也打不開那間房間。最近十年來，使用刷卡式鎖鍵的觀光大旅館越來越多，如高雄的漢來飯店、霖園飯店，新竹的國賓飯店。

二、刷卡式優缺點

（一）優點

　　使用刷卡式電子鎖鍵的優點如下：

1.輕、攜帶方便：目前各大旅館所使用的，厚度約0.1到0.2公分，寬度約2到3公分，長度約8到10公分。符合製造業所追求的，短、小、輕、薄。

2.成本低廉：一般傳統的鑰匙，一把製作成本大約50元左右。電子式的鑰匙製作成本，一片只要7到10元。

3.製作時間短：一般傳統的鑰匙，拿到外頭請鎖匠打造要半天甚至一天，就算本身工程部自購機器，打造也需要半小時左右，但是電子式鑰匙的製作只要學習幾天，打造一張卡片鑰匙花不了五分鐘。

4.安全性佳：一般傳統的鑰匙，萬一住客不小心掉了，而讓有心人撿到，或拿去拷貝，都令旅館提心吊膽，基於安全考量，而不得不每隔數月所有客房的鎖心大對調，但是，費時、費力又費錢。電子式鑰匙則是，就算客人帶回去或不小心掉了，只要通知櫃台處理，馬上那把鑰匙就失去作用。另外，當房客遷出「結完帳的同時」房客所持的那把鑰匙也自動失效，也就是說，房客想用那把鑰匙去開自己的房門時，已經不能開了。除非房客跟櫃台出納說：「有行李未拿，或想再利用一下房間到幾點。」

5.設定簡單：電子式鑰匙，可以依照客人的遷入跟遷出的天數，而設定它的有效天數。例如一天到數天或一星期到數星期，對一位長期住客來講既方便又安全。如果是夫婦或是雙人房有兩位房客時，也可以設定製作兩把相同有效的鑰匙給房客。

6.其他設備也可設定使用：例如有些旅館除了經營旅館及餐

飲外，還經營百貨業或博奕事業，因為閒雜人很多的關係，為了顧慮到房客的安全，沒有客房的電子式鑰匙卡片，搭乘電梯就無法按客房的樓層，除非房客用所持的匙片，插入電梯特定的細縫，才可以按所希望到達的樓層。目前新竹國賓的電子式鑰匙就有這種功能，因為飯店的地下一樓到八樓是新光三越百貨公司。還有當旅館為了促銷，推出房客可以使用俱樂部時，也可以設定在卡片上，就可以進出俱樂部了。

7. 廣告：一般人總以為廣告的媒體是電視、收音機、報紙、雜誌等而已，但是現代的媒體已經深入到「車廂」、「牆面」。因此如果在電子式鑰匙卡片印上旅館的標誌與名字。有意無意之間讓來此一遊的房客帶回國作紀念，有道是「一傳十，十傳百」。口耳相傳是服務業最佳的廣告，廣告效力可能不亞於在海外刊登的雜誌廣告。

8. 廣告收入：一張薄薄的鑰匙卡片有兩面，一面印上旅館本身的標誌與名字，另外一面空白，不只單調，而且可惜。可以像報紙或雜誌的版面一樣，對外招攬。高雄霖園飯店就是最好的例子，將另一面印上渣打銀行的標誌，每一年渣打銀行提供旅館十萬張鑰匙卡，相當於旅館每年節省70萬到100萬元的鑰匙製卡費用。

(二) 缺點

當然電子式整個門鎖也有其缺點，它比一般傳統的門鎖貴約20％左右。

三、旅館鑰匙系統

(一) 鑰匙系統

一般各大旅館的鑰匙系統，不管是傳統式或電子式都有所謂「萬能鑰匙」(Master Key)。茲將旅館的鑰匙系統說明如下：

1.G.G.M.K. (Grand Grand Master Key)：這一把鑰匙可以開啟全館任何的鎖，如果全館鎖的品牌都相同的話。所謂的全館，包括客房部門、餐飲部門及管理部門。

2.G.M.K. (Grand Master Key)：這一把鑰匙可以開啟全客房部門房間的門鎖。但是其他部門系統的鎖就無法開啟。

3.F.M.K. (Floor Master Key)：這一把鑰匙可以開啟旅館的某一層客房全部房間的鎖。例如九樓的「萬能鑰匙」能夠開啟九樓任何房間的門鎖，但是不能開啟九樓以外樓層的門鎖。

4.Guset Room Key：這一把鑰匙就只能開啟它自己本身房門的鎖。

5.E.M.K. (Emergency Master Key)：這一把鑰匙是專門開啟，當房客的房門鎖被旅館的有關單位「雙重鎖住」(Double lock) 時，就是用G.M.K.也沒有辦法開啟，此時只有用這一把E.M.K.才可以開啟。何謂「雙重鎖住」，一般的觀光旅館的房門都設有天鉸鏈，當房客要出房門時，無需把門關上，房門會自動關上，並且會自動鎖上。如果從裡

面再鎖一次，那麼房客用自己的鑰匙也無法開啟房門，這就是所謂的「雙重鎖住」。一般都用在房客拒付房租時，旅館又找不到房客，為了要房客付房租，只好出此下策。

(二) 鑰匙保管

以上的五種類型鑰匙，當初向代理商購買此系統的時候，每一類型都有一把「母鑰匙」兩把「子鑰匙」。一般旅館的相關管理單位都會請總經理在已經打包好的所有的母鑰匙上簽字。然後存放置於一安全的地方，如保險箱，其他的兩把子鑰匙保管明細如下：

1. G.G.M.K.：一把由總經理保管，一把置放於櫃台出納。
2. G.M.K.：一把由總經理保管，一把同樣置放於櫃台出納。
3. E.M.K.：一把由櫃台的（Duty Manager）保管，一把置放於櫃台出納。
4. F.M.K.：一把由各樓層的樓層領班保管，一把置放於櫃台出納。
5. Guest Room Key：每一間客房的房間鑰匙，一把置放於櫃台的接待處，一把置放於櫃台出納。

以上的所有主管，包括總經理在內，當他們離職或轉調時，必須辦理鑰匙的移交手續。如果總經理換人，則母鑰匙的部分也要點交給新的總經理，並且請他簽字以示負責。

茲將國內各國際觀光旅館各部門「鎖、鍵」品牌使用列表如**表**8-4。

表8-4 國內各國際觀光旅館各部門「鎖、鍵」品牌使用表

旅館名稱	客房部門	餐飲部門	管理部門
台北凱撒飯店	YALE	SCHLARGE	SCHLARGE
來來飯店	FALCON	UNION	FALCON
福華飯店	MIWA	MIWA	MIWA
圓山飯店	FALCON	FALCON	YALE
君悅飯店	MARLOK	MARLOK	MARLOK
晶華飯店	MIWA	MIWA	MIWA
西華飯店	SHOWA	SHOWA	SHOWA
高雄國賓飯店	MIWA	MIWA	MIWA
老爺飯店	HORI	WEISER	FALCON
墾丁凱撒飯店	MIWA	MIWA	MIWA
全國飯店	GOAL	GOAL	GOAL

註：美國廠牌：YALE、SCHLARGE、FALCON、WEISER、MARLOK
　　日本廠牌：UNION、MIWA、HORI、GOAL、SHOWA

第五節　隔音與遮光

一、隔音

(一) 音源

　　想要提供一個安靜的休息及睡眠場所，隔音的處理是必要的條件，一般客房需要斷絕從室外傳進來的噪音，也必須防止房間內部的談話聲音洩漏到室外。許多有籌備旅館經驗的人都知道，

當旅館完成後剛開幕營業時，住客對旅館的抱怨，以「隔音不好」、「隔音不完全」為最多，花費很多的經費，在設備及裝潢上，最後卻在「隔音不好」這一點，讓客人抱怨，甚至替旅館反方向的宣傳，那是很不值得的。茲將影響房間隔音的因素，或音源說明如下：

1. 客房內部：電視、收音機、鬧鐘、背景音樂、空調出風口、冰箱、步行、衣櫥門扉、拉或關抽屜、沙發或床舖軋音。

2. 客房之間：門鈴聲、談話聲、家具移動聲、步行、樓板傳聲從上而下、電視機開太大的聲音、電話響聲、窗簾操作的聲音、背景音樂、房門的開關聲音。

3. 公共走廊：鄰房的房門開關的聲音、走廊行人的談話聲、行李車經過的聲音、房務員打掃用車經過的聲音、鄰房門鈴聲、布巾管道聲、製冰機的聲音、飲料自動販賣機的聲音。

4. 電梯：電纜的振動、電梯門的開關聲、電梯行進間的振動聲、樓層指示的鈴聲。

5. 機械室：冷卻水塔的聲音、停車塔運轉聲、輸送管的聲音、空調機房振動聲、排煙室的排煙聲、屋頂或上層樓的振動聲。

6. 廚房：洗碗機的振動聲、掉落物品聲、給水及排水的聲音、餐車走動聲、抽油煙機的抽風聲、洗滌聲。

7. 餐飲場所：音樂、樂器、舞池、舞台設備的移動等聲音。

8.浴室、公共衛廁：給水及排水時的聲音、翻馬桶蓋板的聲音、沖洗的聲音、操作門扉及浴窗的聲音。

9.房間窗外的部分：市街道路的各種噪音、包括車輛、攤販等。

　　為了防止上面所述的各種噪音，必須從外壁、窗口、隔間牆、樓板、房間大門的門縫、機器設備等方面來考慮隔音的因應對策。一般商務旅館的噪音限制容許到何種程度，並非只是噪音的大小而已，依照音源的種類，以及個人的差別有所不同。以實際的經驗而言，戶外的的噪音使用雙層玻璃或較厚的牆來處理，均可達到預期隔音的效果。反而是室內由空調出風口的噪音、走廊的行人步行聲音、談話聲、枕邊鐘聲、小冰箱所產生壓縮機的聲音等所產生焦慮的問題。因此蓄意的聲音、不經意的聲音、或音量的大小等，必須由周邊的物理性基準值，作綜合性客觀的限制。

　　在相關的客房內談話、電視、收音機等噪音的容許程度，是以噪音容許值爲設定基準。在設計上，選擇有噪音規定的特性之表面材料、填充材料及細部的決定是有很大的幫助。

(二) 隔音重點

　　在外牆及隔音牆上，隔音的要點如下：

1.施作時，不要留有空隙。
2.材料應當使用有重量的。
3.避免用有空隙或有空氣的材料，如空心磚，不管是輕型或重型的空心磚。必要時單面或雙面粉刷，可能隔音會有一

點效果。

4.使用柔軟性的材料接合使用。如橡塑類，或鉛板類。

5.在防震動性的多層牆壁上應注意鼓起的現象。

(三) 設計重點

　　在隔音的設計上，應注意如下的要點：

1.隔間、天花板、壁面、地面的空隙，依照施工性能及將來的收縮，有必要考慮使用填充的材料。

2.平面計畫時，避免臥室與鄰房的浴室相鄰共壁。

3.一般材料目錄上表示的音源透過損失值，為實驗室的測定值。依照施作好的精確度以及細部的組合，往往無法達到目錄上的標準測定值。

4.與鄰室共用的隔間牆之插座器、開關器、壁燈、家具等安裝配置，須特別注意。左右對稱的客房插座、開關器埋入接線盒，常常重疊或共通使用這是漏音的原因，應當有必要分離調高或從天花板配線下來。

5.客房的臥室，為了採光及景色，開窗是必然的，但是也要配合比例不應過分誇大，避免使用雙軌式的窗戶。

6.客房的出入門扉下，輕輕拂過地毯的間隙在0.5公分以下。

7.如果與鄰房共同使用排氣管時，應該避免直接貫穿天花板，或裝設有隔音效果彎曲導管。

8.樓地板的強度不足，是家具搬動或步行音源外漏的最大原

因，所以鋪設厚密的地毯，可以彌補樓地板強度的不足。樓地板的最低厚度要在「12公分」以上，必要的話加設小梁結構來彌補樓地板的厚度不足問題。

9.高層的觀光大旅館之外牆常常使用PC板或金屬帷幕牆，這樣結構體的樓板，容易有空隙，必須檢討結構體的耐火覆蓋層的施工方法。

10.在全世界各大超高層建築的觀光大旅館，習慣上，都會在頂樓設置餐廳，包括在台灣的各大觀光旅館，如台北國賓大飯店頂樓的川菜廳、樓外樓。高雄霖園飯店頂樓的法式餐廳，台北來來大飯店的俱樂部中、西餐廳等，當然餐飲的廚房及備餐室也會一併配置。依照空氣透過不同的音源，廚房的內部因為玻璃杯互相輕撞聲、鍋碗等的掉落聲、洗碗機的沖洗聲，以及由於地板的構造，因此餐車走動的顛跛聲，都會影響餐廳下面的客房之房客的安寧。

11.厚密的地毯對餐廳或酒吧的吸音或隔音有很好的效果。

12.雙層地板對有鋼琴或打擊樂器等的演奏台是根本的「隔音」解決辦法。

二、遮光

窗戶是旅館客房的光源，有時房客需要光源，有時又不需要。那麼，「遮光」最有效的方法是什麼呢？採用日本式的拉窗，窗上裱糊有宣紙，但是這種類型的窗幅，亦就是窗的厚度，需要兩倍以上的空間才可以發揮，而且是在可耐內外溫差及強度的結構。由於成本太高以及開窗的手把處容易污染的關係，最近

許多旅館都採用西式的垂懸式的遮光布窗簾。在旅館的窗簾,一般均有兩層,一層爲蕾絲的窗紗即俗稱的荷蘭紗,另一層爲遮光窗簾,窗戶的上部到天花板即樓板必須有10公分以下的空間,更要注意的是,窗簾的上天花板,以及兩側牆面的接合處,是光源的外漏的原因,應要小心的因應處理。

窗簾是客室內柔軟性較多的部分,它的材質與色調,必須與床罩、地毯、沙發、家具等調和,因此除了遮光的功能外,還有美化房間的功用。窗戶的下邊,如果有桌子、矮櫃之類時,要注意窗簾突出的範圍,不要觸及到燈具或飲料。窗簾的作法或式樣,對房間的格調有很大的影響,必須與室內的設計師、專業的家具及染織的專家協調才作決定。同時要考慮與建築整體外觀的一致,避免各樓層使用不同的顏色的窗簾,更應當注意,必須符合法規的規定,選用有防火性能的材料。

9 廳室設計

宴曾廳、會議室

電腦設備規劃

其他相關設計

第一節　宴會廳、會議室

一、營業內容

　　三十年前，台北希爾頓飯店在台隆重開幕，帶給台灣的旅館業最大的衝擊，就是引進美國旅館業的管理方式。當時的希爾頓飯店還是以美國的經驗，籌備台北的希爾頓飯店，所以宴會廳及會議室的大小、有無及多寡，沒有受到太多的重視。不像後來開幕的來來大飯店，宴會廳，大到可以容納得下100桌。會議室也有十間以上。

　　在美國的各人旅館，他們的總營業收入中，客房部門的收入，占約65％，餐飲部門的收入占約25％，其他部門收入約占7％，其他收入則占約3％。但是，在東京、大阪、香港、台北，這幾個在遠東的都會區，餐飲收入幾乎占了總營業收入的60％，客房收入僅占總營業收入的33％不到，從這些數據可以得知，餐飲的收入在旅館中的重要性。然而再仔細分析，餐飲收入的60％以上，竟然是宴會廳收入。以來來大飯店為例，民國80年全年旅館的營業總收入為約20億，餐飲部門的收入為約12億，其中的宴席收入將近7.2億。

　　在亞洲的旅館餐飲，為何宴會的收入，占餐飲總收入如此高的比率，究其原因，可能是消費者的習慣生活及風土民情使然。在台北的宴會廳的營業內容與來源可分成下列幾種：

(一) 結婚酒席

台灣人結婚，總是要參考「農民曆」，來選適當的日子，俗稱「黃道吉日」，日本人又稱「大安」。每年的「農民曆」中的「黃道吉日」大約90天～110天。自從台灣經濟起飛之後，想要在「黃道吉日」結婚的新人，必須在3個月以前預訂宴會廳，否則臨時是訂不到的。有的時候，甚至需要5～6個月前預訂，可見東方人對結婚酒席的重視。目前台北的各大觀光旅館，黃道吉日的結婚酒席，一桌大約從17,000元起到25,000不等，而且還必須先付一成左右的訂金。

(二) 尾牙

在農業社會，忙了一整年之後，老闆總是要宴請所有員工吃飯，這樣的習俗，進入了工業社會之後仍然沒有改變。旅館業就利用這種習俗作一番包裝，在農曆過年前一個月，以及過年後半個月，推出所謂的「尾牙」特餐。每桌價格平均在8,000元到12,000元之間。

(三) 謝師宴

旅館的行銷是非常敏感的，有感於生活水平的提高，因此近十年來，各家大旅館都推出適合大學生的畢業謝師宴特別活動。期間可以從5月中旬到6月下旬。

(四) 周年慶、訂婚、扶輪社、國際會議

從上面三個宴會廳的酒席來源，可以得知，每年的1、2月份是尾牙，5、6月份是謝師宴，各月的「黃道吉日」是結婚酒席，那麼其餘的日子。各大旅館就從公司的周年慶，結婚前的訂婚，

每星期扶輪社的例會等來填滿宴會廳。

從上面的說明，可見台灣的宴會廳除了風俗習慣的帶動之外，消費者喜歡在大旅館辦酒席也是不爭的事實。而為了提供眾多功能的設備裝置及服務，必須要有大、中、小的宴會場所，因此近年來中大型的旅館也都紛紛設立了宴會的場所。例如遠東大旅館，基於宴會廳的不夠使用，就把一層樓的客房全部改裝為宴會廳及會議廳。

與客房部門不同點是營業方針及設定收容人員的數量。宴會廳的大小、裝備及服務會影響旅館的等級。宴會廳的生意不像客房那樣的穩定，依照營業的活動會有所增減的部門。可能在短時間內，被要求準備幾千人的雞尾酒會，然後為了晚上的結婚酒席，必須在雞尾酒會結束之後，馬上變更場地，架起圓桌準備下一場的結婚喜宴。

又如美國的南部大城亞特蘭大市，被稱為會議的城市，這個城市的一流旅館，擁有25,000間的客房規模，是以世界會議中心的目的而興建。一年之中，至少有800～900次的會議同時在這裡舉行，約有180萬人次出席。擁有最新最完善的機能設備，取代了紐約、芝加哥而形成了一個新興的都市代表。營運如此大的宴會部門，不單只是企業上的營利目的而已，對於本地社會性的發展也有莫大的影響與貢獻。

宴會廳的規模、數量、設備之內容，是必須平衡該地區的競爭對象。除了經營者的知名度，募集客人的能力，停車場的設備外，還必須分析該地區的住宿容量、觀光設施、全年的行事、教育設施及有無大學等再作決定。

二、設計重點

在設計上，必須要注意有客房的樓層其柱間的距離、天花板的高度等空間裝修及服務的內容、動線處理。建設的經費及結構計畫等關係上，考慮設定地點的條件，綜合檢討再作決定。客房是全天候營業的場所，宴會廳則是有特定的時間性。平面計畫時，需要把客房部門與宴會部門明確的分開。設備系統的裝置如「空調、音響、照明」等，均必須設有獨立系統的裝備，才能在運作上發揮出良好的效果。有些少數的旅館，利用宴會廳的門前廳當作連結客房樓層或商店、宴會辦公室的通道走廊，如此設計，可能是門廳的照明、空調運轉等經費的問題。一般大型宴會廳都設有專用的玄關門廳，在旅館的簡介裡應當詳細的說明，或在邀請函上明註專用玄關，這種玄關對宴會廳的進出來講，有很大的附加價值。

參加宴會的外來客人與住客之服裝及隨身物品，因有不同的穿著氣氛，在設計上，要求從玄關進來的外來客人，盡可能準時入場，與住宿客人的動線可以明顯的分開。雖然加宴會的客人在入場時，大部分是陸續進來的，但是如果各廳同時散席時，就會發生混亂的現象。除了有限度的利用電梯及電扶梯之外，另設宴會廳的玄關作為緩衝地區，必要時再加設一座寬幅的樓梯，來疏散人群。**圖**9-1為宴會廳平面圖，以來來大飯店B2宴會場所為例，可容納1,200人以上。

宴會廳是眾多人集合的場所，在消防安全上的考量，應該希望設置在地上的樓層，而地上樓層的設立也應當以第三層為上限，亦比較安全。理論上如此，然而目前，台北各大國際觀光旅館的宴會廳卻都不在地上樓層，例如福華的宴會廳是在地下二

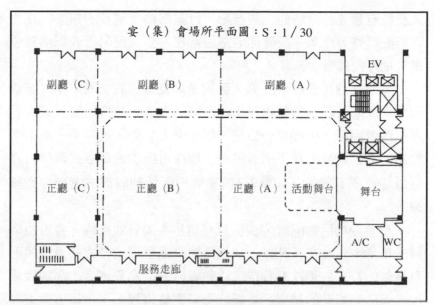

宴（集）會場所平面圖：S：1／30

圖9-1　宴會廳平面圖

樓，來來的宴會廳也是在地下二樓，而且大到可以容納100桌以上。圓山大飯店的人宴會廳號稱可容納110桌，更是在最頂樓12樓。國賓、晶華及君悅比較正常，宴會廳都是設在2或3樓。

宴會廳的門廳玄關是臨時當作接待客人或受理處之用，面積至少要有主宴會廳的25～40％。特別是擁有多數宴會廳所時，像隧道狀「廳廊」的有效寬幅至少要有5公尺的寬度。而經營者的立場是希望所有的空間，都可以作為營業之用。

宴會廳的副廳的牆壁，應考慮裝設可移動的隔屏之構造方式。在展示會場或酒會時可作彈性的隔間利用。

都市型的旅館，宴會訂席中心的設置，通常與客房訂席中心有所區別，除了接受電話的預約外，還必須負責導引客人介紹場地及設備功能的簡介任務，因此有需要另設置訂席接待室，當客

人已經有意要訂席時的一些簽約、付款條件、鮮花的布置、宴會時程的調整等作業。設置的地點通常在一樓大廳附近或鄰接宴會廳的地方較為適當。

　　宴會廳通常依照可訂席人數的多寡及適切的空間，作可變性的活動隔間裝置。活動隔屏比較落實的作法，是採用雙重式的隔屏，兩者間距至少要有一公尺，如來來大旅館。近年來，都市型旅館的活動隔屏，為了節省經費，均採用所謂的單層式隔屏，亦可以達到隔音效果。如圖9-2為宴會場所活動隔屏的遮音性比較圖。

　　宴會廳的活動隔屏，表面材料選用有隔音效果時，會增加隔屏的重量，一般在天花板上及地面加設重量型承軸式的滑軌。附有導軌的方式必須注意鞋跟，活動隔屏的接點要密合，踢腳板處加設有活動斷音的裝置。在設計上考慮軌道變形，承軸零件更換的修護對策。活動隔屏的收藏空間，一定要寬裕，以免操作碰撞破損。

　　宴會廳的場所，如同上述是多功能的空間演出的地方。照明、燈具、音響效果、天花板的造形等都必須特別設計，而且一

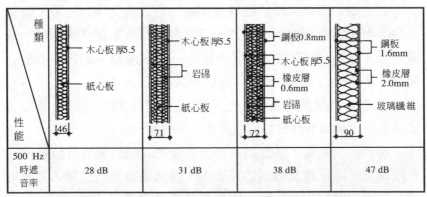

圖9-2　宴會場所活動隔屏的遮音性比較圖

般的宴會廳高度都至少兩、三層樓高。所以燈光的效果及照明的器具，必須經過多次的測試反覆的應用。布置會場的形狀，「深度及寬度」是以宴會的機能、展示、演出的不同性質及桌椅的配置「U字型、T字型、E字型、O字型」來決定。最近宴會場所盛行年會、酒會、內衣展、時裝展，每次都會要求一流的照明效果，及超級的音響設備，以往的廣播設備其音質已經逐漸被淘汰了。

三、照明

因利用情況的不同，必要的照度及光質也有所區別，雖然婚宴及一般宴會的平均照度約為200～300LX以上為標準，但也要求照明計畫，必需有華麗氣氛的效果。會議時，要確保照度最低在350LX以上，所以要利用人吊燈及嵌燈作複數系統分別設置。另外加上舞台必要的各別投射燈具，因為舞台演出的機會亦多，所以要控制這些照明在大規模宴會場所，必須設置調光控制室，另外在現場的出入口處，亦要有調光器的設計。

四、音響方面

目前台北的各大觀光旅館，為了接受許多的尾牙或謝師宴，也為了提供每一個訂宴都提供KTV，因此大部分的旅館都是與專業公司簽約，由他們提供KTV的機器與DJ。如此旅館就不需要購買幾十部的KTV設備，不只要維護，也要提列折舊，而且有新機種出現時，還不得不提早淘汰此機種。但是為了各種類型功能的演出上的要求，除了慎選有關音響、播音、影視系統及配合內裝材料，其他空調的排煙、排氣裝置等所產生的噪音，也有必要與

專家們共同的研討因應對策。在營業出入口，服務用出入口等亦要有隔音的設備或處理，來配合宴會廳全廳的設計。利用專業技術及了解有關設備機器的裝置，來作整合的作業處理。

五、設備方面

舉辦國際性的會議時，必須要有同步翻譯的設備，這些設備是由同步翻譯控制桌、無線收發信機、會場內的操作桌等系統構成的。翻譯室及燈控室是附屬在宴會場所的隱僻處，必要時在場內的翻譯亦有活動組合桌等方式兩種。映像觀摩會或會議時，亦必須要有電控影幕、組合式等多種可供參考。無論如何，宴會場所的營運計畫，左右了設備計畫，所以事前應該作好密切的溝通再作最後的決定。

六、展示方面

不知什麼時候開始，可能是農曆七月沒有酒席的關係，行銷單位及餐飲部門就把宴會當作世貿一樣，展式各式各樣的車子、珠寶、名貴手錶甚至家電、家具等，因此當訂席中心接到這些訂宴單時，必須注意搬運路線、搬運方法，還有展示時需要用的電源在地面、牆壁配置的提示容量及使用的規範，都必須明文規定。

宴會廳所展現的另外一種魅力是，除了豪華的空間演出及內裝設備外，是訓練有素的從業人員及提供餐飲的服務。關於宴會場所和廚房的配置，重點是客用的動線及服務的動線要分開，不可以交錯，客人的出入口、料理、服務的出入口，均必須獨立，並且明確的分別設置。

換一個角度來看宴會本身，也是一種「演出」，所以若廚房調理室、料理、搬運、器皿、洗碗機等噪音及異味傳到宴會廳會場，那麼客人的反應，一定不會很好。還可能會在其他的場合，替這間宴會廳作反宣傳。其他作業場所等照明，一般都是採用日光燈，因服務的出入動作而有使光線漏出的可能，所以必須加設備餐台或用隔板作些遮光的處理。

七、客用廁所

客用廁所最好不要分散，而採用集中的方式在一處，比較有效果，男女分開必須依照宴會場所的容量，來決定配備的數量。仕女廁所加設化妝室的情況較多，注意內裝考慮用大型的鏡面，會使廁所的內部空間感覺寬廣些，另外足夠的照明也是非常的重要。

八、儲藏室

宴會場所的營運，必須要有大量的座椅、桌子、大小道具，來解決各種不同使用功能，因此非要有收藏迅速、進出方便的倉庫計畫不可。雖然大、中、小型的宴會場所的名稱，幾乎都是配合這個廳來設計的，但是有關的活動家具、桌子、椅子、活動舞台等應該一併設計較為妥當。如此，在維修時候，可以共同使用及彌補臨時不足或損壞時可以調用。

各宴會場所設計的特別造型或椅子的表面材料，除了配合建築完成後整體的氣氛格調外，亦必須考慮在幾年後，各式椅子互相組合的可能性。收納儲藏時，考慮搬運性以及重疊性，利用在宴會場所的鄰近地方設置，或同樓層的宴會場所，面積大約是這

個場所的20～30％的倉庫。倉庫內為防止塵埃，地板面材用塑膠防滑地板，天花板照明要明亮，除了布置會場的備品、道具、布巾類品外，大型桌面、椅子排列要有足夠的空間來操作。

觀光旅館的宴會廳使用功能明細如**表9-1**所列。

表9-1　觀光旅館的宴會廳使用功能明細表

功能分類	細項功能
社會、風俗習慣的功能	結婚、喜宴 年終尾牙 訂婚 同學會 紀念會 壽宴插花、茶道大會 授勳獎賞典禮
政治、經濟關係的功能	國內外貴賓歡迎會 各種選舉當選慶祝會 企業總經理或董事長交接酒會 公司的創立或周年慶 同業界的會商 工商界的會商 員工訓練研修會 服飾、珠寶、鐘表展示會 政要官員聚餐會 國外移民說明會 新產品發表會
學會、學校的功能	學校、服飾、烹飪發表會 謝師宴 學術演講、國際會議

（續）表9-1　觀光旅館的宴會廳使用功能明細表

功能分類	細項功能
各種團體的功能	扶輪社、獅子會等例會及年會 其他各種工會或公會的例會或年會
運動休閒界的功能	各項球賽的會商及酒會 各種運動團體的會商 各種休閒團體的會商

第二節　電腦設備規劃

　　旅館的餐飲從業人員難找，人員的流動率偏高，從業人員敬業精神的不足，人事成本的逐年上漲，基本幹部培養不易等等的上述因素，是近年來所有的餐飲業者所共同面臨的問題。觀光大旅館曾經作過統計，從業人員的流動率年平均約65％，台北君悅飯店有一年甚至於高達130％，從這些數據更讓人了解餐飲業人力資源問題的嚴重性。

　　近年來「自助餐」營業方式的興起，與餐飲人力資源的短缺，有相當的關連，雖然有人覺得這樣的營業形態沒有什麼格調，可能會像天母忠誠路的啤酒屋一樣曇花一現。但是不可諱言的，「自助餐」是可以有效的降低人力需求。而且服務方式所需的人力，也不必經過太多的訓練。如果人力資源市場的情況短期內沒有改善，而業者也秉持著「營業的目的，就是為了營利」的精神，其實也是一種成功的經營模式。人力的短缺、人事費用的上升，發展出「自助餐」的經營方式，只是因應方法之一。旅館業者不妨參考日本的餐飲業作法，即引進「電腦化」系統以便提升從業人員的工作效率，改善工作環境，減低人事費用的負擔，

亦未嘗不是另一種可行的方法。

　　在東京一家只有50個座位左右的餐廳，通常只有一位服務人員負責外場，使用紅外線／無線電「點菜器」，不但井然有序，而且出菜迅速，對顧客的需求也都能夠快速處理。同樣的服務方式，日本餐廳所使用的人力只有台灣的一半人力，關鍵的所在可能是餐廳電腦化的運用。多年前台北國賓大飯店，針對導入餐飲部門電腦化系統在人員效率提升作過評估，僅就節省的人事費用，大概兩年不到就回收所有的投資。

　　就市場上現有的軟硬體而言，要找出一套適用於旅館的電腦化系統，應該不是很困難的事情。二十二年前，來來大飯店與金旭資訊電腦公司合作，發展出旅館業界第一家電腦化的旅館。兩年前國賓大飯店也與這家公司合作，整合國賓大飯店台北、新竹、高雄三館的電腦化作業，不同的時空背景。當然軟硬體的進步是不可同而語，但是旅館電腦化的目的是相同的，只是現行的人工作業流程，必須作適當的調整，以便提升工作效率。

一、餐廳外場電腦化的作業流程

　　由訂席、帶位、點菜、結帳都可以利電腦來執行作業，在此以傳統的中餐廳為例，電腦化之後的整個作業流程。

(一) 訂席作業

1.如果客戶的資料檔已經建立的話，可以由電話號碼、姓名、或公司名稱查詢其基本資料及交易的歷史資料作為應對的參考。例如上次的消費明細、今年的消費總數、職稱、口味等，這些資料有助於負責訂席的從業人員對顧客提出最滿意的安排與建議。

2.空的貴賓室：空房間的查詢，可以查詢當日的訂席狀況，甚至於還可作更適當的安排，例如不同學校的謝師宴，盡可能區隔開來，以免讓客人搞混了。

3.利用預先印好的標準酒席菜單，並參考上次他們的交易明細，給予最佳的建議

4.列印菜單：經過顧客確定的菜單，可以排版的方式列印出精美的菜單交予顧客；亦可以擺置在桌上讓客人了解上菜的順序以及菜單的內容。

5.可以列出每日訂席的明細，提供給廚房的主廚，作為宴席日採購食材的參考。

（二）點菜作業

1.在客人未點菜前，服務員先將自己的姓名或編號打進電腦，再打上日期及桌號，然後等待客人點菜。

2.當客人放下菜單，表示已經決定要點菜了，服務員可依照客人的需求在電腦上選擇各項餐食，並且可以配合客人的口味作調整。

3.確定後的餐點，輸入電腦後，同時連線到餐廳出納櫃台的電腦，以及廚房的列表機。

4.廚房可以依照列表機上的點菜明細及順序出菜。

5.出納可以依照各桌的消費明細，隨時可以結帳，快速而且正確。

（三）結帳作業

　　結帳前，利用專用的點餐單印表機，列出最完整的消費明細，到櫃台結帳。櫃台出納利用桌號調出其資料，就可以開出發票，進行收款結帳了。

　　這樣的作業過程中，服務人員可以不用離開所負責的區域，利用電腦從顧客入座點菜到買單結帳所產生的任何訊息，均可快速準確的傳送給相關的人員及部門，讓相關人員可以立即處理，而且有效地提高其個人及整體的工作效率，增加顧客的滿意度，降低作業過程中因人為疏失所造成的損失及部門與部門之間的爭執。

二、餐廳的電腦化設備

（一）服務員工作站（Server Station）

　　是一台結合個人電腦與觸控式輸入裝置的螢幕，或是具有手寫輸入能力的筆式電腦（Pen-Base Computer），操作簡單、學習容易，大部分的輸入作業一次按鍵即可完成。服務員工作站，通常設置在餐廳準備台上，並且連結一台印表機，可以列印出傳統作業時的點菜單，並以電腦網路與櫃台工作站連接成一個整體的系統。

（二）攜帶型個人電腦點菜器（Portable Ordering System）

　　是一台具有手寫輸入能力的個人電腦，其體積有A4大小或 是掌上型兩種，均可利用無線電網路與櫃台主機連線，在顧客的桌邊即可完成各種點菜的作業，並利用由櫃台主機連接出來的印表

機列印出點菜單。

　　這兩種設備都是依據（KISS）原則而設計出來的產品。KISS是Keep It Simple & Stupid。強調的是人機界面，訓練至熟練所需的時間，只需要一般傳統設備的一半不到，對於高流動率的餐廳而言的確很有必要。

第三節　其他相關設計

一、裝潢及設備的材質

　　在不同的餐廳需要考慮不同的裝潢材質，例如高級的日本料理店，桌、椅、天花板的材料均採用檜木皮或純檜木，又例如速食店就必須考慮用些堅固耐用的地板和桌、椅材料。另外觀光旅館的宴會廳有些可一次接納60桌以上，甚至100桌以上，因此地板必須考慮用羊毛地毯，一方面可以吸音，一方面它有防火的性能。所以材料的防火性及它對人體是否有傷害，也是在考慮的項目內。

二、燈光

　　在設計燈光時，有下列的幾項基本原則：

1.外形。
2.搭配性。
3.空間的關聯性。

4.特殊美觀的細節。

5.設計周到且精巧的品質。

餐廳內的燈具選擇，外形當然排最前面，但是仍然需要搭配餐廳整體的色調、空間的關聯性，來營造出餐廳特殊的氣氛，再加上特殊美觀的細節，以及設計周詳且精巧的品質，當然能夠吸引客人上門了。如果在配合美妙的背景音樂，甚至會讓客人流連忘返，捨不得離去。

上述的五種基本原則，又可以應用到下列的三種常用的照明原理：

(一) 全場的一般性照明

「燭光」，雖然常被西餐廳用來作為最有氣氛的照明，但是，其實嚴格來說，只有這些照明的話是絕對不夠的。因為在外場如果有黑暗區（Dark Spots）或者是死角（Dead Spots），服務生或客人都有可能跌倒及受傷，所以足夠的照明仍是必要的。

(二) 令人興奮的閃燈式照明

爆炸性的色彩及燈光，可以造成某些區域突然消失的感覺；在足夠的一般照明外，可以利用在接待區、前窗隔間、特殊舞台地板等。最明顯的例子，就是中泰賓館的「KISS夜總會」，興奮的閃燈再加上振耳欲聾的重金屬音樂，常常吸引上千的年輕人。

(三) 特殊聚光

良好的照明可以引開注意力到另外一個特殊的空間去，例如特殊效果的頂光燈、反射燈均可利用到梯階舞台、樹木等。拉斯維加斯的許多大旅館，常常利用這種特殊聚光讓旅館大門或旅館

整個牆面增加誇張性的效果。

三、音響

在大旅館的規劃設計中，音響工程與隔音一樣的重要。音響工程是一項十分專業化的一門工程，也是旅館平面配置安排前必須考慮的。音響專業不單是要考慮到音響設備的性能，甚至連客人的音樂涵養、教育水準等都應列入考慮之內。下面是音響設計的一般原則：

1. K值：也就是人們可以聽到的聲音頻率之計算單位。通常在餐廳的外場為15K。

2. 適當的喇叭功率，最好是安排在天花板頂，讓客人覺得餐廳的音樂好像從遙遠的大空飄卜來的感覺。

3. 喇叭功率：依照經驗，喇叭功率通常要比實際的需求來得大。

4. 適當且均衡的聲音：在餐廳外場的空間由於有不同的物品、服務生、客人等，所以會擁有不同的吸收及反射的效果，因此要平衡的聲音，必需經過良好的計算。

5. 節目編輯：可以與音樂經紀商作不同的音樂節目設計，例如在來來大飯店它擁有16個各式各樣的餐廳，音樂經紀商可以依照旅館的需求，在任何一間不同的餐廳，播放不同的音樂，讓食物與音樂搭配，讓客人除了享受美食，亦可以享受搭調的音樂。

餐廳設備規劃

餐桌

座位與餐椅安排

吧台、沙拉吧

器皿設備

一般餐廳的規劃，可以分為裝潢及家具兩大部分。但是由於裝潢方面每位經營者的看法不同。而且施工的方法也有所差別，所以在此就只有家具的部分探討。家具的部分包含桌、椅及備餐台，但是考慮餐廳桌椅的同時，也一定需要考慮其相關的空間安排，例如桌面的大小，椅子的高度，桌子與桌子之間的寬度，或則是桌子、椅子的形狀等等都會直接、間接的影響到餐廳的服務動線及服務品質，以下就依照家具的種類及空間安排，加以介紹。

第一節　餐桌

　　在台灣，一般餐廳的餐桌分有中式及西式兩大類，而在業種及業別上的不同，可分述如下：

一、中餐廳

　　一般常用圓桌以及方桌兩種。

(一) 圓桌

　　在中餐廳圓形的桌子最為常見，可能表示團圓，也可能表示圓滿，尤其是辦婚宴，一般的家庭對婚宴的要求，桌子一定要用圓桌，表示事事圓滿。隨著人們所得的增加，在餐廳宴客的機會提高，因此許多特別的要求也就跟著而來。例如，開同學會，16位一桌不夠坐，二桌又太多，所以就要求是否有16人的桌面讓他們可以坐在一起，就如上述，基於消費者的要求，亦基於生意上的關係，各種大小的桌面就應運而生了。從8位的圓桌到24位的圓

桌，依照餐廳空間的大小都有。有的餐廳在倉庫裡，準備了許多不同大小的桌面，以因應客人的要求。因此餐桌的設計，就有別於以前的設計，也就是說，餐桌的桌面與桌腳是分開，可以隨時更換桌面。

另外，在習慣上，南部與北部在婚宴的所謂1桌，在南部一般都是坐10位，但是在台北一般是坐12位。除了婚宴外，圓桌也常常使用在尾牙、壽宴、謝師宴等。甚至於類似扶輪社、青商會、獅子會等在開會之後的用餐，習慣上也是使用圓桌。

(二) 方桌

在一般餐廳的小吃部所使用的餐桌，大致分有兩人座、四人座、六人座及八人座。

為了餐廳服務上的方便，以及讓餐廳看起來更整齊更寬廣，一般兩人座及四人座的部分，都是使用方桌。但是如果是六人座，則有一些餐廳使用一種折疊式的四人方桌，桌面下有翻板，翻上來就可以變成可以六人坐的圓桌了。至於八人座的桌子，一般還是使用圓桌較為普遍。

二、日本餐廳

在台灣的日本料理店，幾十年來，不管競爭多麼的激烈，在老、中、青三代的消費者心目中，總是站有一席之地。日本餐廳的餐桌，除了在中餐廳所熟悉的兩人桌、四人桌之外，常用長方桌。而且為了有一些私密性，餐桌與餐桌之間還用一個高可齊肩的屏風，這樣的景像流行了好幾十年，包括目前的台北喜來登大飯店，二樓的桃山日本餐廳。日本餐廳也流行小房間，座位有六位、八位、十位不等，依房間的大小而定，地板有用塌塌米，然

後中間有空間，以便讓客人的腳能放進去。也有像中餐廳一樣的作法，只有在小房間中擺置一張長方桌，然後在房間的布置或裝潢比較有日本味。還有在長方桌的中間特地挖了一個圓洞，以便在冬天賣火鍋時，可以將火鍋置放於圓洞上，因爲圓洞的底下就是瓦斯爐。

三、咖啡廳

或是俗稱的西餐廳，餐桌幾乎是清一色爲方形桌，而且特色是所有的桌子都是正方形的四人座方桌。但是由於它的大小、高低都相同的關係，所以可以依客人的需求「併桌」。但是，如果這間咖啡廳的客人常有併桌的要求，那麼在餐廳的燈光照明的規劃上，就需要多發點心思，以免發生照明的不平均，或照明的死角。

四、義大利餐廳

一般都是正方形的方桌，但是也有用長方桌的。台北喜來登在地下一樓的義大利廳，靠牆的火車卡座都是用長方桌，一般此種長桌可座六人。特色是桌子的顏色，全部都是黑色的，而地毯是用深紅色的形成強烈的對比。

五、餐桌尺寸

一般西餐廳建議的餐桌尺寸整理如**表**10-1：

表10-1　餐桌尺寸建議表

餐廳種類	宴會廳	一般餐廳	高級餐廳
2人	60公分×60公分	60公分×75公分	75公分×75公分
4人	75公分×75公分	75公分×75公分	90公分×90公分 105公分×105公分
4人	60公分×105公分	75公分×120公分	75公分×120公分
6人	75公分×180公分	75公分×180公分	圓桌直徑130公分
8人	75公分×240公分 圓桌直徑150公分	75公分×240公分	圓桌直徑150公分 圓桌直徑180公分
10人	圓桌直徑180公分	75公分×315公分	圓桌直徑240公分

第二節　座位與餐椅安排

一、中餐廳

　　中餐廳圓形餐桌的座位安排：可分座位數、桌面的直徑、每座位間隔三類來作說明，如**表10-2**所示。

　　至於圓桌與圓桌之間的距離應當保持多寬才算合理，也就是

表10-2　中餐廳圓形餐桌的座位安排表

座位數	桌面直徑	每座位間隔
10～12人	180公分	57～48公分
8～10人	165公分	65～52公分
8～10人	150公分	59～48公分
4～6人	120公分	63～54公分

當客人坐下，兩桌客人背對背之間應當還有客人或服務生通過的寬度，所以一般大旅館在擺設酒席時，桌子與桌子之間的相對寬度大約是135公分。

二、西餐廳

為了餐桌及餐椅的維護，也為了餐桌及餐椅用得更久，看起來永遠像新的，所以餐廳的標準走道尺寸就必須建立。**表**10-3的建議，提供予業者或即將作餐飲的業者參考。

三、餐桌與餐椅空間相關尺寸

除了餐桌及餐椅維護的目的外，餐桌椅的相關尺寸，對客人來說有相當大的關係，不論是桌子太高，或是椅子太低，或是椅座太淺、太深等都會影響客人的食慾以及影響客人的進出，甚至影響服務生的服務動線。茲分別敘述如下：

（一）一般桌面與椅子座位的關係

依照東方人的體形及身高，桌面平均在80公分左右。配合桌面的高度，則椅子座位的高度應當在45公分左右。以上是小吃的

表10-3　西餐廳走道尺寸建議表

	顧客走道	服務走道	主走道
宴會廳	45公分	60-75公分	120公分
一般餐廳	45公分	75公分	120公分
高級餐廳	45公分	90公分	135公分

圓桌、方桌，或是酒席的圓桌在配合的椅子上均可適用。

(二) 火車卡座與桌面的關係

可能是為了客源，許多餐廳在餐廳的設計上，喜歡用火車卡座來吸引客人。它們的各個尺寸分述如**表**10-4所示。

表10-4　**火車卡座與桌面尺寸表**

項目	尺寸
椅背的高度	105 公分至120 公分
椅座的高度	45 公分
桌面的高度	75 公分至80 公分
桌面的寬度	60 公分至75 公分
相對的椅子背與椅子背的寬度	170 公分至190 公分

(三) 吧台與其椅子的關係

隨著吧台台面高度的不同，椅子的高度也相對的不同，茲分別敘述其各個尺寸如**表**10-5所示。

表10-5　**吧台與其椅子的高度表**

項目	尺寸
吧台的高度	75 公分至105 公分
座椅的高度	45 公分至75 公分
吧台桌面的高度	75 公分至90 公分
吧台桌面的寬度	45 公分至60 公分
座椅的深度	35 公分至45 公分
座椅與座椅之間	30 公分至45 公分

以上的尺寸是一般餐廳使用的尺寸，實際的尺寸仍然必須依照現場及眞正的平面圖再作修正。

四、餐椅

(一) 座位規劃

餐廳有好的餐桌、餐椅之外還必須要有良好的規劃，這樣不只讓整個餐廳的感覺非常的舒適及整齊外，服務的動線及餐後的維護，也會必較容易及更有效率，茲將餐廳座位規劃時的注意要點敘述如下：

1. 從消費者的心理及安全感上來看，應盡量將兩人座的位置安排在靠牆或靠窗，有一點私密，又不會被冷落的感覺。
2. 當規劃六人座的火車卡座時，應注意靠內側的客人要離開座位或需要服務時，可能會產生一些困難。
3. 如果考慮成本，則圓形的桌子較方形的桌子在製作成本上要高，因爲在材料上浪費之外，還要加上人工成本。
4. 餐桌餐椅的大小、高低、形式要統一，以便彈性變化。例如客人希望併桌的時候。

(二) 餐椅種類

基於餐廳的業種與業別，以及餐廳等級上的不同，故所用的餐椅也有所區別。茲簡單敘述如下：

1. 依材質：一般餐廳椅子的材料都用木材，但也有用金屬的，少數也有用塑膠的。

2.依樣式：配合餐廳的裝潢，餐椅的樣式很多。

(1) 扶手式：一般用在高級的中、西餐廳，或其貴賓室。

(2) 餐廳式：亦即一般餐廳在用的沒有扶手的椅子。

(3) 金屬式：屬於耐用型，亦可疊起收進儲藏室，一般用於宴會廳。

(4) 高背式：一般用在像火車卡座，或者包廂式的。

(5) 長條式：有些餐廳利用一整面牆，以牆面為靠背，作一長條形的座椅。此種設計方式，在西餐廳常見。

(6) 高腳式：這種座椅常見於酒吧的吧台前。

第三節　吧台、沙拉吧

一、吧台

　　基於觀光客的需要，一般觀光大旅館至少都會設置一個酒吧，提供房客餐後休息、等朋友及殺時間等的一個場所。很多旅館在大廳旁設酒吧，以方便房客。但是在設計吧台的同時，也應當考慮服務動線及客人感覺等問題。

　　茲將設計吧台時應注意的事項說明如下：

1.設計酒吧的吧台時，首先，必須從人性來分析，平常幾位同仁在面對像會議室裡的一張長條的會議桌時，通常會喜歡聚集在一些角落。所以在吧台設計上，必須考慮設計一些友善的角落。

2. 當設計一個長條且單調的吧台時，可能會讓一些好顧客，不得不面對牆壁，同時也必須花費很多的費用，去裝潢吧台的後牆。

3. 如果這間酒吧預期它的啤酒會銷售非常好的話，可考慮直接將服務員可走進去的組合式冷藏庫，直接安裝在牆的後面。

4. 設計一個雙通的窗台，在吧台的尾端，以方便和服務櫃台相結合。

二、沙拉吧

二十世紀的末期開始在台灣流行，這是台灣民眾收入漸漸高的結果，人們開始注重「健康飲食」，各種的高纖食品同時暢銷於市場，沙拉吧就是其中的一種。從台北到高雄，到處都可以吃得到沙拉吧，連台北市政府的員工餐廳，也都可以嚐到健康美食「沙拉吧」。然而當在設計「沙拉吧」的時候，必須先考慮下列幾個問題：

1. 是要作固定的，還是活動的：因為餐廳的空間運用，如果長期不會改變，那麼原則上是可以作成固定的。但是如果餐廳空間的運用，常常變動，例如，偶而作小吃，偶而作酒席，那麼「沙拉吧」的餐台用活動的比較理想。

2. 設備為可移動的或是嵌入的：如果是為了方便，當然設備就可設計成移動式的。但是如果為了美觀，嵌入式是最佳的選擇；因為設備為嵌入式，比較不會看到一些難看的電

線。另外事先可將餐台作整體的設計。

3.用冰塊冷藏或用壓縮機來保持冷度：用冰塊的缺點，當冰塊溶化時，那些水要如何處理。用壓縮機的缺點，為花費較貴，會發出聲音，會產生電費。但是優於用冰塊的是，不需要常常補充冰塊。

4.碗、盤的組合：在「沙拉吧」所使用的器皿，其實不止碗、盤，還有叉子、湯匙，需要擺在哪裡，剛開始要擺多少，都是要事先考慮周全的。

5.是否需要滑道：滑道是否需要，要視「沙拉吧」的長度、提供菜色的種類、多寡，以及餐廳的空間等以上的許多因素一起考慮，如果「沙拉吧」只是餐廳菜單其中的一項，那麼就不需要滑道。如果這間餐廳賣的是自助餐，「沙拉吧」是其中的一項，由於有許多客人同時取食物的關係，因此有些餐廳在餐台前備有滑道。如美系的「時時樂」餐廳。

6.餐盤如何儲存：「沙拉吧」的經營形態，客人所使用的餐盤很多，而餐台的擺置餐盤的地方以有限，因此必須考慮，所需要補充時的餐盤，儲存在何處，則補充時的動線最為方便，而且也可以減少破損率。

7.是否需要安裝護罩（Sneeze Guard）：由於食物暴露在餐台上，有些人一邊拿菜一邊說話，可能口水就會亂噴，因此為了衛生，許多餐廳的自助餐台或沙拉吧餐台就裝有護罩。尤其日前「SARS」橫行，因此餐台上更應備有護罩。

8.是否需要燈光：有些食物暴露在餐台上，由於餐廳內的冷

氣很冷，食物馬上也變冷變硬，再好的美食也變為不好吃了。例如有些餐廳的自助餐台上的披薩餐盤上，就有一盞燈直接照射著披薩，以便保持披薩的熱度。

9. 是否需要接排水至沙拉盤或蒸發器：在第三項我們曾經說明過，如果用冰塊來保持冷度，當然需要接排水至沙拉盤或蒸發器，否則可能水流滿地，甚至導至客人滑倒。也可能使整個「沙拉吧」顯得很不衛生。

10. 保溫湯的設備：一般而言，現在市面上每客新台幣250元左右的沙拉吧，至少會提供兩種很熱的湯，因為它都有保溫的設備，大概一種是清湯，一種是濃湯，例如最常見的是蔬菜湯以及玉米濃湯。

11. 切麵包的空間：為了讓一些只吃「沙拉吧」就過一餐的客人，一般餐廳都有提供麵包，但這些麵包都必須由客人自己服務自己，所以就必須提供及設計切麵包的地方。

12. 餐盤升降設備：為了能夠放更多的餐盤在現場，也為了希望餐台的空間擺更多的菜色，因此許多自助餐或沙拉吧業者都購有升降餐盤的設備。

13. 餐盤是否需要保溫：這是一種賣點，如果在陰冷的冬天，餐廳能夠提供燙手的餐盤，客人一定感到非常的窩心。上述的餐盤升降設備中就附帶有保溫的作用。

14. 牛肉切割台是否需要：要視這間餐廳沙拉吧的價位而定。

15. 點心推車是否需要：有的餐廳，為了提高服務水準，就用點心推車到各個客人的桌前服務，就像有的餐廳自助餐或

沙拉吧用餐後，服務生會一一的問客人需要什麼樣的飲料，然後由服務生來服務給客人。

第四節　器皿設備

一、分類

一般旅館使用的生財器皿，大致上可以分為四大類：

（一）陶瓷類（China Ware）

有各式各樣的材質，包括軟瓷、硬瓷、骨瓷、素燒瓷、陶瓷等，它的窯溫必須在攝氏1,200度以上才會完全瓷化，陶瓷在表面上有上釉的處理，如釉上、釉下、釉裡。硬度摩氏在5.5以上的精瓷，密度約2.5，不吸水。

（二）玻璃類（Glass Ware）

包括一般玻璃、強化玻璃、水晶玻璃等等材質。強化玻璃的耐高溫可以達到攝氏110度至180度，水晶玻璃的含鉛量約在24％。

（三）金屬類（Silver Ware）

只要是金屬類的器皿，都包括在這一類別。材質有金質、銀質、銅質、不銹鋼質，或其他合金電鍍製品，但電鍍的厚度以18～20MC為原則。

（四）布巾類（Linen）

　　只要是布巾類的均包含在此類中。材質有絲、棉、麻、混紡或其他合纖之製品，一般旅館對布巾類縮水率的要求為5～7 ％以內，這些紡織品大部分以攝氏200度的高溫染整處理，耐退色及耐洗的次數以約200次為基準。

　　基本的生活習慣上，器皿與人的關係非常的密切，因為民族與地域等方面的習性，產生了不同的飲食容器及特色，所以在此，就人體的基本生活條件及旅館選擇器皿的要素，作下列幾點說明，供大家參考。

1. 拿取容易：人身與器皿最密切的地方除了手指及口唇外，即是拿取的動作，口杯類的直徑在80公分以內，容易運作的，以手取的最為適切。

2. 左右兼用：指在器皿上的操作、重量的關係、有把手類的容器，要顧及選擇沒有方向性、左右手均可使用。

3. 中西合用：不論器皿是陶瓷的或玻璃的或金屬的等材質，都必須考慮餐盤類可兼顧中餐、西餐等均可互相利用的共通性。

4. 能夠重疊：器皿的設計首重穩定的重疊，而穩定的重疊是拿取容易、搬運容易、收藏容易的三大通性，在整理時會很有效率並且節省空間。

5. 良好關係：菜單種類繁多，料理器皿的選擇為同一系列，除了好看之外，一種器皿可以有多種用途，將可以減少器皿的種類。

6.有個性的：配合餐飲料理、服務的方式及內部裝潢的氣氛等，然後選擇有個性的、有品味的器皿，不只可以增加這道菜的色、香、味，也可以增加它的附加價值。

7.有知性的：經過量產設計的器皿，可以襯托出價值感，而將來在重置這種器皿，可以一季或兩季累積到一個數量後才購買，如此可以降低成本。

8.有感性的：從感性上去體會器皿與色調及形狀的選擇，就是用「手」來看，用「感覺」來購買。

二、器皿設備數量的設定、重置與維護

(一) 器皿數量的設定

依照各營業單位的餐飲性質及服務標準的不同，設定的標準就有所差異，一般購買數量的設定基礎，以餐廳的座位數乘上消費人數，亦是所謂的「周轉率」。

1.陶瓷類：約座位數×3
2.玻璃類：約座位數×3
3.銀器類：約座位數×3
4.布巾類：約座位數×3.5

(二) 器皿的重置

器皿重置的標準，依照各旅館的規定或服務水準而有所不同。所謂「重置」的意思，顧名思義，就是重新購置。需要重置的原因，一般是旅館每月或每季實際盤點的結果，發現短少的部

分，為了要達到所謂的服務標準，就以盤點結果的短少數量，作為明年器皿重置金額的基礎及根據。

但是「破損」的標準，在各旅館是不同的。例如根據旅館主管機關「觀光局」對國際觀光旅館的規定，當盤點器皿時，如發現器皿有裂痕、缺角、脫漆等因素，就必須將其器皿列為「破損」。

破損的比率多少才是合理，見仁見智，依例年來各種器皿設備年間損耗率的統計簡述如下：

1. 陶瓷類：破損率約為25％～35％，耐用年限約3～5年。
2. 玻璃類：破損率約為45％～65％，耐用年限約1～3年。
3. 銀器類：破損率約為3％～8％，耐用年限約5年以上。
4. 布巾類：破損率約為15％～25％，耐用年限約2～3年。

從另一角度來分析破損率，可能會有不同的感覺與作用，即用收入與破損率比較。用全旅館的收入與全旅館各部門破損金額作比較大約是在0.4％～0.8％之間。例如，來來大飯店二十年來的平均年營業額是二十億元，每年生財器皿的破損金額大約是800萬到1,200萬之間。如果只用餐飲部門的收入與餐飲部門的器皿破損率作比較，來來大旅館餐飲部門的年平均營業收入是11億元，破損金額每年約為600萬到900萬之間，它的破損率則為0.5％～0.9％。

從上述可以知道，一般旅館的破損率，至少可以達到千分之四。在日本的某知名旅館，他們的破損率甚至低到千分之三。另外餐飲部門的破損率較高，客房部門的破損率比較低，是因為客房部門的器皿以布巾類占大宗的關係。布巾的破損因素，不是打破的，而是洗破的。一般床單、毛巾、浴袍、浴巾等經過200次左

右的洗滌，大概就不堪使用，將會被列為破損的對象。而枕頭套則大約經過150次左右的洗滌就不能使用了。

（三）器皿的維護

　　器皿維護是否良好，攸關器皿的使用年數，以及客人對旅館的觀感。維護良好的器皿會吸引客人的眼光，當然也會增加商品的附加價值。器皿維護的注意事項如下：

1. 打磨處理：旅館的金屬器皿，如銀器、不銹鋼、銅器等，經過使用後一段時間，就會產生氧化、脫銀、凹陷、斑點……等的瑕疵。一般旅館均靠人力打磨，或定期的請廠商保養，數量很多的時候，也可以考慮自己購買一台打磨機來處理，以便節省人力，提升服務品質。

2. 洗滌處理：除了衛生法的規定之外，一般的旅館均靠洗碗機來洗滌器皿，基本上洗碗機的效果，除了光亮如新之外，消毒、衛生的徹底是手工洗滌所無法相比的。而且用洗碗機，經過熱風烘乾之後，客人摸到機的觸感，會有滑順、乾靜的感覺。
　器皿是食物中毒與經口傳染病原菌傳播的媒介之一，所以提供清潔衛生的器皿是確保飲食衛生的方法之一。而清潔衛生的器皿是建立在具有完善洗滌及保存的前提下。
　器具的洗滌，除了避免洗乾淨的器皿再度受到污染外，同時也希望能以最小的空間作最大的利用。規劃原則如下：

（1）器皿洗滌場所應該設置在污染區內，而清洗好的器皿則應該擺置在清潔區內。

（2）洗碗區空間的大小，應足夠必須洗滌的器皿數量為原則。

（3）器皿的進出路線不可重複，以防止已經洗乾淨的器皿受到骯髒器皿的再度污染。

3. 洗潔劑的選擇：洗滌必須先認清，所洗滌物品的材質、種類及受污染的性質或原因，洗滌能力也就是所謂的「洗淨力」，是指將所洗滌的物品與污染物分開的能力，因為污染物種類的不同，其附著力也有所差異，但洗滌作用力必須大於污染物的附著力，才能洗得乾淨。所以選擇正確的洗潔劑，才能真正的洗乾淨。

4. 洗潔劑的分類：一般洗潔劑是以PH 9.3～9.5之間為最好，而依照使用時溶液的酸鹼度（PH 值），可以分成酸性、鹼性、中性、弱酸、鹼及強酸、鹼等五大類。

（1）酸性洗潔劑：主要是用於器皿、設備表面或鍋爐中礦物的沈積物，如鈣、鎂等。這類的洗潔劑具有氧化分解有機物的能力，包括有機酸與無機酸兩種。常用的酸性洗潔劑有硫酸、硝酸、草酸、磷酸、醋酸等，均具有強烈的腐蝕性，會傷害到皮膚。

（2）鹼性洗潔劑：包括弱鹼、鹼性、及強鹼性洗潔劑，主要以用中性洗潔劑而不易去除的物質為洗滌對象，如蛋白質、燒焦物、油垢等。這類洗潔劑的洗淨力強，但具有強烈腐蝕性，對皮膚的傷害很大，常作為此類的洗潔劑者有苛性納（氫氧化納）、大蘇打（碳酸

納）、小蘇打（碳酸氫納）等。

(3) 中性洗潔劑：主要用於毛、髮、衣物、食品器具及食品原料的洗滌，或物品受到腐蝕性侵蝕時使用，中性洗潔劑對皮膚的侵蝕及傷害性較小。

三、常用之器皿

(一) 磁器（China Ware）

1.西餐用
 (1) Show Plate 10～13 吋大盤，用途：桌上擺設用。
 (2) Dinner Plate 10～11 吋盤，用途：裝主菜用。
 (3) Dessert Plate 8吋點心盤，用途：裝點心、沙拉用。
 (4) B/B Plate 6吋麵包盤，用途：裝麵包或其他用途的底盤。
 (5) Soup Cup & Saucer 湯碗及底盤。
 (6) Creamer 奶盅，用途：裝咖啡用的奶油或鮮奶。
 (7) Sugar Bowl 糖盅，用途：裝咖啡用的糖。
 (8) Cereal Bowl穀類碗，用途：裝穀物早餐或沙拉。
 (9) Coffee Cup & Saucer咖啡杯及底盤。
 (10) Tea Cup & Saucer 茶杯及底盤。
 (11) Demitass Cup & Saucer濃縮咖啡杯及底盤。

2.中餐用
 (1) 16吋大圓盤，用途：酒席裝魚翅或大菜用。
 (2) 14吋大圓盤，用途：酒席裝大菜或水果用。
 (3) 10吋圓盤，用途：酒席裝四熱炒前菜用，或小吃裝菜

用。

（4）16吋橢圓盤，用途：酒席裝魚或大菜用。

（5）14吋橢圓盤，用途：小吃裝魚或主菜用。

（6）10吋橢圓盤，用途：小吃裝菜用。

（7）9吋橢圓盤，用途：小吃裝菜用。

（8）6吋骨盤，用途：擺顧客面前裝菜用。

（9）醬油碟，用途：擺顧客面前裝醬油、辣椒醬、芥末。

（二）玻璃器皿（Glass Ware）

1.飲料用的玻璃器皿：

（1）High Ball 高球杯

（2）Collins可林酒杯

（3）Old Fashioned 傳統式酒杯

（4）Sherry Or Port 雪利或波特酒杯

（5）Whisky Sour 酸雞尾酒杯

（6）White Wine 白酒杯

（7）Red Wine 紅酒杯

（8）Champagne 香檳酒杯

（9）Cocktail 雞尾酒杯

（10）Water Goblet 水杯

（11）Beer Glass 啤酒杯

（12）Juice Glass 果汁杯

（13）Brandy Ingaler 白蘭地酒杯

2.餐點用玻璃器皿：

（1）Glass OVENWAUE 玻璃烤盤器皿

（2）Salad Bowl 沙拉碗

（3）All Kinds Of Fancy Glasses For Ice Cream & Dessert 冰淇淋和甜點器皿

（三）中空器皿（Hollo Ware）

1.Coffee Pot 咖啡壺
2.Tea Pot 茶壺
3.Chesse Holder 起士板
4.Mustard Pot 芥末罐
5.Vegetable Dish 蔬菜盤
6.MEAT Dish 肉類盤
7.Fish Dish 魚盤
8.Wine Cooler 冰酒桶
9.Escargot Dish 田螺盤
10.Finger Bowl 洗手盅
11.Sugar Bowl 糖盅
12.Creamer 奶水罐
13.Serving Tray 托盤
14.Punch Bowl 雞尾酒缸
15.Sauce Boat 醬料船
16.Candle Holder 燭台
17.Ice Bucket 冰桶
18.Water Pitcher 水壺
19.Soup Tureen 湯盅
20.Chafing Dish 保溫鍋
21.Flamber Pan 烤盤
22.Salt Shaker 鹽罐
23.Pepper Shaker 胡椒罐

（四）銀器器皿

1.Soup Spoon 湯匙

2.Cocktail Fork 雞尾酒叉

3.Dinner Knife 晚餐刀

4.Dinner Fork 晚餐叉

5.Dessert Spoon 甜點匙

6.Dessert Fork 甜點叉

7.Butter Kinfe 奶油刀

8.Tea & Coffee Spoon 茶和咖啡匙

9.Fish Knife 魚刀

10.Lobster Cracker 龍蝦撬

11.Crumb Scarper 刮麵包屑

12.Oyster Fork 蠔叉

13.Escargot Tong 田螺夾

14.Escargot Fork 田螺叉

15.Cheese Knife 起士刀

16.Lobster Pick 龍蝦叉

17.Pstey Tong 甜點夾

18.Punch Ladle 雞尾酒杓

19.Serving Spoon 公匙

20.Serving Fork 公叉

21.Demitasse Spoon 小咖啡杯匙

22.Pastry Server 甜點盤

23.Fish Fork 魚叉

茲將國內觀光旅館器皿設備使用列如**表**10-6。

表10-6　國內觀光旅館器皿設備使用一覽表

	陶瓷類 （China Ware）	玻璃類 （Glass Ware）	銀器類 （Silver Ware）	布巾類 （Linen）
希爾頓 中餐 西餐	大同、NARUMI WEDG WOODN ARUMI	LIPPED、CAN-CAN LIPPED、CAN-CAN	萬國銀質 萬國銀質	廣豐提花 廣豐提花
來來 中餐 西餐	大同、NARUMI WEDG WOOD NORITAKE WEDG WOOD	LIPPED、CAN-CAN CAN-CAN、欣欣	SATO CRISTOFFLE W.M.F. CRISTOFFLE	廣豐提花 EWART LIDDELL
圓山 中餐 西餐	大同 NIKKO	SASAKI SCHOTT	SAMONAT UKIWA	美冠提花 美冠提花
老爺 中餐 西餐	大同 NORITAKE	欣欣 A.B.C	NORITAKE NORITAKE	美冠提花 美冠提花
福華 中餐 西餐	NIKKO NIKKO	SASAKI BAUSCHER	PICKCHEN UKIWA	美冠提花 美冠提花
亞都 中餐 西餐	NARUMI WEDG WOOD	SCHOTT SCHOTT	PICKCHEN CRISTOFFLE	美冠提花 美冠提花
西華 中餐 西餐	NARUMINIKKO NORITAKE LANGENTHAL	BAUSCHER BAUSCHER ZWIESEI	利行堂 利行堂	利行堂提花 SAMBONET 利行堂提花

（續）表10-6　國內觀光旅館器皿設備使用一覽表

	陶瓷類 （China Ware）	玻璃類 （Glass Ware）	銀器類 （Silver Ware）	布巾類 （Linen）
麗晶 中餐 西餐	大同、NARUMI BAUSCHER	A.B.C. BAUSCHER	利行堂、W.M.F W.M.F.	廣豐提花 廣豐提花
君悅 中餐 西餐	NARUMI NORITAKE NARUMI NORITAKE	BORMIOLI BORMIOLI	SAMONAT W.M.F SAMONAT W.M.F	EWART LIDDELL EWART LIDDELL

備註：國產：大同、萬國、A.B.C.、廣豐、欣欣、美冠。

日本：NARUMI, NORITAKE, SATO, NIKKO, SASAKI, SAMONAT。

德國：CAN - CAN, W.M.F, BAUSCHER。

法國：CRISTOFFLE。

義大利：BORMIOLI, SAMBONET。

瑞士：LANGENTHAL, ZWIESEL。

英國：WEDG WOOD, EWART LIDDELL。

美國：LIPPED。

11 廚房設備與規劃

空間與面積

廚房標準區域與流程

廚房設備設計與規劃

廚房規劃與其他規劃之關連性

一般餐廳所指的後場就是「廚房」，規劃設計牽涉很廣，需要搭配組合的設計有土木施工、水電、空調、消防、瓦斯等，以下就分成幾個功能逐一說明。

第一節　空間與面積

一、估算方式

　　廚房的面積並無一定的法規及公式遵循，依照經驗可以分成下列三種估算的方式：

1. 理想的廚房面積與餐廳外場的比例為1：3左右。
2. 廚房面積：廚房機器設備面積為4.5：5。而廚房的形狀以 10：15～20為佳。
3. 速算法：下面列出兩種概算值僅供參考。

（一）大飯店廚房面積之概算值

　　如**表**11-1所示。

表11-1　大飯店廚房面積之概算值

房間數	廚房面積
100以內	「床數＋宴會常數」×1.6
300～400	「床數＋宴會常數」×1.2
400～500	「床數＋宴會常數」×0.8
500以上	「床數＋宴會常數」×0.7

以上數字係專供住宿與宴會用的飯店，沒有經營其他的餐飲。

（二）各種廚房概算值

如**表**11-2所示。

真正的廚房規劃設計，除了以上的三種概算準則之外，仍然需要因應許多不同的格局、菜單以及供餐的動線等逐一作修正。

表11-2 **各種廚房概算值表**

設施場所	廚房面積調理用面積	辦公室、機械電機室	備註說明
學校	0.1平方米／學生1名	0.03～0.04平方米／學生1名	學生數約800
學校	0.1平方米／學生1名	0.05／0.06平方米／學生1名	學生數1,000
醫院	0.8～1.0平方米／每人	0.27～0.3平方米／每人每床 3.0～4.0平方米／每從業員	300床以上
宿舍	0.3平方米／每一住宿人	機械、電氣等設備	50～100床以上
工廠	餐廳面積×1／3	係共用	用餐周轉率1
小旅館	0.3～0.6平方米／每位員工	0.15～0.3平方米每位員工	員工100～200
飲食店	餐廳面積×1／3	2.0～3.0平方米／每位員工	
咖啡廳	餐廳面積×1／5，1／10	2.0～3.0平方米／每位員工	不供餐的

第二節　廚房標準區域與流程

一、主要區域

餐廳的後場，即廚房，可分成下列的幾個主要區域：
1. 各種進貨「驗收區」。
2. 儲存區：包括冷凍、冷藏區、乾貨區、生財器皿區、清潔用品區及紙類等。
3. 生鮮食品準備區：包括肉類、海鮮、蔬菜、水果等的準備區。
4. 烹調區：包括點心房及麵包房。
5. 供餐及備餐區。
6. 洗滌區：包含鍋、烤盤、垃圾桶及推車等清洗區。
7. 垃圾儲存區。
8. 事務區及員工區。

二、需考量因素

在討論各區時，有幾個共同的因素是必須要考慮的：

（一）供餐的方式

如果以「菜單」來表示的話，在台灣，一般有下列幾種：

1. 中式：有台菜、湘菜、粵菜、川菜、江浙菜、潮洲菜等。

2.西式：法國菜、義大利菜、美國菜等。

3.東南亞：泰國菜、越南菜等。

4.東北亞：日本菜、韓國菜等

（二）供餐的人數

包括實際各餐的消費人數、動線及方式等。

（三）菜單上菜式及數目

如菜單上列有冷盤、海鮮、肉類、青菜、湯等五大類，然後，每一類又有幾種菜色。不同的菜式就可能需要不同的烹調設備。

（四）食物及佐料來源

食物及佐料是從廠商處購買已處理過的物料、佐料，或是買進來的材料需經由後場處理。

（五）後場設備的性能、容量及配置。

是否在同一樓層，最好是靠近廚房，動線較佳。

（六）後場與前場的距離

是否在同一樓層或是以中央廚房的方式供應。

（七）從業人員的數目。

依照廚房的功能別來設定主廚的主要助手，而依照規模來決定廚師人數。

三、各區域流程關係

最後來探討標準後場各區域與流程的關係如圖11-1：

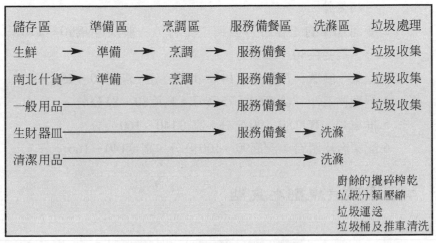

圖11-1　後場各區域流程圖

第三節　廚房設備設計與規劃

一、訂製品設計準則

廚房設備的內訂製品，大部分是以SUS 304的不銹鋼製成，可以延長製品的壽命，並且比較容易清潔維護。但是SUS 304不能耐酸鹼，如果需要耐酸鹼，則要使用SUS 316。游泳池內所用的不

銹鋼製品，就是採用SUS316。

　　在因應人體力學及製作方便的要求下，廚房設備產生了一些準則。茲說明如下：

1. 工作台、櫥櫃工作台：一般深度為60～75公分，高度為80～85公分。
2. 雙面操作的工作台及櫥櫃工作台：一般深度為90～110公分，高度為80～85公分。
3. 壁架、壁櫃：吊掛高度140～160公分，深度30～45公分。
4. 酒吧內工作：深度60～75公分，高度80～85公分。
5. 推車類：寬度80～90公分，高度140～160公分。
6. 配菜台及櫃台：深度90～100公分，高度140～160公分。

二、各區域規劃之重點

(一) 驗收區

　　驗收區，就是一般所指的污染作業區，亦即所謂的「非衛生作業區」，所以除了必要的聯合驗收人員之外，應儘量減少廚房的人員在此處進出、操作。此區有幾個重要的驗收設備：

1. 驗收卸貨平台：卸貨平台的高度一般約為67公分左右，也就是一般小貨車的裝貨平台高度，如此卸貨時就可以比較省時省力。
2. 磅秤：在驗收處必須備有各式各樣的秤，例如，200公斤的大平台磅秤，以及小型電子秤。

3.工作台：將所驗收的原物料開好驗收單後，再利用工作台及水槽將大量的水果及蔬菜等先作初步的整理。當然也有餐廳是在廚房的蔬果準備區整理。

4.推車：利用推車將原物料送至冷凍、冷藏庫儲存，或直接送去準備區。

5.四門冰箱：也有一些觀光大飯店的驗收處設有幾個四門冰箱，因為這些旅館實施所謂的驗收「單一窗口」的制度。也就是，廠商將原物料送至驗收處，驗收完畢就必須回去，不需也不得將他們的原物料送進廚房，這是公司為了內部控制所作的要求。所以，當廠商送東西來時，驗收、採購及廚房的三組人員必須一齊聯合驗收，而在尖峰時間，可以將原物料暫時置放於驗收的四門冰箱。以免生鮮材料變質或不新鮮。

（二）各類倉庫儲存區

1.冷凍冷藏儲存區

這一區的主要功能是利用溫度控制來抑制各種細菌或病毒的滋生，當然也為了保存各類的生鮮物品的鮮度與品質，因此必須了解各種生鮮食品的儲存溫度，詳見如**表**11-3。

依照使用方式的不同，冷凍冷藏設備可分成以下幾種：

（1）手取式：就如家中所用的電冰箱。在餐廳的廚房，一般有兩門或四門的立式冰箱，也有橫式的冰櫃。這要視廚房的空間大小來設計。

表11-3 食品儲存溫度表

物品的種類	標準儲存溫度（攝氏）	備註
肉類冷藏	1.1～4.4度	
肉類冷凍	-17～23度	
海鮮冷藏	0度	
水果冷藏	1.7～5.5度	
蔬菜冷藏	1.7～5.5度	
麵包房冷藏	1.7～4.4度	
麵包房冷凍	-17～23度	
乳製品	1.1～4.4度	
酒類冷藏	4.4～5.5度	
急速冷凍	-31.6度	
肉房冷藏	1.7～4.4度	
肉房冷凍	-20～23度	

（2）步入式：也就是廚師可以走進去的大冷凍庫。一般的大餐廳都有裝設，原則上如果想裝設大冷凍庫，必須考慮下列幾點：

A.使用氣冷式：氣冷式的優點是可以在短時間內就可以讓冷凍庫的溫度下降到所需要的。例如冷凍庫的標準溫度是保持在-20度，但是缺點是，如遇停電，冷凍庫的溫度在幾小時內回升到常溫，則裡面的儲存的食物就會壞掉。

B.使用水冷式：使用水冷式的優點是，當遇停電時，只要冷凍庫的門不要打開，那麼冷凍庫內的溫度可以在48小時以上保持在標準的-20度。缺點是，剛開始冷凍庫內

的溫度下降的比較慢，需要一段時間，才會達到冷凍庫的標準溫度。

 C.政府的規定：在住宅區或商業區，依照規定各觀光大飯店所設置的可步入冷凍冷藏庫，不能使用水冷式。因為，水冷式的冷凍冷藏庫其所使用的冷凍劑，是採用「阿摩尼亞」，因此萬一「阿摩尼亞」外洩，附近的商家或住家一定會強烈的抱怨。所以依此規定，在都市裡的觀光大飯店，所設置的冷凍庫全部都是氣冷式的冷凍冷藏庫。

（3）車入式：為一般的推高車「貨運公司及物流中心常用」，可以直接駛進冷凍冷藏庫。這類大型的冷凍倉庫，目前為止台灣的觀光大飯店還沒有一家曾設置。不過，在冷凍的物流中心，其冷凍庫，推高車一定可以開進倉庫，但是棧板必定是標準化規格化。例如，在物流中心，棧板上的貨物，當用推高車將貨物抬進貨車時，棧板必須與貨車的底部平台配合，否則，太大抬不進去，太小貨物在運送途中就有可能翻倒。目前，台灣冷凍的物流中心的冷凍庫，大型的大約有500到600坪，高約五層樓，中間沒有任何柱子，都是用鋼作成的平台鋼架，冷凍庫永遠保持-25度，以便保持物料的新鮮。

（4）工作桌型或桌下型：亦即工作台嵌進冷凍櫃或桌子下面擺進冷凍櫃。這種方式的目的，一般均是為廚師工作上的方便，以免費時又費力。

表11-4　冷凍冷藏區需求概算表

設施場所	每日所需冷凍冷藏之容積 單位：公升（L）
咖啡廳	每桌1～2
學校團體膳食（小學）	每人2.5～3
學校團體膳食（大學）	每人10～15
公司	每人5.5～6
工廠	每人2.5～6
旅館、飯店	每桌15～20
醫院	每床20～25
宴會	每桌20～30
一般小吃店	每人2.5～3

在不同類型的後場，其所需的冷凍冷藏區可由**表11-4**之說明概算出來：

如上所述，再乘以進貨間隔天數及安全係數，則可以概略的估算出所需的容積。一般而言，每一平方公尺可以貯存約150～175公斤的物品，但實際操作時，在考量動線及冷風循環效果，其容積僅約達到一半左右，也就是，每一平方公尺可貯存75～87公斤左右，即每人須貯存0.075～0.09公斤。

2.南北什貨、一般用品、生財器皿、清潔用品等儲存區

南北什貨是指所謂的乾貨，如干貝、罐頭類、米、油、麵粉、調味品、香料等。一般用品是指印刷品、包裝紙、手巾紙、吸管、菜單等。生財器皿是指瓷器、玻璃器、銀器及布巾類等。清潔用品是指清潔廚房或外場的一些清潔濟，如穩潔、沙拉脫、漂白水及皂粉等。以上這些物品貯存時必需注意下列要點：

（1）以上的任何物品，不可直接放置在地面上，必須利用
「棧板」，將上述的物品放置於「棧板」上，而且至少離
開地面30公分以上。

（2）一般而言，貯存這類物品的庫房，其溫度應控制在20度
左右，相對溼度則應控制在60％以下。

（3）放置在貯物架上的任何物品，必須重的放置在下面，比
較輕的放置在上面，地震時才不容易傾倒。

3.蔬果、海鮮、肉類準備區

在這準備區所使用的一些砧板、工作台、水槽等，應該儘量
分開使用以免相互污染。例如，用同一塊砧板處理蔬菜，也處理
海鮮，蔬菜一定或多或少會沾染海鮮的腥味。又例如，在同一工
作台處理海鮮，又在那裡削水果，可想像那些水果的味道。

上述的原物料，經過處坤清洗過後，緊接著，應會馬上準備
烹調，因此不得再受污染，此區應列入準備清潔區。所以，所有
的廚房操作人員，應該戴帽子、穿著清潔的工作服。對於個人的
衛生習慣也應注意，例如廚師廚房工作時，不得配戴手錶。此區
的操作秩序及設備需求，如下所述：

（1）操作秩序
在此區的操作動作依照先後秩序可分為下列幾項：

A.洗淨：水果在削皮之前，當然要先洗淨。
B.削皮、剝皮、以及去除一些無用的部分。
C.分割、絞碎、整理。
D.調味、醃製或燻製。
E.包裝。

F.運送、分類貯存。

（2）設備需求

從操作秩序的動作中，可以看出或分析出，此區所必須準備的一些設備，茲簡述如下：

A.工作台（Worktable）。

B.水槽（Sink）。

C.切菜機（Cutter）。

D.剝皮機（Peeler）。

E.秤（Scale）。

F.攪拌機（Mixer）。

G.工作台冰箱（Work Top Ref.）。

4.烹調區

烹調區可以說是廚房的心臟地帶，如果烹調區在這能夠有適當的設備容量以及流暢的動線和良好的工作環境，那麼大致就算及格了。

在規劃烹調區的設備等時，應該考慮下列幾個因素：

（1）菜單（Menu）

大概可以分為中式、西式及其他三類。

　A.中式：在中式的烹調區內有下列幾種重要的爐具：
　　（A）中式的鼓風爐灶：又分為粵式、川式、江浙式、台式、員工大灶等。
　　（B）中式的瓦斯炊灶。
　　（C）中式的瓦斯蒸櫃。

B.西式：有四口爐加烤箱、煎板爐、熱板爐、碳烤爐、油
　　　炸爐、多功能蒸烤爐等。

（2）設備量的預估
以下常用的經驗值可作參考：

　A.中式的鼓風爐灶，每口約可供應10桌的客人。
　B.員工大灶每口「直徑2.2尺以上」，約可供應200位員工。
　C.中型西餐廳至少需要6口西式爐口。
　D.煮飯鍋，一鍋為50人份，煮飯機「3層式」每25分鐘可以
　　煮出150人份，需要更大量時，要利用連續式的煮飯機才
　　可。
　E.蒸汽迴轉鍋每台可以供應80～400位客人所需的湯，其容
　　量從5加侖到80加侖不等。

（3）供餐及備餐區
此區所必須配備的設備，又可以分成兩類型來探討：

　A.中式餐廳所用的設備
　　（A）開水機：一般的容量約有20、40、60加侖不等。
　　（B）溫酒器：每次可以溫2～4瓶酒，以大宴會廳而言。
　　　　　最好考慮用4瓶式，一般的餐廳可以用2瓶式。
　　（C）溫毛巾箱：每台約可保溫250條毛巾。
　　（D）備餐台：一般依照營業量或桌數量而定。
　　（E）員工洗手槽。
　　（F）餐具櫃。
　　（G）大型冷藏櫃：用來冰啤酒、軟性飲料、水果盤等。
　　（H）製冰機：一般餐廳用的約400磅，大型的餐廳則需要
　　　　　用約1,000磅。

B.西式餐廳所用的設備有

 （A）咖啡機：供應量可以從150杯到450杯。

 （B）果汁循環機：可保存每槽約2加侖。

 （C）蛋糕展示櫃。

 （D）備餐台。

 （E）員工洗手槽。

 （F）餐具櫃。

 （G）大型冷藏櫃。

 （H）製冰機。

5.洗碗區

　　此區中、西式的餐廳並無顯著的區別，但是中式餐飲較西式更為油膩的關係，所以在洗滌及油脂的處理上，要加倍的考量，一般可分為人工洗滌及機器洗滌兩大類。

（1）人工洗滌

利用三槽式的不銹鋼水槽，作三道的清潔過程，其流程為：

 A.預洗（Pre-Rinse）。

 B.清洗（Rinse）。

 C.最後清洗（Final-Rinse）。最好能利用蒸汽或電熱管將最後一道清洗加溫至80度以上，再浸泡消毒。

（2）機械洗滌

利用單槽、雙槽、多槽、連續式的清洗機械來洗滌，其流程為：

 A.除去殘渣。

B.預洗（Pre-Rinse）。

C.清洗（Rinse）：通常爲60度。

D.最後清洗（Final Rinse）：通常爲82度。

E.然後利用熱風或常溫烘乾。

（3）貯存方式

無論人工洗滌或機械洗滌，其貯存餐具又可區分爲下列的三種方式：

A.一般角鋼材料的儲物架或儲物櫃：利用常溫。

B.烘乾櫃：利用蒸汽、電力、瓦斯等，產生出50～90度C的溫度，以便達到烘乾及防止微生物孳生的目的。

C.紫外線櫃：利用紫外線達到殺菌的目的，通常用來消毒刀具及砧板等。

6.垃圾儲存區

一般垃圾貯存區應當要比較靠近驗收區，以方便管理及運送，此區又可分爲下列四區：

（1）乾式垃圾區：利用垃圾分類、垃圾壓縮機（Trash Compactor），達到資源回收，降低處理成本及垃圾減量的目的。

（2）溼式垃圾區：利用攪碎榨乾機（Pupler），將餿水及溼的垃圾去除水分到本來重量的30％，再送入垃圾冷藏庫貯存。垃圾冷藏庫必須維持在10度左右，並內加除臭裝置，以防止裡面的臭氣外洩。

（3）推車及垃圾桶清潔區：利用噴槍或自動清洗機械來洗滌。

（4）空瓶區：一般的中餐廳舉辦宴會、酒席，所以的空瓶量相當的大，需要有一獨立的區域，不可與乾式的垃圾混合堆放。

第四節　廚房規劃與其他規劃之關連性

廚房可以說是餐飲業內最重要的場所，它與其他設備的規劃設計更是息息相關，以下提出廚房設備規劃與其他設備規劃相關性的探討：

一、廚房設備規劃與一般土木施工規劃

1.廚房內的地面或牆面，所用的磁磚，必須具有防滑、易洗、耐腐蝕、耐重壓、耐撞擊等特性，與牆面接合處並且要為圓弧形，如圖11-2所示。

R5公分　　　　牆面

地板面

圖11-2　廚房磁磚與牆面接合處圖

2.地面應保持1.5～2％的傾斜度至排水處，即每公尺有1.5～2公分的斜度，以維持良好的排水性。

3.二、三十年前，一般牆面的隔間，習慣用4吋寬、8吋長的紅磚，最近利用紅磚的機會越來越少，均改用輕隔間。因此餐廳廚房的牆面隔間如果採用輕隔間，則在牆內需加厚度9公分、寬度15公分的鋼板作補強，以方便壁架及壁櫃等的吊裝。

4.廚房內應設排水溝及大型地板落水頭，再銜接至油脂截油槽，方能排至污水池內，以減輕污水處理池的負擔，並且可以防止水管的阻塞。依照餐廳的經驗，由於沒有定期的處理截油槽的殘渣，以致水管阻塞，甚至污水淹滿廚房的地面，每次請廠商來店處理，通管一次約需5,000元。

排水溝的材質最好用不鏽鋼的，當然也有餐廳是用一般鐵質的或是磨石子，甚至也有用防水層及貼磁磚等的方式。溝內的斜度，通常為1％。

二、廚房與空調規劃的關連性

由於廚房內設置了許多的各型油煙罩，抽除了大量的空氣，包含了空調的空氣、新鮮的空氣、油氣、爐灶的燃燒廢氣等，所以與空調規劃的關係十分的密切。在此，將廚房與空調規劃分下列幾項重點來討論：

（一）油煙罩的設置規劃

1.油煙罩類型

一般在廚房所使用的油煙罩可約略分成下列幾種：

（1）無濾網式的油煙罩：靜壓0.6吋適用於輕油煙。

（2）濾網式的油煙罩：靜壓1吋亦適用於輕油煙。

（3）水幕式油煙罩：靜壓1.35吋，適用於重油煙。

（4）自動清洗式油煙罩：靜壓1.65吋，適用於重油煙。

2.油煙罩濾除效能

　　如果廚房在輕油煙區使用濾網式油煙罩，約可濾除80％以上的油煙，而在重油煙區使用水幕式油煙罩或自動清洗式油煙罩，則可以濾除約90％的油煙。

（二）標準的油煙罩安裝

　　1.規劃參考數值基於上述的說明與數據，廚房的規劃與空調的規劃有下列幾個固定的數值：

（1）輕油煙區約每呎250CFM，重油煙區每呎約350CFM，極重油煙區約每呎400CFM以上。

（2）臨界風速為每分鐘1,800呎，風管之管內風速為每分鐘2,300呎～2,500呎，如每分鐘2,500呎以上的話，則屬於高速風管，必須考慮可能產生的噪音及風管強度上的問題。

（3）進氣口與排氣口一定要保持相當的距離，以免相互的污染。

（4）新鮮空氣應補足所被抽取量的80％。

（5）工作人員操作的爐灶區及準備區應該加強空調量，以便讓廚師及其他工作人員，不致於因高溫而產生不適應的感覺。

在符合環保的最新觀念要求下，最好在排放油煙之前，加裝水洗機或油煙污染控制機，然後再接到抽風機，才可以更進一步的去除油煙。

（三）廚房規劃與水電、瓦斯的相關性

1.電氣方面的需求

(1) 各種設備的電源入口，必須加裝漏電斷路器，以確保工作人員的安全。

(2) 所有使用的電氣材料、器具、設備等，均應通過中央主管有關當局的認可後的檢驗合格產品。

(3) 配合廚房設備的安全位置以及負載上的需求，作配線上的設計，並且在電線管路上的配置設計，小應考慮必須有良好的防水能力。

(4) 各用電設備均必須有良好的接地，小即符合電工規則第26條的規定，並兼顧其耐久性。接地線的的絕緣皮應當是綠色，以資識別。

(5) 各用電設備的電源應該集中，以控制中心的方式來供電，配電盤為「防塵防滴型」（NEMA12）直立式。各電源開關之操作露出配電盤的盤體的外部，使用人員不需打開配電的門，就能夠操作電源的開關，並且所有的配電盤集中設置於一專用的電氣室內，省時省力又安全。

(6) 電氣室的位置規劃，必須以容易安裝、拆卸、修理及作業上方便作為最優先的考量。

（7）電源的規定：

 A.一般設備：動力用為380V或220V、60HZ。控制用為110V、60HZ。

 B.空調設備：動力用為380V或220V、60HZ。控制用為110V、60HZ。

 C.1／2HP含以下的設備：動力及控制用的均為110V、60HZ。

2.瓦斯方面的需求

（1）天然瓦斯：壓力2公斤。

（2）液態瓦斯：壓力約5公斤，再調壓至2公斤。

（四）廚房規劃與消防設備的相關性

廚房的烹調區由於有油煙及瓦斯的關係，常常會引起不可收拾的火災，所以除了消防用的灑水頭及煙霧偵測器之外，還必須安裝專用的滅火系統。原理是利用溫度感覺的方式，當溫度上升到一定的程度時，那麼這個消防系統，它的噴頭自動以噴霧狀灑下乾粉或泡沫。當系統啟動時，可以自動噴灑並且切斷瓦斯的源頭，如果需要在自動感溫頭尚未有動作前啟動系統，可以安裝手動開關，設於逃生門附近。

設備維護與管理

相關維護管理法規及資格

整潔與維護

旅館設備管理與更新

年中無休是旅館業的一大特性，愈是休假日，業務量愈高，是旅館業的常態。但是由於常年沒有停業的關係，因此必須靠維護來維持營運。例如客房每天的清理打掃，即遠超過一般辦公大樓的管理，甚至於，旅館業的維護，已進入專業化的領域與要求了。旅館的維護，更要以「嚴密、正確、迅速」的體制爲前題。

　　旅館在籌備期間，就必須要有完工開幕後，維護管理計畫的觀念。所以在籌備期間，就必須依照旅館經營者、營運單位、設計單位、施工廠商等，一同協力製作各種設備的維護手冊。尤其是一些重要的合約制維護工作，需要廠商業者的配合，例如電梯、洗衣、電腦、廚房、冷凍等設備的維護。

第一節　相關維護管理法規及資格

　　依照建築法的規定，業者有義務要申報管理技術者的選任、報檢、報告等的工作。「消防計畫書」之製作除了接受所管轄消防署的指導外，緊急事故發生時的體制和指示系統，亦需明確的備置留用，並嚴守其他消防法、勞動安全衛生法、電氣事業法等相關之各種安全規則。

　　有關維護管理的主要技術者如下：

1. 建築物技術者。
2. 電氣技術者。
3. 鍋爐技術者。
4. 空調技術者。
5. 衛生管理員。
6. 消防設備士。

7.安全管理員。

8.污水管理員。

9.壓力容器技術管理者。

10.特定高壓瓦斯技術者。

另外，生活環境特別計畫、建築物的結構、外牆材質、機器設備、配管配線、固定家具、雜項器具、備品等與建築物本身也是相互的共存而這些又有不同的耐用年限，在籌備期間，就必須加以考量。

第二節　整潔與維護

一、整潔清掃

1.日常的清掃：原則上，每天一次以上，對化妝室、地面、電梯、電扶梯、玄關大門、大廳、玻璃、地毯等地方，依照清況巡迴清掃。

2.定期的清掃：大理石地坪的保養、大的玻璃面、地毯的清洗、各前後場的消毒、廚房油煙罩的清洗。上述的清潔工作，大部分在半夜作業。

3.特別的清掃：包括日常無法清掃的部分、突發性及無法預測性的清掃、水晶大吊燈、水池、外牆清洗。尤其是外牆清洗，因為依照規定，大樓外牆清洗者必須具備有合格的證照，而且清洗費用又非常的昂貴。例如高雄霖園大飯

店，樓高45層，每清洗一次至少20～30萬元。

4.客房的清掃：客房的清掃管理，原則上是在客房部門的管轄之下。

每一家旅館應當都有非常詳細的設備維護清潔標準工作手冊。茲將一般旅館設備管理維護清潔作業檢點表列於**表12-1**。

表12-1　一般旅館設備管理維護清潔作業檢點表

設備名稱	日常實施作業		依定期、不定期的實施作業		周期	向上級報告事項
	作業	要點	作業	要點		
衣櫃類	底面清掃				隨時	損傷、搖晃
	門扉柵架的擦拭	自動點燈的檢點	內部木質保潔	漆面擦拭	六個月	油漆脫落燈泡更換
	木製加保護膜	灰塵掛鉤的檢點		注意衣刷	每天	備品衣架遺失
	消耗品的補充	鞋刷、洗衣袋	備品檢點及補充		每天	
空調設備	空溫調整風量、風向的檢點	依規定調振動、噪音的檢點	板葉清潔	過濾網清洗 請專業處理	三個月 三個月	機器的故障 機器的故障
消防設備	煙感知器外觀上異常的檢點	塵埃附著	請專業者處理	外觀三個月機能	六個月	機器的故障
	灑水頭外觀上異常的檢點	無法敏感動作	請專業者處理	外觀六個月機能	12個月	機器的故障

（續）表12-1　一般旅館設備管理維護清潔作業檢點表

設備名稱	日常實施作業		依定期、不定期的實施作業		周期	向上級報告事項
	作業	要點	作業	要點		
給水設備	冷熱水噴射的檢點器具的擦拭	橡皮圈墊破損溢水口阻塞	陶器污垢去除矽力康的檢點	礦質阻塞流量請專業者處理	隨時隨時	器具搖晃管線破損
衛浴設備	內外部洗淨擦拭沖水狀態檢點	瓷器污垢附著不用有傷瓷器用具	座墊的檢點浴盆琺瑯修補	請專業者處理	每天隨時	破損刮傷緩衝橡皮脫落矽力康脫落
電氣設備	TV映像的檢點	控制板的檢點	開關鈕除垢	請專業者處理	一個月	映像機器不良
	冰箱製冰的檢點	冷卻、雜音不良	臭氣的檢點	請專業者處理	一個月	按鈕脫落
	燈具照明檢點	燈罩去污搖晃固定	開關的檢點	請專業者處理	一個月	燈泡更換
	電話的擦拭去污	收發信號的確認	導線扭曲更正	請專業者處理	一個月	器具破損故障
門扉	鎖鍵檢點把手擦拭門鈴檢點	掛牌逃生指示牌的確認按鈕板去污	把手清潔掛鉤去污門扉去塵	銅數字擦亮窺視洞擦拭	隨時六個月隨時	鎖的故障、搖晃接合不良、加油機械上的故障
玻璃、鏡	局部去污	掌紋、油污去除結露	全面擦拭	清潔劑使用	一個月	機器上的故障

（續）表12-1 一般旅館設備管理維護清潔作業檢點表

設備名稱	日常實施作業		依定期、不定期的實施作業		周期	向上級報告事項
	作業	要點	作業	要點		
鋁窗台類	加保護膜		擦拭打蠟除鏽		三個月	除鏽、刮傷
窗紗窗簾	開閉順暢的檢點	吊鉤脫離	洗滌交換		三個月	煙痕、污染、變色
壁紙布類	污垢龜裂的檢點 開關板蓋周圍去污		鞋墨去污 空調出口附件	床舖附近	一個月 六個月	破損、脫離龜裂
天花板類	水漬去除 音響檢點	油漆龜裂 感知器、灑水頭檢點	壁面洗淨 天花板排氣口清潔	照明的擦拭 排氣污垢頻繁	六個月 一個月	破裂、脫離污漬、變色
地面	灰塵、污垢的去除	棉絮、紙屑較多	整體照顧	磁磚縫細去污	二・六個月	器具的破損
地毯	用吸塵器清掃 局部除污垢	每日清掃不留鞋跡 油性水性分別藥除	邊桌、床舖下清掃	銅壓條去污	每日或每兩周	煙垢 浴廁溢水、飲食、化妝品污損
椅子類	灰塵擦拭 局部污垢去除 木料加防塵保護劑	落髮清掃 食物、飲料污漬去除 彎曲部分油脂去除	腳部去污 木材打蠟 布料局部洗淨	清潔劑使用委託專業者	三個月 三個月 六個月	煙垢 搖晃布料接縫不良 海綿結構老化

設備名稱	日常實施作業		依定期、不定期的實施作業		周期	向上級報告事項
	作業	要點	作業	要點		
書桌類	加保護層膜劑 筆墨檢點	注意整理桌上備品 玻璃、指紋食物漬去除	木製品打蠟 腳部去污	漆面擦拭化妝品漬去除	隨時 隨時	煙蒂傷 落筆跡
	音響開關的檢點	控制板、鬧鐘檢點	空調 TV 板檢點		隨時	控制板故障

二、維護手冊

　　在旅館的籌備期間，針對所有的設備，除了從施工業者、製造業者所得到的維護手冊之外，旅館的經營者及營運者，也要依部門別、商品別或區域別，製作更詳細的財產目錄存檔，建立資料檔案室，以利開幕後的維護及管理。

　　除此之外，在設計上與施工上，作品無法完美無瑕之故，其所衍生出來的問題，要如何解決，都必須要有因應的對策。因此與關係者之間，須成立對策處理體制。也就是，即使機器設備安裝、試驗都完成了，保固的問題仍然存在。所以和廠商合作方面，希望維修體制要持續下去。

三、請修

　　請修單（Trouble Report）一般為一式兩聯。由請修單位填寫，單位主管簽核後，送到工程部，工程部收到後簽收，留下一

聯，一聯還給請修單位，然後安排相關人員去工程倉庫請領相關的材料。在適當的規定時間內修繕完畢。所以旅館的維護費用的第一個來源，就是依「請修單」請領的「材料費」。

第三節　旅館設備管理與更新

一、設備管理

旅館的設備管理與更新必須要有一套嚴密的計畫，如年度的設備更新計畫、預算的建立，然後依照工程部所設計建立的標準維護工作流程，指派相關人員徹底執行，並且也要建立對緊急事件處理的對策。茲將設備管理的業務簡述如下：

(一) 一般管理

1.年度計畫、預算的建立、提出各項維護管理報告書
2.向政府機關申報有關資料。例如消防編組的設立。
3.物資、消耗品、工具購入與保管。

(二) 營運監視管理

1.各種機器的運作、障礙的監視。
2.測量、記錄、驗收。
3.室內環境條件的調查。

(三) 維護管理

又分日常的檢點與定期的檢點，檢點內容如下所述：

1.設備機器的整備檢點。

2.燈泡的更換、故障的修理。

3.排水槽、貯水槽的清掃。

4.電扶梯、電梯的保養。

5.浴盆、馬桶的保養。

6.電話的保養。

7.廚具、客房內設備的檢點。

除了上述的內容之外，亦可參考**表**12-1。

（四）修改工程

含工程的發包、檢定、會堪。

（五）緊急處理

緊急時或突發事件的處理與對策。

二、旅館的更新周期預測

籌建一間新的旅館比較簡單，但要維護一家旅館，二十年後一樣新穎，則非常的不簡單。所以任何經營者都必須要有「經常維護」與「更新」的觀念。回顧過去台灣的一些老旅館，如統一、中央、國賓、中泰、美麗華，這些歷經風霜幾十年的旅館，如果沒有定期的更新，生意自然慢慢的下滑，甚至於在市場中消失。如統一大飯店、美麗華大飯店都曾經顯赫一時，但是現在已經關門大吉了。中央大酒店的頂樓旋轉餐廳，給許多人留下美麗回憶。後來由香港的徐亨先生接手，經過更新之後，成了現在的富都大飯店。中泰賓館，經過更新整修，還承辦陳水扁先生嫁女

兒時的宴席。國賓大飯店耗資11億更新整修門面，現在生意興隆。由上述的例子，可見，旅館業欲達成「永續經營」，定期的更新是絕對必要的。茲將一般旅館的更新周期說明如下：

(一) 開幕後三年

全館相關設施方面的問題點必須補強，或調整有關部門不當的設施。

(二) 開幕後第五年改裝

1.針對餐飲的設施、咖啡廳、或是部分餐廳。
2.大廳櫃台的電腦設備、硬體方面的年限到期，檢視是否必須更新。還有軟體方面，新系統的提升。
3.公共區域內裝的修補，也應當在五年內維護。

(三) 開幕後第十年

旅館的基本觀念「營業方針‧設備設施」再開發的重要時期。

1.客房內裝全面更新：因為家具陳舊，色彩不對稱，設計的水準也過時了，這些包括了沙發布、床罩、地毯、壁紙、壁布、櫥櫃的木皮及油漆。還有浴室設備條件也應汰舊更新。例如國賓大飯店的浴室，以前是舖磁磚，但是目前的新旅館，包括晶華、君悅都貼大理石了，為了市場上的競爭，國賓大飯店就改貼大理石的牆面。

2.第十年館內機器設備，雖未達到使用年限，也就是還未達到更新的狀況，但在系統、管路方面如果有部分腐蝕現象，在內

裝全部更新的同時，一併換管補修，以免在營業中發生故障或意
外事件，造成賓客的不便。

（四）開幕後第十五年

旅館的主要設備、機器系統都已經達到使用年限，所以必須
評估及更換配管系統的工作。

因此旅館如果要永續經營，在早期內就要擬定長期的運作目
標，配合第十年及第十五年等的周期性改裝更新的基本觀念，作
前瞻性的更新投資計畫。

三、旅館投資計畫的預算

所有的經營者在得知上述「更新周期預測」的觀念後，更想
知道的是這些更新，需要多少經費。茲簡單敘述如下：

1.第五年改裝經費：
內容：餐飲場所改裝、公共區域更新。
費用：目前建築總投資額的15％
例如：建坪3,000坪的旅館，目前的建築費用每坪約為20萬
　　　元。
　　　其改裝費為：20萬元×3,000坪×15％＝6,000萬元。

2.第十年改裝經費：
內容：客房內裝、設備配管部分更新。
費用：依目前建築費用總額的35％。

3.第十五年改裝經費：
內容：同新旅館的規模、設施全面的更新改裝。
費用：目前的建築總費用額的70％。

NOTE

NOTE

NOTE

NOTE

NOTE

旅館設備與維護

作　　　者／陳哲次著

出 版 者／揚智文化事業股份有限公司

發 行 人／葉忠賢

總 編 輯／閻富萍

執行編輯／范湘渝

美術編輯／周淑惠

登 記 證／局版北市業字第 1117 號

地　　　址／台北縣深坑鄉北深路三段 260 號 8 樓

電　　　話／(02)8662-6826

傳　　　真／(02)2664-7633

E-mail ／service@ycrc.com.tw

網　　　址／http://www.ycrc.com.tw

印　　　刷／鼎易印刷事業股份有限公司

初版四刷／2012 年 2 月

定　　　價／新台幣 350 元

ISBN ／957-818-599-5

國家圖書館出版品預行編目資料

旅館設備與維護 ／ 陳哲次著. -- 初版. -- 臺
　北市：揚智文化， 2004[民 93]
　　面 ； 公分

ISBN 957-818-599-5（平裝）

1. 旅館 - 設計

992.6　　　　　　　　　　　　93000075